零基礎速寫入門教程

飛樂鳥・著

楓書坊

前言 PREFACE

　　速寫是一種獨具魅力的藝術形式，運用簡單的線條畫出各式各樣的造型。它不僅可以快速提高繪畫者的水平，為學習其他畫種打下堅實基礎，還能在較短時間內將生活所見記錄下來，所以備受藝術家與繪畫愛好者的青睞。

　　如果你鐘情速寫、熱愛繪畫、喜歡記錄生活，那這就是為你量身打造的一本書，讓你可以從中受益。

　　全書從生活中常見的物品入手：美食的繪製；動物毛髮的打造；人物神態、動作的捕捉；再到自然風景與建築風景的融入。案例多達85個，技法課總共31課，涵蓋了各式食物、動物、人物和不同的風景與建築，十分豐富。

　　本書中還設置了「小白自學計劃」，為喜歡速寫的小夥伴提供了一套完整的速寫學習計劃。每章的結尾還有「新手解惑」環節，收羅了大家對速寫的各種疑惑。根據這些問題，飛樂鳥的作者們與大家分享了自己超實用的繪畫經驗。

　　跟著本書的節奏，相信大家一定能夠體會到速寫的自由和有趣之處，只要隨手拿起筆，開始畫並堅持下去，你就能成為畫畫高手。

<div align="right">飛樂鳥</div>

CHAPTER 01

▸▸ 速寫快速入門 基礎知識

CHAPTER 02

▸▸ 從身邊靜物開始練習

新 手 解 惑 —— 46

CHAPTER 03

▸▸ 一支筆畫出我的 美食筆記

CHAPTER **04**

▸▸ **畫畫與萌寵的親暱日常**

CHAPTER **05**

▸▸ **速寫表現人物魅力**

CHAPTER 06

▶▶ 風景速寫也能輕鬆掌握

CHAPTER 07

▶▶ 用畫筆記錄城市風光

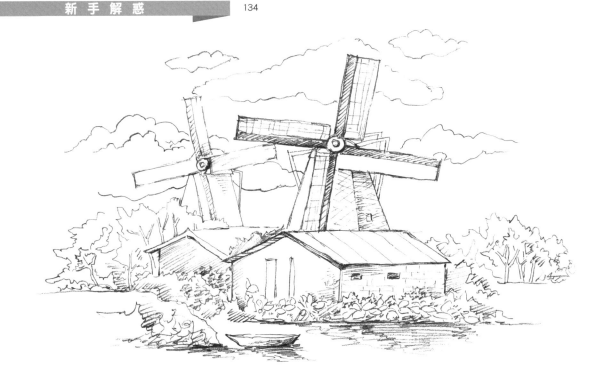

小白自學計劃

小白離高手有多遠？

	最終目標	現狀 （根據自己的情況填寫）	與目標的差距 （根據自己的情況填寫）
線條練習 CHAPTER 02	能夠活用各種線條，自由地控制深淺變化，掌握排線和擦抹的方法。		
學會觀察 CHAPTER 03	掌握正確的觀察方法，把對象畫得又像又準。		
透視和構圖 CHAPTER 06、07	理解透視和構圖的規律，營造出空間感，讓畫面更加好看。		
掌握光影 CHAPTER 05	結合光影來加強作品的立體感，並利用光影增添氛圍。		
質感 CHAPTER 05、06、07	用相應的筆觸繪製人物、風景和建築等題材，畫出滿意的寫生作品。		
速寫風景 CHAPTER 06、07	根據自己的想法，自由選擇各種工具來進行速寫風景的創作。		

階段一	階段二	階段三	階段四	階段五
每天用20分鐘來練習就可以啦！				
練習直線、曲線和特殊筆觸的畫法。	用自由的直覺筆觸畫外形，並分析筆觸繪製細節。	控制線條的深淺變化，區分出畫面的主次和明暗關係。	學會用排線和擦抹來營造光影氛圍。	
觀察是畫好速寫的關鍵，花半小時來練習吧！				
用盲畫法來訓練觀察，使手眼配合能更加協調。	借助對比測量法來觀察，將物體畫得準確。	學會聚焦和眯眼法，讓畫面虛實有度，使速寫更輕鬆。	用幾何形分析物體的結構，再複雜的物體也畫得出來。	
每天花20~40分鐘來練習，就能讓你的速寫作品更加完整好看。				
理解並掌握構圖原理，用手機拍出構圖好看的照片。	把拍下的照片畫出來。結合九宮格讓畫面更好看。	練習組合物體，要畫出近大遠小和近實遠虛的透視變化。	練習物體較多的速寫，用不同的筆觸畫出空間感。	
花40分鐘畫兩幅光影速寫，體會光影帶來的樂趣。				
通過觀察，畫出正確的光影變化，使速寫具有立體感。	學會強光、弱光下的光影繪畫法。	體會對象在不同光源下的氛圍，將其繪製成速寫作品。		
堅持每天花半小時畫一幅寫生作品，讓你的速寫能力飛速進步！				
能夠運用人像規律，畫好不同角度的人物肖像。	畫出動態準確、衣褶自然的人物速寫。	運用相應的筆觸線條，完成植物、山石等風景的寫生。	準確畫出建築的結構，和各種建材的特徵。	將人物與環境完美結合，畫出生動的場景速寫。
每周花兩小時畫幾幅有趣的速寫作品吧！				
結合各種排線和線條，試著繪製複雜一些的人物與風景。	結合線條與色塊，讓風景速寫變得多姿多彩！	掌握透視規律，準確繪製出建築物。		

投入其中，速寫原來很好玩！

自學練習完成，恭喜你成為高手！

速寫快速入門 基礎知識 ▶▶

梵谷繪畫生涯的前半部分，幾乎都將熱情投入在速寫上。正是大量的速寫練習，培養了他大膽粗獷且有力的畫風。除了梵谷，還有許多畫壇巨匠都非常重視速寫。為什麼速寫能擁有這麼強大的魅力呢？就讓我們一起來認識速寫、走近速寫吧！

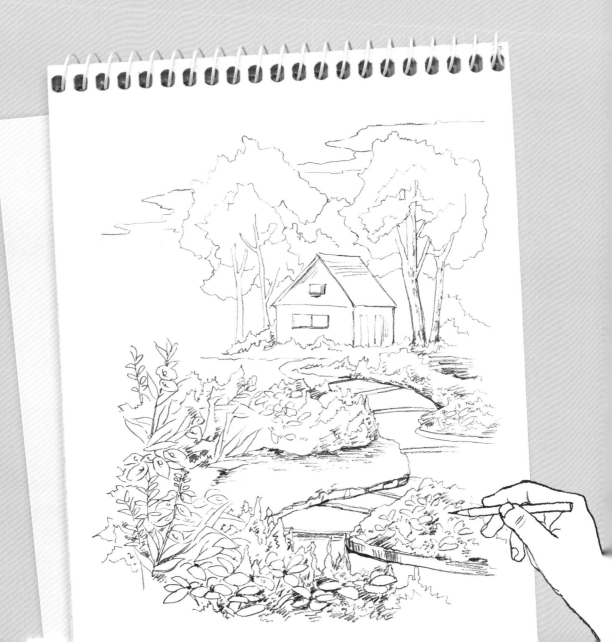

技法課 01　**什麼是速寫**

速寫和素描其實是同一回事，其作畫的本質和原理並沒有什麼差別，只是在畫素描時人們花了更多的時間去刻畫事物的明暗和細節。

探究速寫與素描的關係

速寫和素描

英文Sketch，有素描、速寫的意思。在西方美術中，速寫常常歸於素描的範疇。接下來就詳細分析一下速寫和素描的關係與區別。

❶本質一樣

都是培養造型能力的方法，基本的造型規律和繪畫技法是相通的。

❷一樣重要

同樣重要的繪畫方式，不能偏重某一方。

❸耗時不同

素描有長期和短期之分，短期素描有時就稱為速寫。總體上來說速寫所花的作畫時間比素描短，因為畫素描要用更多的時間去表現物體的細節。

速寫

［俄］伊里亞·葉菲莫維奇·列賓

素描

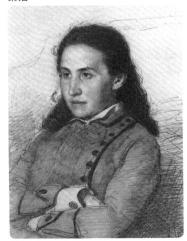

［俄］伊里亞·葉菲莫維奇·列賓

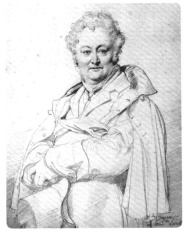

［法］讓·奧古斯特·多米尼克·安格爾

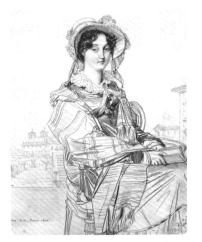

［法］讓·奧古斯特·多米尼克·安格爾

在左邊的兩幅肖像畫中，可以看到臉部的描繪都是非常細緻的「素描式」，而衣服則是隨意的「速寫式」描繪。在表現方法上速寫和素描是合一的，這兩種繪畫方式並不衝突，可以出現在同一幅作品中。

注意

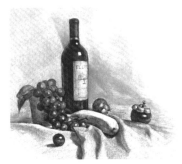

大家常常會以繪畫效果來區分速寫和素描。覺得以線條為主的就是速寫，鋪畫了調子的就是素描。甚至有的美術老師還會要求學生在畫速寫時不能鋪調子，這其實是一種誤導。

① 提高造型能力

速寫適合在短時間內研究造型，例如針對比較複雜的人體動態或手勢進行研究，短時間內就可以畫出幾個習作，快速地提高造型能力。

也可以觀察不同的手部動作，分析其運動規律。
堅持練習便可以提高手部的刻畫能力。

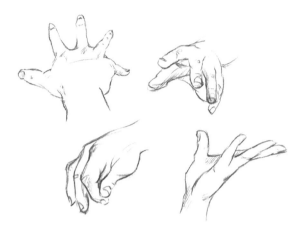

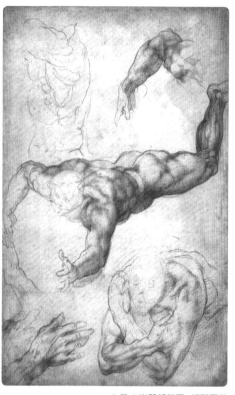

[義]米開朗基羅·博那羅蒂
上圖是米開朗基羅的手稿，通過速寫的方式對人體進行深入的分析和探索，使他對人體的表現達到非常高的水平。

② 記錄生活

將平時看到的場景、旅遊時的寫生，融合內心的感受後，經過藝術加工記錄在畫紙上。這樣的作品即使相隔多年，仍可以感受到當時的氛圍，這是照片無法替代和比擬的。

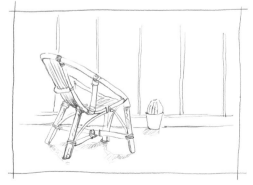

③ 蒐集創作素材

在進行創作時，通常需要有目的地蒐集相關素材，速寫便是一種方便、常用的方式。很多大師也會繪製大量的速寫，為自己積累創作素材，下圖便是安格爾在創作《戴爾芬·拉梅爾夫人》時畫的速寫手稿。

速寫

油畫

[法]讓·奧古斯特·多米尼克·安格爾

瞭解工具

① 畫紙

只要可以畫出痕跡的紙都可以用來畫速寫。但紙的輕重和其特性有所區別,有的紋理粗糙,有的質地平滑,有的能吸水,有的不能。不同的畫筆適用的畫紙也不同,想要描繪出豐富的速寫效果,可以多試試各種紙張。

❶速寫綜合練習本

專為新手練習繪畫研製的,紙面光滑、觸感細膩,畫錯後反覆擦拭也能輕鬆上鉛。有30頁和50頁兩種,每種頁數又有兩種大小設定,既適合外出寫生,也能滿足大量練習的需求。本子採用雙環裝訂,可以翻折,背板採用硬質底板,可手持作畫。

❷飛樂鳥素描繪畫專用紙

這是一款純木漿中細紋素描紙,上鉛效果好,紙張微黃,反光小,紋理均勻自然,不易起毛,適合學畫時反覆擦拭,對新手來說十分適用。

1.

2.

3.

4.

5.

② 畫筆

和畫紙一樣,只要能畫出痕跡的筆都可以用來畫速寫。畫筆的特性非常鮮明,在選擇工具前,需要瞭解其性能和效果。

1. 馬可原木桿素描鉛筆

鉛筆是最適合初學者的速寫工具。

2. 馬可素描炭筆

炭筆可以畫出和鉛筆一樣的效果,但顏色更深,且能做出柔和的塗抹效果。

3. 三菱針管筆

防水墨,勾畫順滑,有各種粗細可以選擇。

4. 櫻花針管筆

出水流暢、型號豐富。

5. 達芬奇418純松鼠毛柔軟水彩筆

不易變形,筆毛富有彈性,也可用水彩筆替代。

③ 其他畫材

除了必備的畫紙、畫筆外,還可以準備一些輔助工具。

這裡雖然介紹了橡皮,但繪畫時不要太過依賴橡皮。還是應該在下筆前仔細觀察,做到心中有數。

1. 得力A4繪畫板

用於展平和固定畫紙。

2. 可塑橡皮

形狀可變,可擦除或減淡筆觸,也可用於製造特殊效果。

3. 輝柏嘉橡皮

用來擦去多餘的筆觸或製造特殊效果。

速寫的多樣性

① 鉛筆速寫

鉛筆的色調細膩，能畫出豐富的粗細和深淺變化。不論是勾畫線條還是塗抹色塊，使用鉛筆都非常方便，是種表現力強的速寫工具。初學速寫時，建議從鉛筆速寫開始，本書的案例繪製使用的就是鉛筆。

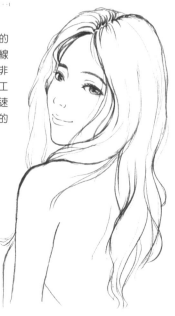

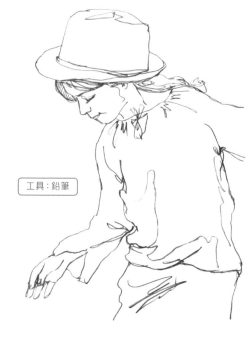

工具：鉛筆

工具：鉛筆

CHAPTER 05【案例55】俏麗的回眸

② 炭筆速寫

1. 炭筆
炭筆顏色很深，畫出來的線條濃厚，黑白對比強烈、變化豐富。

2. 炭條
炭條畫出來的線條粗獷大氣，配合手指塗抹可以產生豐富、均勻的漸變色調，效果生動。

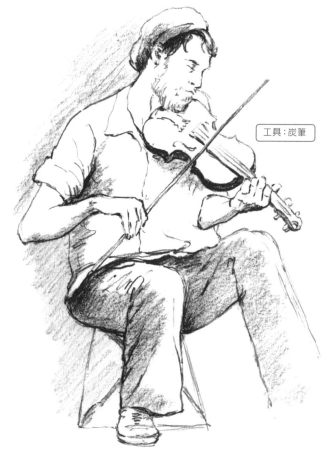

工具：炭筆

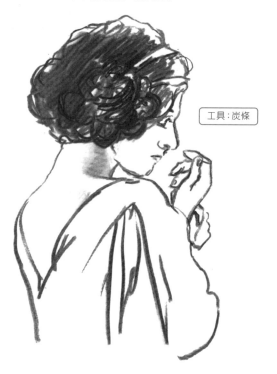

工具：炭條

③ 硬筆速寫

這裡的硬筆泛指鋼筆、簽字筆、針管筆和圓珠筆這類工具。它們不能畫出豐富的深淺變化，而是以線條的粗細、疏密和曲直來營造畫面變化。

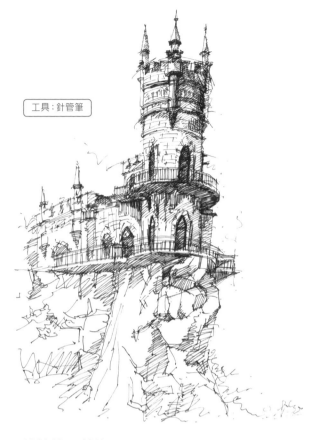

工具：針管筆

1. 鋼筆

因筆尖角度和下筆力度的變化，鋼筆能畫出有粗細變化的線條。鋼筆畫出來的線條清晰流暢，適合勾勒形體。通過排線方式也能畫出豐富的明暗層次。以純粹的線條變化巧妙地畫出獨特的韻味。

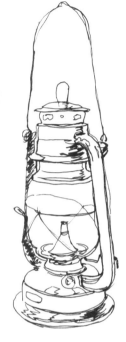

工具：鋼筆

2. 針管筆及其他

除了鋼筆外的其他硬筆都難以畫出明顯的粗細變化，但其用法及呈現效果和鋼筆相似。

④ 濕畫速寫

濕畫速寫是指用水墨或水彩等濕畫的形式來進行速寫，所以速寫也可以是彩色的。濕畫的特點就是快速！這種形式的速寫，畫面濃淡變化豐富，風格隨意灑脫，具有極強的表現力，是許多藝術家鍾愛的速寫形式。

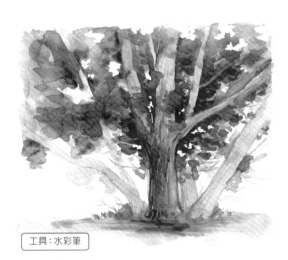

工具：水彩筆

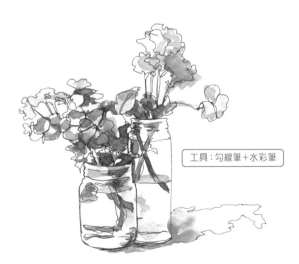

工具：勾線筆＋水彩筆

1. 純濕畫速寫

沒有形的勾勒，用水彩筆直接渲染，一氣呵成，但需要一定的繪畫功底才能熟練使用。

2. 和其他速寫形式也可以很好地融合

勾線加水彩的速寫相對來說更容易掌握。在基礎線條上用淡墨點出花紋和明暗，能表現出豐富的層次效果。

掌握各類線條

CHAPTER 02【案例06】復古收音機

① 直線的畫法

在速寫中，直線可以表現結實的質感，如建築、桌椅等。

將鉛筆握在手中，按照箭頭的方向拖動手掌，即可畫出直線。畫出的線條不用非常直挺，輕鬆的線條反而更好看。

③ 曲線的畫法

曲線可表現外形不規則的物體。將鉛筆握在手中自由地活動手腕，就可以畫出不同形狀的曲線。配合手臂的運動，可畫出較長的曲線。

② 線面結合的畫法

線面結合的速寫是最為常用的技法，可形成豐富、耐看的效果。

下方小樹林便是用了線面結合的方法，先以線條勾勒好外形輪廓，再用色塊塗抹出生動的色調變化。

④ 短線筆觸的畫法

運用短筆觸可以很好地表現物體的紋理和特徵，讓畫面效果更加豐富。

食指和拇指近一些，更方便控制筆尖，畫出短筆觸。

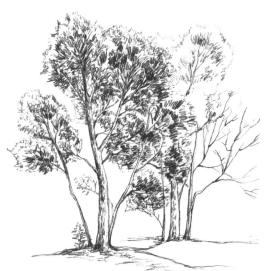

CHAPTER 06【案例63】層疊的樹冠

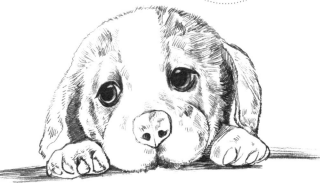

CHAPTER 04【案例31】軟萌汪星人

技法課 02　觀察是畫好速寫的關鍵

為什麼作畫的第一步是觀察呢？因為正確的觀察能獲得很多信息，這些信息都能隨著畫筆反映到畫紙上，畫出的作品也就能反映出我們對繪畫對象的瞭解程度。

繪製速寫的觀察順序

① 先觀察大的外形再到小的部分

先整體再局部的方法更容易操作。

從整體出發，先不看物體的細節、立體感或透視，只觀察完整的外輪廓形狀。

再看輪廓內部的主要組成部分，但並不是細節。如右圖的台燈，大形狀是整體剪影，小形狀是燈罩和燈座。

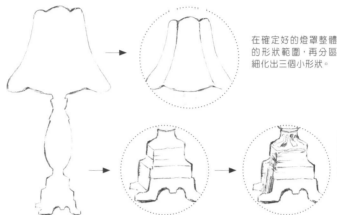

在確定好的燈罩整體的形狀範圍，再分區細化出三個小形狀。

用線劃分出底座的形狀結構，再細化出陰影色塊、凹槽花紋這些更小的細節。

② 接著看次要形狀

次要形狀指的是物體表面的小細節、圖案和光影。

為什麼要分為大形狀到小形狀再到次要形狀，三個觀察環節呢？這種先大後小再細節的方法是為了在觀察過程做到有序、有目的，在每個環節把該觀察的地方都觀察到位，才不會遺漏任何信息。同時根據觀察步驟來繪畫，也能解決下筆的難題。

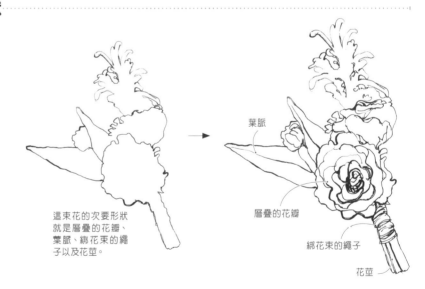

葉脈

層疊的花瓣

綁花束的繩子

花莖

這束花的次要形狀就是層疊的花瓣、葉脈、綁花束的繩子以及花莖。

注意

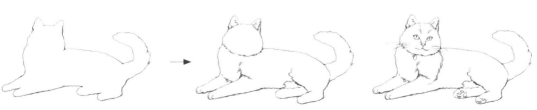

以貓咪為例，按照觀察的順序來繪製，先將貓咪的耳朵、頭部、身體、四肢及尾巴看作一體，再逐步細化四肢和頭部，直到完成。

① 四步掌握物體信息

要想繪製一幅完整、好看的作品,需要學好基本的四步,即觀察、記憶、分析、作畫。養成良好的作畫習慣是非常重要的。

輪廓起伏

注意 記憶是需要訓練的,在觀察的同時在大腦中加強物體的印象。在繪畫時也要有意識地逐漸減少觀察的次數,這樣就能加強記憶能力。

1. 觀察時長

讓觀察的時間比畫畫的時間更長。這樣,觀察得到的物體外形、大小、起伏特徵等的信息就會更準確。

2. 記憶目的

畫畫時總是看一眼物體,就低頭在畫紙上描幾筆,如此循環,靠的就是短期記憶。但當對物體的記憶夠深時,就可以進行默畫。

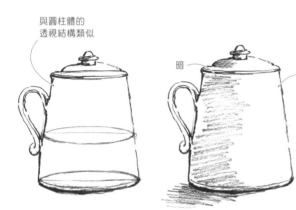

與圓柱體的透視結構類似

暗 亮

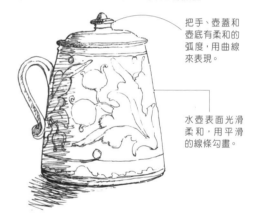

把手、壺蓋和壺底有柔和的弧度,用曲線來表現。

水壺表面光滑柔和,用平滑的線條勾畫。

3. 分析方向

分析觀察和記憶的數據時,可以重點式地進行,比如獲取透視、光影的信息。

4. 作畫的意義

作畫這一步並不是繪畫的全部,而是一個結果;是觀察、記憶、分析後用筆來呈現所看、所想的方式。

② 聚焦觀察法

獲取物體信息的方法還有很多,可以在觀察時,把精力集中在繪畫對象的某個部分,其餘則一筆帶過,所製造出的效果也同樣精彩。

把場景中最吸引人的建築物頂端作為焦點來觀察,仔細觀察建築物,其他部分大致描繪就可以。

繪畫時,對比之下聚集的部分細節會更豐富,其他部分則簡單勾勒即可。

做到五點，學好速寫

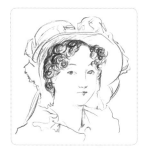

① 特徵鮮明

速寫大多是以練習造型為目的，所以抓住對象的特徵是非常重要的，例如在這幅作品中，就需要畫出這位夫人豐腴的臉部、大眼睛、高鼻子、櫻桃小嘴和捲曲的頭髮，以表現她高貴美麗的氣質。

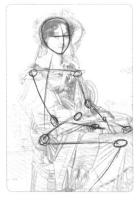

② 動態準確

人物和動物是速寫中的常見題材，繪製時，動態複雜多變，可以將其簡化為「骨架」來分析，就能輕鬆地畫準動態。

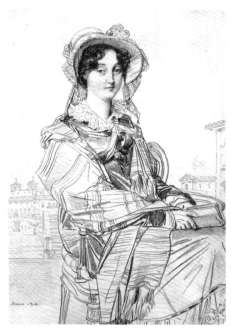

［法］讓·奧古斯特·多米尼克·安格爾

③ 線條連貫

在畫速寫時，線條應盡量連貫，當線條不太準確時，在旁邊疊畫出更準確的線條即可，不要為了將對象畫準，而採用細碎的線條，這樣會破壞物體的形體，使畫面顯得凌亂。

用細碎的線條畫出的風車，形體感很弱，不完整。

☒

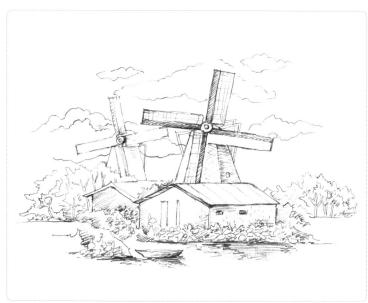

CHAPTER 07【案例80】悠悠的風車

④ 主次分明

在畫面居中或靠前的物體，需要用較深的線條來表現，細節刻畫會更豐富。次要的物體則用較淺的線條簡單刻畫即可，這樣畫面會更有空間感。

靠前的風車體積更大，細節更多，靠後的則因透視變得較小。

⑤ 用筆生動

將手腕放鬆一些，用輕鬆、富有變化的線條畫出對象。通過不同的輕重、粗細來區分物體的明暗關係，這樣畫出的速寫就會更加生動自然。

兩種觀察法指導速寫繪畫

① 找中點

找中點是為了解決作畫的大比例問題，還可以輔助畫面佈局。先觀察畫面，找到邊緣點，再確定中線位置。中點是一個參考點，可以是橫向的中點，也可以是豎向的中點，還可

以是整個物體的中點，這需要根據繪製對象來決定哪個方向的中點更適合拿來當參考。

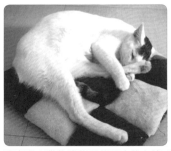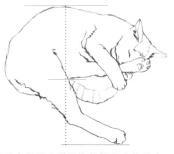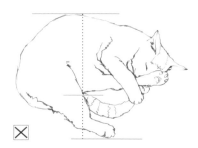

確定出小貓的邊緣點後再去找中線，這時會發現小貓兩條後腿相交的地方正好是豎向的中點位置，這個位置非常適合作為參考點。

畫完後，利用中點反向檢查。如果不找中點先畫圖，往往會讓原本應該處於畫面中點的部位偏移了，這說明整體比例沒抓準。

② 對比測量法

對比測量時多用畫筆作為測量工具。先測量出物品某個部分的長度，再以這個長度作為單位去測量其他部分，這樣就能得到每個部分的長度，畫出來的物體會更像、更準確。但要注意，測量的是物體各部分的長度比例，並不是真實的長度。

繪製人物時，一般以頭為單位量

測量時，選擇哪個部位的長度作為參考單位是很隨意的。但選擇明顯、完整的部位為單位，會更便捷清晰。

最寬的部分大概有三個頭的寬度

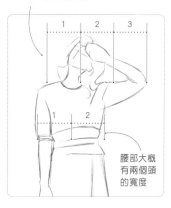

腰部大概有兩個頭的寬度

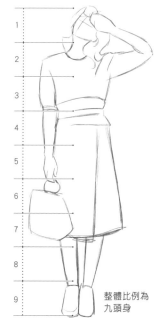

整體比例為九頭身

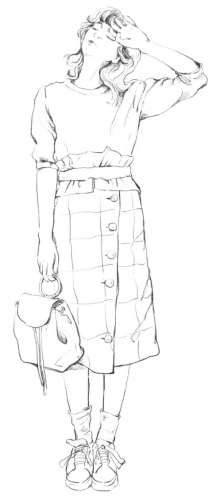

速寫的修改法——疊筆法

什麼是疊筆

畫速寫時,畫出線條後與物體進行對比,如果出現錯誤的部分,先不要用橡皮擦掉,而是把畫錯的地方保留在紙上作為一個參考,在它邊上畫出更精準的線條,這個過程就叫疊筆。

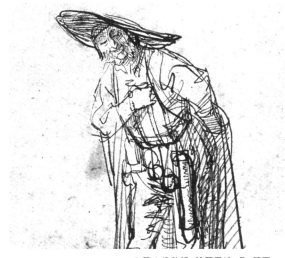

這是大師倫勃朗速寫圖的局部,可以看出許多地方都有大量的疊筆,但這仍然是一幅偉大的作品。

[荷]倫勃朗·哈爾曼松·凡·萊因

為什麼要疊筆

初學者最害怕的事就是犯錯,而疊筆就是讓大家直面錯誤。運用疊筆能看到速寫中的調整、修改過程。越來越少的修改痕跡能說明手與眼的逐步統一。

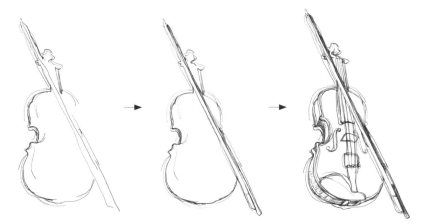

從這三幅圖片能看出,在繪畫過程中不停地將畫面和小提琴進行對比,從而進行線條的改正與調整。即使疊筆讓畫面顯得有些亂,但還是能看出是幅富有變化的速寫作品。

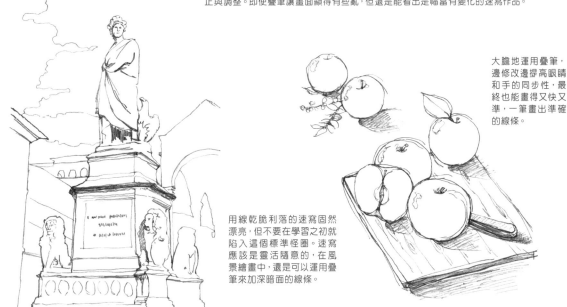

大膽地運用疊筆,邊修改邊提高眼睛和手的同步性,最終也能畫得又快又準,一筆畫出準確的線條。

用線乾脆利落的速寫固然漂亮,但不要在學習之初就陷入這個標準怪圈。速寫應該是靈活隨意的,在風景繪畫中,還是可以運用疊筆來加深暗面的線條。

跟大師學速寫，找到繪畫的訣竅

在學習速寫時可以多看看大師的速寫作品，研究他們的筆勢和線條。臨摹、效仿並將這些方法運用到自己的速寫中，可以幫助我們在速寫中快速進步。

臨摹名畫學速寫

拉斐爾是文藝復興美術三傑之一，以畫風「秀美」著稱，其筆下的人物清秀、場景祥和。他的速寫用線精準，下筆乾淨利落，沒有多餘的贅線，多用柔和流暢的線條去概括筆下的人和物。筆勢特點：以乾淨精確的柔和線條勾勒出外形，內部細節用稍細的線條來勾畫，暗部則用細密有序的排線來表現。

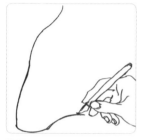

學習運筆 勾線有力且精確，線條平滑且流暢，排線時每一組線條的分布都均勻有序。

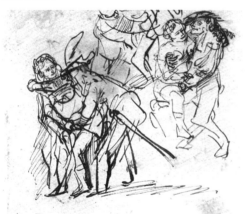

[荷] 倫勃朗‧哈爾曼松‧凡‧萊因

倫勃朗是荷蘭17世紀最偉大的畫家之一。他對光線的運用達到令人驚嘆的地步，能營造出強烈的戲劇色彩。

他的速寫作品用直接、簡潔的方式抓住描繪對象，既有灑脫鬆散的落筆，又有果敢精確的刻畫。

筆勢特點：用線敏捷精確，多用流暢的長線條來描繪，到暗部或重點強調的位置則自然過渡為粗線條。

學習運筆 鬆鬆地握著畫筆，鬆散地勾畫出流暢的線條，把筆尖放平或用力一些畫出粗線條。

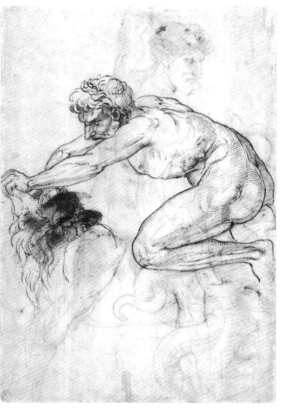

[義] 拉斐爾‧桑西

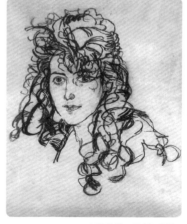

學習運筆 用線時盡量放鬆，筆尖和筆芯側鋒轉換自如，形成有粗細變化的線條。下筆時灑脫一些，尤其在繪製頭髮時。

[奧地利] 埃貢‧席勒

席勒是奧地利繪畫巨子，美術史上的「暴躁年輕人」。他的速寫快速、肆意又讓人著迷。他的畫常有未完成、留白的感覺，但效果卻勝過了很多完整雕琢的作品。

學習運筆 席勒身上的糾結、多重性，直接反映在畫作上。作品中「神經質」的線條及造型誇張的輪廓，寥寥數筆卻獨具神韻。

從身邊靜物
開始練習 ▸▸

在學習了速寫的基礎知識後，我們從身邊的小物品開始著手。通過幾何形概括出物體，以筆觸表現出它們的質感，呈現出每個物件最為完整的效果

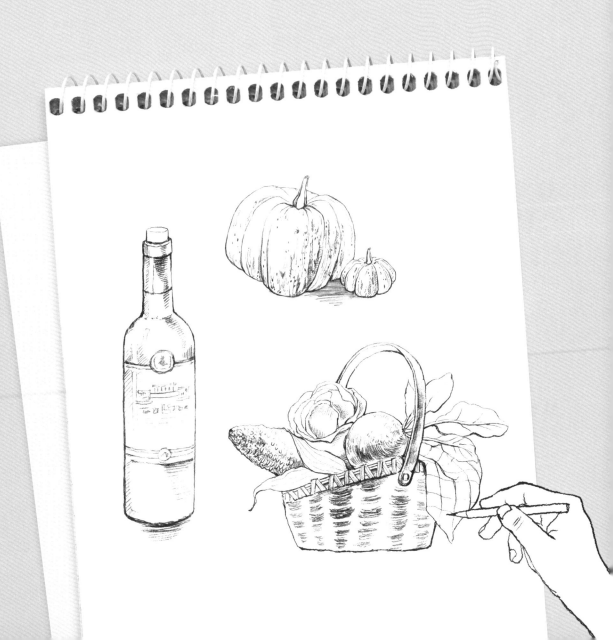

運用幾何形快速概括物體形狀

通過幾何形概括能有效避免在繪畫一開始就陷入細節當中。掌握概括要領,來進行練習吧!

① 用幾何形概括

觀察物體外輪廓,找出與之相近的圖形。在概括物體時,可以用流暢的線條來勾畫,這種方式既快速,又能養成一開始就從大局出發的好習慣。

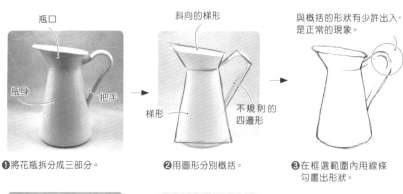

瓶口 / 瓶身 / 把手

斜向的梯形 / 梯形 / 不規則的四邊形

與概括的形狀有少許出入,是正常的現象。

❶將花瓶拆分成三部分。　❷用圖形分別概括。　❸在框選範圍內用線條勾畫出形狀。

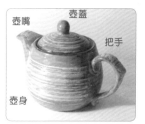
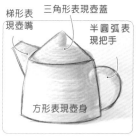
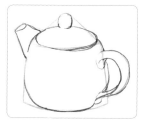

方形 / 梯形 / 長方形

將瓶子從上往下拆分成三部分,上方看作小的方形,中間是梯形,下方是長方形。再將三個形狀細化出外形。

② 靈活運用幾何形與線條進行概括

在確定複雜物體的位置、大小時,由於形狀複雜,不太好用具體的形狀去概括。這時,可用直線和弧線所結合成的幾何形去概括。

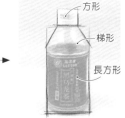

壺嘴 / 壺蓋 / 把手 / 壺身

梯形表現壺嘴 / 三角形表現壺蓋 / 半圓弧表現把手 / 方形表現壺身

❶先觀察茶壺造型,整體較為複雜。可將其拆分成壺嘴、壺蓋、把手和壺身四個部分。　❷用斜線、弧線與幾何形大致概括出各部分。　❸用抖動的線條在標出的大致範圍內勾畫出物體的形狀。

注意

起型時會遇到一些常見的問題,及時的規避才能有好的畫面效果。

❶沒有確定物品的整體範圍,導致溢出畫面。

❷不注重大關係和結構,一開始就陷入局部細節,畫面不完整。

❸將物體畫得過小或過大,效果都不會太好看。

01

經典造型香水瓶

香水瓶瓶蓋的金屬質感是繪製的關鍵，要用變化的短線組和留白將其描繪出來。

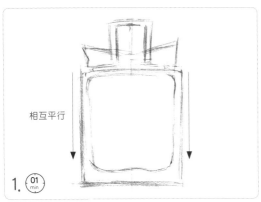

相互平行

1. ⓪¹ min

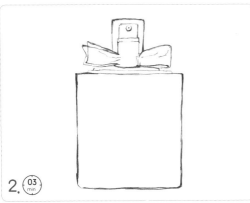

2. ⓪³ min

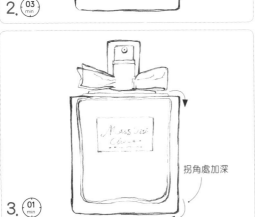

拐角處加深

3. ⓪¹ min

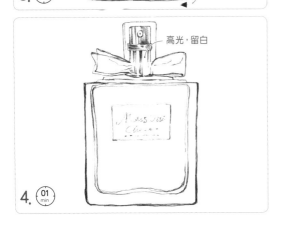

高光，留白

4. ⓪¹ min

用平行的線條組表現瓶蓋的暗部

用短線表現絲帶的褶皺

1. 繪製香水瓶輪廓

用大一點的方形概括瓶身，用小的長方形概括瓶蓋。用長短直線輕鬆畫出香水瓶的蝴蝶結。

2. 勾勒香水瓶外形

用筆尖畫出流暢清晰的線條，細緻地勾勒出香水瓶的外輪廓，用抖動的短線描繪瓶蓋的絲帶裝飾。

3. 豐富香水瓶細節

用筆尖刻畫淺一點的線條來繪製標籤，用深一點的線條繪製瓶子的內部輪廓，拐角處可以著重加深。

4.～5. 加強質感

用筆尖在瓶蓋和蝴蝶結處畫出深淺變化的短線筆觸組，通過線條的明暗對比來表現瓶蓋的金屬質感。

亮
暗

FINISH
完成

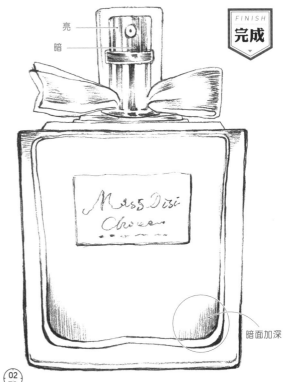

暗面加深

5. ⓪² min

幾何形組成的磨豆機

在繪製磨豆機時，可以將木質的底座盒子看作一個俯視角度下的立方體，上方看作圓柱體。

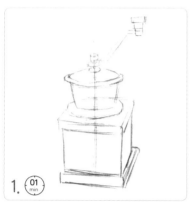

1.

2. 窄 窄 寬

3.

4.

5. 凹下，加深

1. 磨豆機起型

用輕鬆的直線和弧線描繪出磨豆機的外形，磨豆機底座用立方體概括，上端用圓柱體概括。

2.～3. 細化磨豆機外形

用明確一點的直線和弧線，從上至下勾畫磨豆機的輪廓，著重加深邊線和轉折處。

4.～5. 添加手柄和抽屜

用輕一點的筆觸刻畫抽屜，然後用平行的折線和圓弧繪製磨豆機手柄，用短線筆觸組添加手柄頂端的轉折面。

6. 豐富細節

用纖細的弧線繪製木質紋理，增強磨豆機底部的木頭質感，讓細節更完善、耐看。

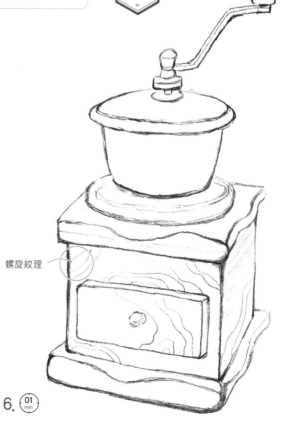

用斜排線筆觸表現把手的暗面

FINISH
完成

螺旋紋理

6.

03
/ 案例
外形流暢的紅酒瓶

表現玻璃物體的質感,高光是重點,本案例就是通過紅酒瓶來學習玻璃質感的表現。

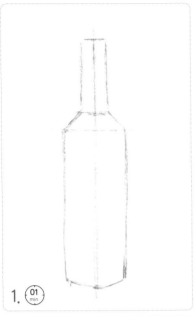

1. ⓐ 01 min

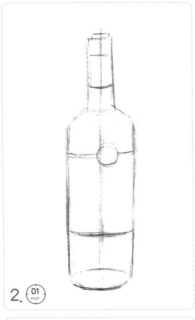

2. ⓐ 01 min

1. 概括紅酒瓶外形

分別用大小不一的長方形和小梯形概括紅酒瓶的外輪廓,注意左右對稱。

2. 明確酒瓶的標籤

用平滑的弧線畫出瓶身,需注意標籤邊緣是平行的。

3. 細化酒瓶造型

立握鉛筆,用筆尖加重力度勾勒出酒瓶的外輪廓。接著減輕力度刻畫酒瓶標籤,用短排線為瓶蓋添加一些筆觸。

4. ~5. 增強質感與明暗

用深淺不一的短線組來表現酒瓶的質感,留出高光。再用細密的斜向筆觸組與細線描繪出標籤細節。

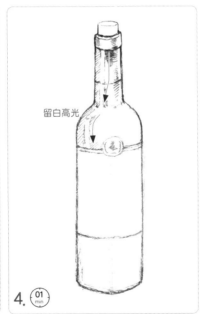

標籤線條細

瓶身線條粗

3. ⓐ 02 min

留白高光

4. ⓐ 01 min

用細長的橢圓形表示物體高光

用橫向排線表示玻璃的質感

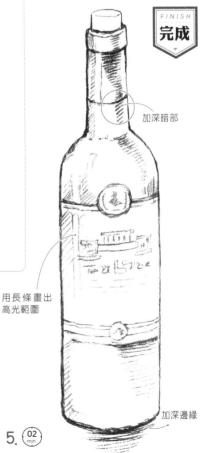

完成 FINISH

加深暗部

用長條畫出高光範圍

加深邊緣

5. ⓐ 02 min

用不同觀察方法繪製物體

先畫大形狀，再畫小形狀是為了快速抓準物體的形，這是一種很好、很有效的觀察方法。

① 從大形狀開始著手

觀察物體外輪廓，找出與之
相近的圖形。在概括物體時，
可用長直線。

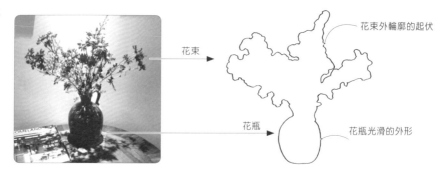

花束 → 花束外輪廓的起伏

花瓶 → 花瓶光滑的外形

以花瓶為例，將上方的花束和花瓶看作一個整體，
用線條勾勒出形狀的起伏，類似用剪刀剪出圖案。
在勾勒形狀時不需要描繪得很精確。

② 如何確定小形狀

小形狀不等於零碎的細節，
不確定時，可以從大輪廓開
始逐步縮小範圍，最後觀察
物體的內部範圍。

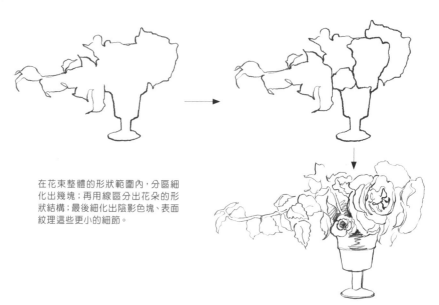

在花束整體的形狀範圍內，分區細
化出幾塊；再用線區分出花朵的形
狀結構；最後細化出陰影色塊、表面
紋理這些更小的細節。

③ 聚焦畫面主體，快速成畫

在繪製之前先挑選一個重要
的部分作為主體，這能避免
漫無目的地作畫。

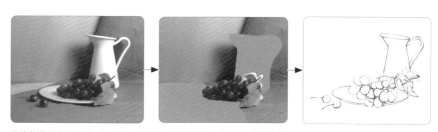

先將葡萄作為聚焦點，仔細觀察葡萄並用較多的精力來繪製，細節、筆
觸都可以繪製出來。旁邊的水瓶、櫻桃則簡單帶過。

04

絨球帽子

絨球帽子毛茸茸、蓬鬆的質感是繪製的重點，嘗試用短線來表現絨球的質感。

1.

用短線筆觸隨意勾畫，表現出毛球的毛絨質感。

為了區分質感，用流暢線條勾勒帽檐。

1. 帽子起型

用弧線畫出帽子的外形輪廓和特徵，注意帽子從上往下逐漸變窄。

線條蓬鬆

2. 刻畫絨球

用點狀筆觸刻畫絨球，用細密輕鬆的排線表現毛茸茸的質感。

3.～4. 刻畫帽子的主體

帽子主體處的毛較短，用連續的短線和抖動的弧線來表現其質感，用短線著重加深靠近絨球的部分。

5. 繪製帽檐與加強質感

用相同的筆觸繪製帽檐，再用短弧線著重勾勒帽子邊緣，將毛絨球的質感區分開來。

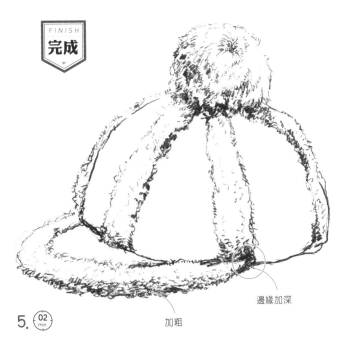

FINISH
完成

邊緣加深

加粗

05 床頭燈

案例

燈罩上的花紋比較繁複時,可以用輕柔隨意的細線進行簡化處理,不用畫得很細緻。

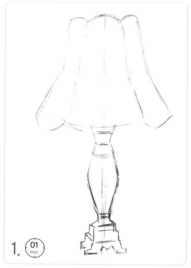

1. (01 min)

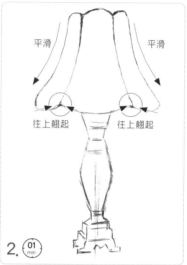

平滑　　　平滑

往上翹起　　往上翹起

2. (01 min)

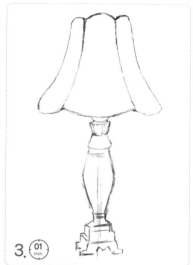

3. (01 min)

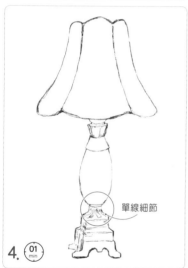

單線細節

4. (01 min)

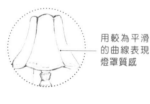

用較為平滑的曲線表現燈罩質感

立握畫筆並放輕力道去勾畫燈座上的紋理

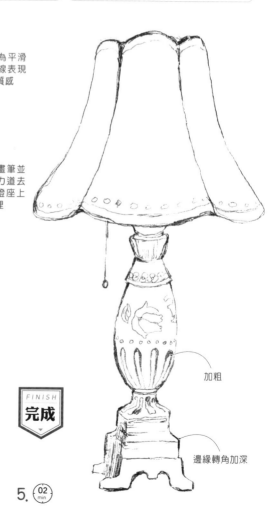

加粗

邊緣轉角加深

FINISH
完成

5. (02 min)

1. 繪製台燈輪廓

用輕鬆的短線從上往下將台燈的外形大致描繪出來,燈罩的質感更柔和,線條要畫得輕一些。

2. 細化燈罩

用柔和的曲線畫出台燈的燈罩,用筆尖著重加深轉折處。

3.～4. 繪製燈座

先用短線勾勒出靠上的燈座細節,然後用弧線和直線細化燈座,再用短線刻畫燈座上的凸起紋理。

5. 添加紋理,豐富質感

用彎曲的筆觸來表現台燈的花紋,用小短線和圓點畫出燈繩,並用直線筆觸組輕輕塗出底座的局部陰影。

06
✎ 案例

復古收音機

繪製收音機時，可以先用長方形概括出外形，再用短線和曲線豐富界面細節。

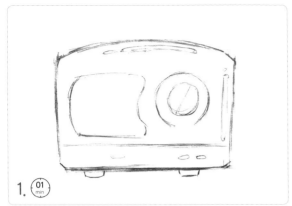

1. ⏱ 01 min

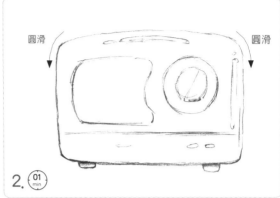

圓滑 圓滑

2. ⏱ 01 min

邊緣加粗

3. ⏱ 01 min

4. ⏱ 01 min

1. 收音機起型

用直線和弧線概括出復古收音機的外輪廓和揚聲器，注意收音機的整體造型是長方形的。

2. 細化收音機外形

立握鉛筆，用筆尖畫出平滑的曲線，描繪收音機的輪廓，靠近底座的線條要深一些。

3.～4. 界面細節刻畫

用平行的長橢圓形表現揚聲器，用塗黑的塊面增添立體感，用細長線勾勒分區線條，用小短線描繪轉盤刻度。

5. 質感與細節描畫

用筆尖勾勒出收音機裝飾，稍斜握鉛筆，通過橫向筆觸刻畫收音機界面的暗部和地面投影。

用斜向的短線筆觸組表現揚聲器

FINISH
完成

暗面加深

5. ⏱ 02 min

運用眯眼觀察法，抓住外形特徵

面對一些細節非常豐富的物體時，常被細節搞得焦頭爛額，眯眼法可以簡化物體細節，使速寫變得更方便。

❶ 如何運用眯眼觀察法

觀察物體時，眯著眼睛看會產生模糊感，物體上的細節幾乎看不見，這時只需畫出眯眼看到的部分即可。

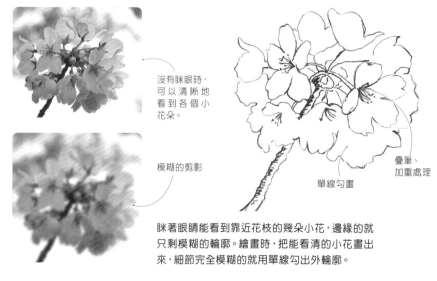

沒有眯眼時，可以清晰地看到各個小花朵。

模糊的剪影

單線勾畫

疊筆、加重處理

眯著眼睛能看到靠近花枝的幾朵小花，邊緣的就只剩模糊的輪廓。繪畫時，把能看清的小花畫出來，細節完全模糊的就用單線勾出外輪廓。

❷ 活用眯眼觀察法，突出主體形狀

只突出視覺中心最顯眼、最明確的主體。其餘部分都通過概括省略處理。

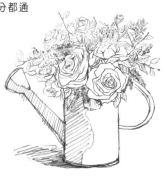

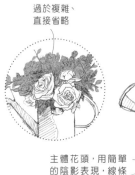

過於複雜、直接省略

主體花頭，用簡單的陰影表現，線條粗細變化多。

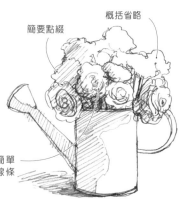

概括省略

簡要點綴

花束中有各類花朵、枝葉和一些細小的枝條。描繪時如果逐一描繪，會顯得複雜又凌亂。只著重刻畫三朵玫瑰花，其他都用大輪廓概括。

❸ 簡化難度，表現細節

用筆觸表現物體中最突出地方的質感。次要的部分直接留白或是簡要勾畫幾筆即可。

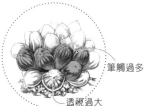

筆觸過多

透視過大

筆觸省略

適當加強靠前的幾個葉片質感即可

眯眼觀察物體，在產生模糊感後，畫出眯眼時看到的最深部分。淺一些的、模糊虛化的可直接用線勾畫輪廓，不用描繪其中的色調和質感。

07

案例

大捧花束

確定好花束的整體外形後，以中間的三朵玫瑰為主要刻畫對象，其他都只勾畫外形輪廓。

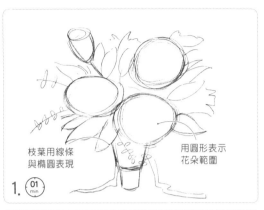

枝葉用線條
與橢圓表現

用圓形表示
花朵範圍

1. 01 min

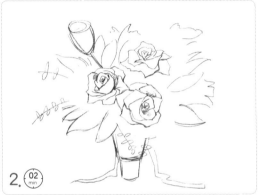

2. 02 min

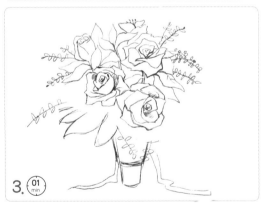

3. 01 min

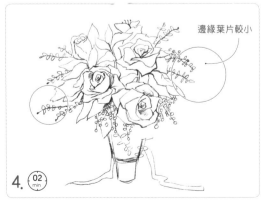

邊緣葉片較小

4. 02 min

1. 概括花束

用鉛筆輕輕畫出花葉和葉桿的大致輪廓作為視覺中心，中間的花朵要大一些。

2. 細化主體花頭

在草圖的基礎上，用明確的短線和曲線畫出中間三朵花的細節形狀。

3.～4. 勾勒花葉

用筆尖沿著草圖的線稿，用肯定的線條勾畫出花葉的形狀，在輪廓轉折及花葉交界處用加重線條，區分層次。

5. 繪製枝幹和增添質感

用短直線勾勒花枝，用弧線刻畫絲帶。最後再用短線繪製絲帶後面的枝幹，並在絲帶轉折處和花朵暗面用斜向短筆觸加強整體的明暗關係。

用曲線簡化
小葉片形狀

FINISH
完成

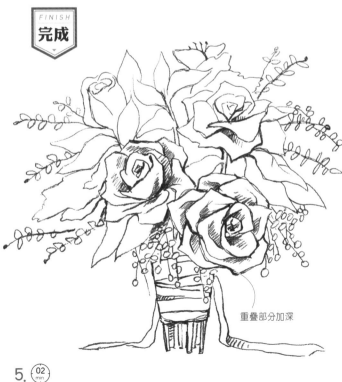

重疊部分加深

5. 02 min

08 案例

蓮座狀的玉露

玉露的形狀比較複雜,可以集中繪製前方葉片的細節;靠後的通過大量留白來增強畫面的透氣感。

弧度柔軟

1. ⏱ 01 min

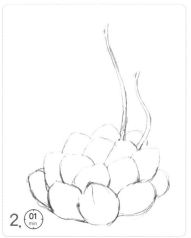

2. ⏱ 01 min

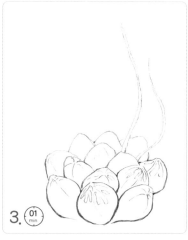

3. ⏱ 01 min

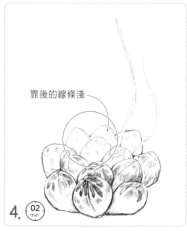

靠後的線條淺

4. ⏱ 02 min

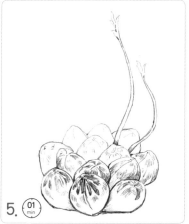

5. ⏱ 01 min

用折線表現凹凸不平的泥土表面

顏色淺

1. 起型

放鬆手腕,用輕鬆的弧線畫出玉露的大致輪廓,注意葉片之間的重疊關係,越靠後的葉片被遮擋的會越多。

2. ~3. 明確玉露外形

用筆尖從前往後勾勒葉片。靠前的線條深,靠後的淺。然後用弧線勾勒花枝,換用更淺更細的線條刻畫葉片的紋理。

4. ~5. 添加表面紋理和細節

用短線筆觸組為葉片增添紋理;中心的紋理顏色更深,用筆重一些。越靠後的線條顏色越淺,筆觸越少,通過不同的筆觸表現拉開前後的層次。

6. 繪製地面

使用相同的方法在左右兩側繪製一些新的玉露瓣,讓構圖更飽滿完整。最後用折線增添泥土凹凸不平的質感,短線筆觸組加深玉露和地面相接的部分。

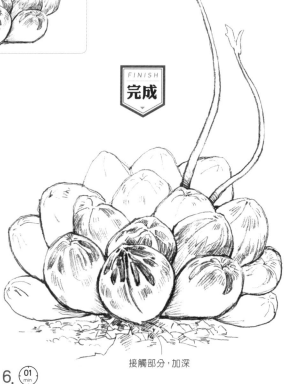

FINISH 完成

接觸部分,加深

6. ⏱ 01 min

09

/ 案例

優雅的百合花

靠前的百合花細節豐富完整，靠後的花朵細節簡單，通過不同的刻畫方式來區分畫面層次。

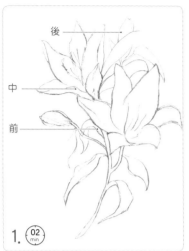

1.

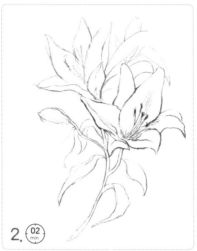

2.

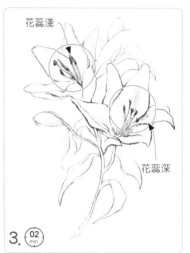

3.

花蕊淺

花蕊深

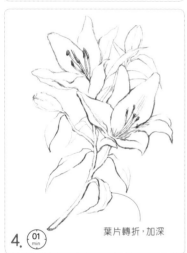

4. 葉片轉折，加深

用曲線表現花瓣的柔和質感

用頓筆表現葉片的轉折

FINISH
完成

1. 百合花起型

用輕淺的線條描繪出百合花的大致形狀，注意花瓣、花枝相互重疊的關係。

2. ~3. 細化花朵

斜握鉛筆，用筆尖從靠前的百合花開始勾畫，著重加深花瓣交疊處的線條。減輕用筆力度，用細線與塗黑的方式處理花蕊。用相同的方法，以淺一點的線條勾勒靠後的花朵。

4. 添加枝幹和花苞

用曲線細化花苞，用筆尖勾勒花枝，注意枝幹的顏色受光的影響會有深淺變化，勾畫時要有所區分。

5. 加強質感和明暗

用短線筆觸組為花枝增添質感。注意花瓣與花瓣、花朵和花枝重疊的部分，顏色會更深一些。

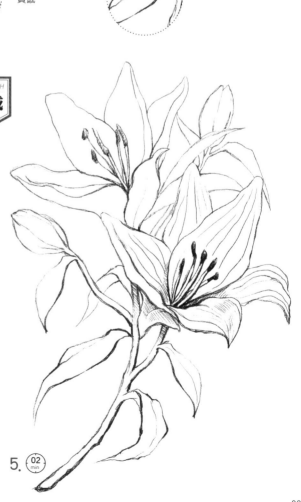

5.

通過線條虛實區分物體前後

物體的前後、明暗變化，都可以通過改變線條的虛實來實現，還能使物體整體顯得更有節奏感。

① 如何改變線條虛實

通過加重勾畫力度、疊畫線條的次數來加深線條，讓線條顯得「實」。反之，減輕用筆力度、多用單線處理「虛」化線條。

1. 單個物體的線條虛實

靠前的部分或是處於暗面的線條，將其處理得更實一些。

靠後的部分或是受光面的線條處理得輕淺一些，看起來會有虛化效果。

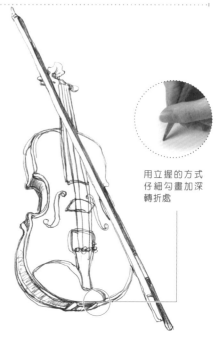

用立握的方式仔細勾畫加深轉折處

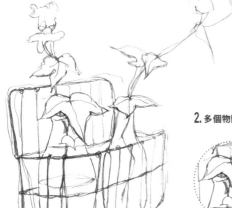

2. 多個物體的線條虛實

前

VS

後

靠前的葉片、欄杆、瓶子的線條都比靠後的要深、實一些。

② 橡皮擦抹的方法

在線條畫得過於深的時候，可用可塑橡皮輕輕擦抹減淡。不要用超淨橡皮，它容易將線條直接擦除掉。

根據畫面大小，將可塑橡皮捏成不同的形狀，輕輕減淡線條色調。

用可塑橡皮輕輕減淡虛化排鋪過深的色調

注意

斷開距離過大

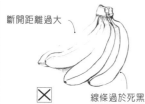

☒　線條過於死黑

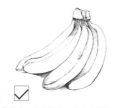

☑

在處理線條的虛實變化時，需注意：

❶ 在表現虛化的線條時，要將物體的輪廓勾勒清楚，不要出現間隔過大的斷線，這會使物體看起來不完整。

❷ 處理加深的實線時，不要畫得太過死板，還是要有線條的抖動感和疊畫感。

10
案例

一串葡萄

靠前的葡萄和枝幹線條深，靠後的葡萄和葉片線條淺，通過線條的深淺變化來區分前後的層次，增強畫面的可看性。

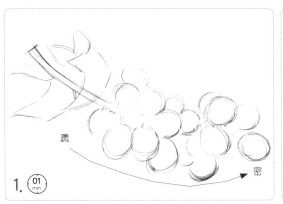

1. 疏　密
(01 min)

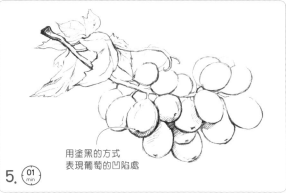

用塗黑的方式表現葡萄的凹陷處
5. (01 min)

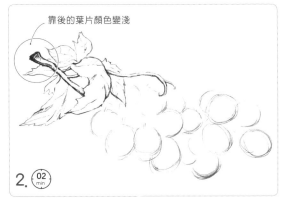

靠後的葉片顏色變淺
2. (02 min)

1. 概括葡萄外形

放鬆力度，用圓弧表現葡萄，用直線畫出葉片和葉桿，注意葡萄的整體構圖是左疏右密。

2. 細化葉桿和葉子

用筆尖刻畫，加重力道用線條疊畫加強葉桿。用柔軟的曲線畫出葉片，葉脈用淺一點的細線描畫。然後用短線筆觸組為葉桿和葉片增添細節。

3.～5. 繪製葡萄

用橢圓形從靠前的葡萄開始逐步往後繪製，注意葡萄的大小有變化。靠前的葡萄比靠後的線條顏色深一些，可更好地區分前後關係。再加深葡萄相互重疊處的線條，最後用短線筆觸組為暗部增添細節

6. 加強質感與明暗

立握鉛筆並加重筆尖力度，增強枝幹陰影以及葉片細節，加強畫面的整體明暗。

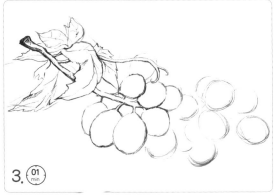

3. (01 min)

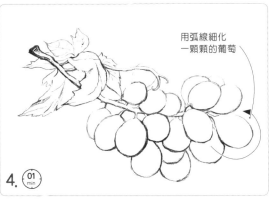

用弧線細化一顆顆的葡萄
4. (01 min)

FINISH
完成

用筆尖加深葉尖，突出質感。
6. (02 min)

重疊的香蕉

通過斜線筆觸組的深淺變化來表現不同的陰影,與投影的色調相比香蕉主體上的暗部顏色更淺。

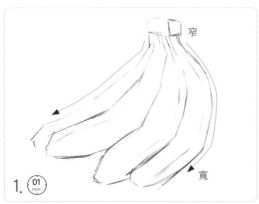

1.
窄
寬
01 min

用斜排線塗畫出香蕉側面的陰影

用短線繪製出多邊形,以表現香蕉的凹面。

1. 繪製香蕉輪廓

用斜線快速地描畫出香蕉的輪廓,香蕉的角度是偏側面的,繪製時要注意重疊關係。

2.～3. 刻畫香蕉外形

用筆尖勾勒香蕉輪廓,用平滑的弧線連接短線,著重加深相互交疊處。用淺一點的細線描畫出香蕉的轉折,使用相同的方法畫出靠後的香蕉,注意線條的虛實變化。

4. 豐富細節

用短線細化香蕉把,再輕輕運筆,用短線筆觸組為香蕉側面增添陰影,並畫出香蕉在地上的投影。

5. 加強質感

用深一點的短線筆觸組加重力度為暗面添加重色,區分明暗層次,再用筆尖在局部加深香蕉的轉折線。

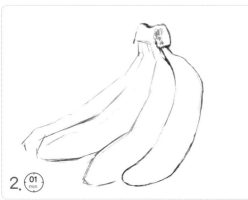

2.
01 min

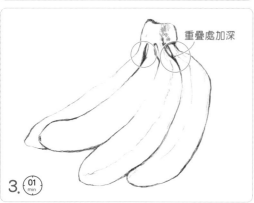

重疊處加深

3.
01 min

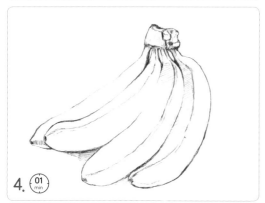

4.
01 min

FINISH
完成

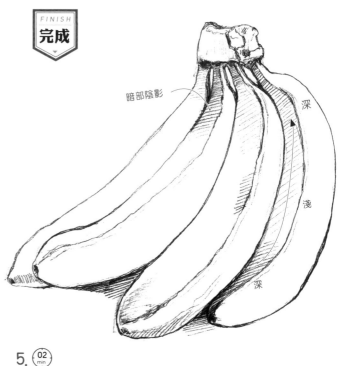

暗部陰影
深
淺
深

5.
02 min

12

/ 案例

南瓜組合

觀察南瓜時，可將整體看作一個較方的橢圓，上窄下寬。表面凹凸起伏明顯，可通過斜線筆觸組表現。

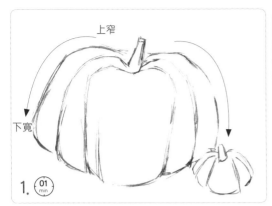

1. ⏱ 01 min

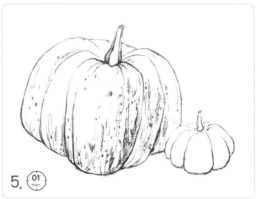

5. ⏱ 01 min

1. 給南瓜起型

用輕鬆的線條從上往下將南瓜的外形大致確定出來，注意靠下的部分要更寬一些。

2.～3. 細化南瓜外形

斜握鉛筆，換用筆尖勾畫出肯定的線條來表現南瓜，靠近瓜蒂的地方與底部可加重力道處理。

2. ⏱ 02 min

4. 添加表面點狀紋理

立握鉛筆，用筆尖在南瓜表面畫出點狀筆觸與短線筆觸組，將南瓜表皮的紋理質感大致表現出來。

5.～6. 加強質感與明暗

用同樣的手法與筆觸加強另一個小南瓜的質感，並用長線筆觸輕輕塗出陰影的部分。

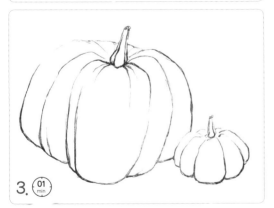

3. ⏱ 01 min

FINISH
完成

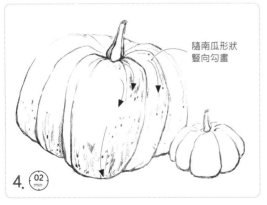

4. ⏱ 02 min

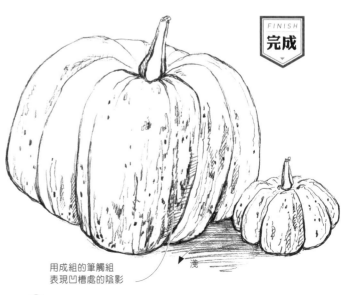

用成組的筆觸組
表現凹槽處的陰影

6. ⏱ 01 min

盛開的櫻花

櫻花枝前面的花朵線條更深，後面的花朵運筆力度減輕，通過深淺對比畫出虛實變化。

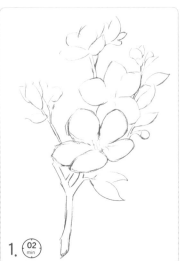

1. ⓪2 min

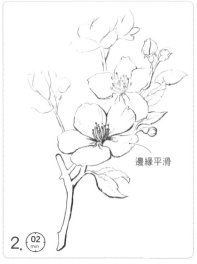

邊緣平滑

2. ⓪2 min

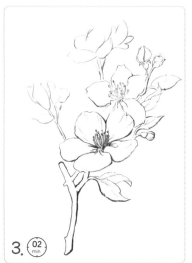

3. ⓪2 min

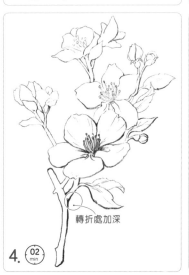

轉折處加深

4. ⓪2 min

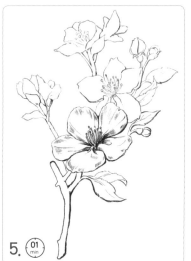

5. ⓪1 min

1. 櫻花起型

用輕鬆的曲線概括出5瓣櫻花的形狀，用短線描繪出枝幹的大致走向。

2.～3. 靠前花朵繪製

用曲線繪製櫻花花朵和花苞，靠前的花瓣線條顏色深一些。用小圓圈和細線繪製花蕊，用較粗的線條畫出枝幹的堅硬質感。

4. 細化靠後的花朵

減輕運筆力度，用曲線勾勒靠後的花朵和枝幹。注意！越往上，花朵和枝幹的顏色就越淺。

5.～6. 豐富畫面質感

用短線排線的方式加深靠前花朵的花蕊，並為花瓣和枝幹增添一些質感，拉開前後層次。最後用曲線畫出散落的花瓣即可。

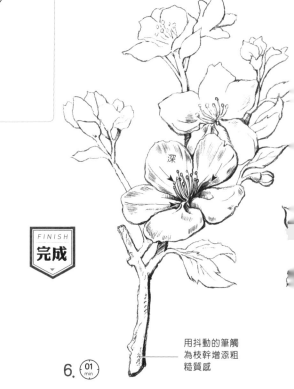

深

FINISH
完成

6. ⓪1 min

用抖動的筆觸為枝幹增添粗糙質感

技法課 08 巧用線條表現物體紋理

多變的紋樣是打造各種紋理的必要條件。據不同的物體選用合適的線條，能使畫面增色不少。

1 各類紋理

可根據物體的特徵來選擇紋理，再通過各類圖形去表現。

1. 圓形紋理用繞圈的線條塗抹。

用途 有斑紋的物體上

2. 格子紋理用清晰的長線勾勒。

用途 布面

3. 木紋紋理用流暢的曲線勾畫。

用途 木頭材質

4. 不規則紋理用抖動的曲線勾畫。

用途 花紋、紋路等

5. 凹凸紋理用起伏的短弧線描畫。

用途 各類表面不平的物品

6. 編織紋理用清晰的弧線表現。

用途 編織的物品

茶杯上的花草，用筆尖勾畫出曲線紋理來表現，更能顯現其細節。

2 添加紋理的作用

給物品添加紋理，能起到細節點綴、讓畫面更具看點的作用。

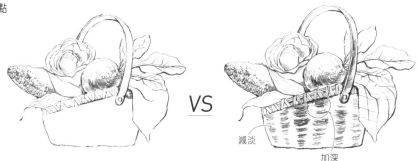

VS

減淡

加深

通過上方兩圖的對比可以看出，用弧線和曲線勾畫籃子上的紋理，一下就能提升整個畫面的可看性，細節表現也更到位。用筆尖適當地刻畫一些細節，加深處於暗部的紋理，亮面減弱，都會讓畫面顯得更為精緻。

3 紋理繪製技巧

描繪物體表面的紋理時，用筆方向需跟著物體的結構走。細節處多用立握與斜握的方式來勾畫。

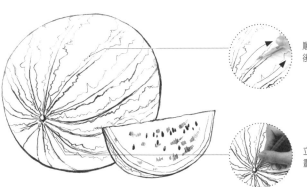

順著西瓜的形狀從前往後，畫出有弧度的紋理。

立握畫筆，紋理細節能刻畫得更清楚。

表面粗糙的牛角包

繪製牛角麵包時,可以通過交叉排線的方式來表現麵包表面的粗糙質感。

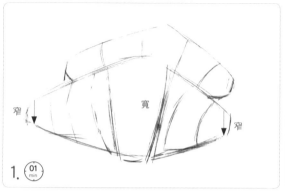

窄 　 寬 　 窄

1. 01 min

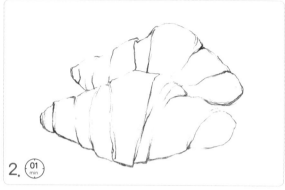

2. 01 min

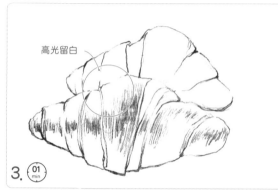

高光留白

3. 01 min

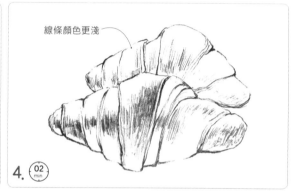

線條顏色更淺

4. 02 min

1. 概括牛角麵包

用斜線將牛角麵包的形狀大致畫出來,
注意麵包兩端的寬度相對窄一點。

2. 勾勒牛角麵包外形

用筆尖勾勒曲線,刻畫出牛角麵包的外
形,內部的線條要比外輪廓淺一些,著
重加深與桌面接觸的線條。

3.～4. 添加表面質感

用淺一點的短線組在牛角麵包上塗畫
紋理,靠後的牛角麵包上面的線條顏色
會淺一些。高光留白,再加重力度加深
局部紋理。

5. 繪製布面和加強質感

用斜線組豐富紋理,注意明暗交界面的
顏色最深。最後改用筆尖來勾勒布紋,
加深靠近麵包的線條顏色。

線條有輕重變
化,讓作品細
節更加完整。

FINISH
完成

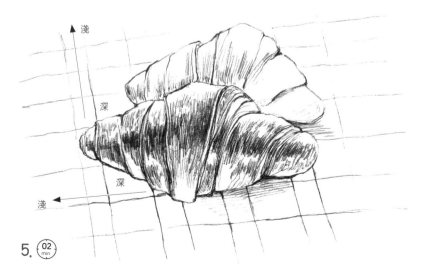

淺

深

深

淺

5. 02 min

15
✎ 案例

紋理清晰的西瓜

可以用抖動的不規則線條來表現西瓜的紋理,要注意的是,花紋是隨著球體呈弧度變化的。

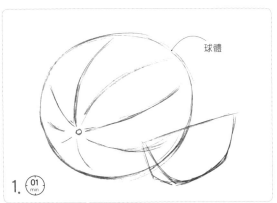
1. 球體
01 min

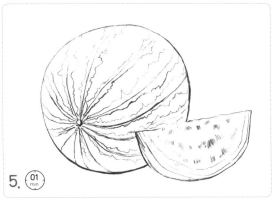
5. 01 min

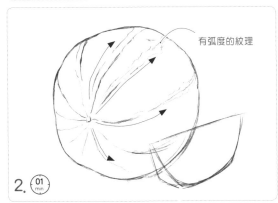
有弧度的紋理
2. 01 min

1. 西瓜起型

用圓形概括左邊西瓜的輪廓,內部細節用小圓點和弧線畫出,用輕鬆的短線刻畫切塊西瓜。

2.～3. 細化西瓜紋理

用筆尖畫出有變化的曲線以便勾勒西瓜輪廓,並用抖動的線條刻畫西瓜花紋,加深局部紋理。接著,用圓滑的曲線將短線連接起來,繪製切塊西瓜。

4.～5. 細化西瓜細節

用淺一點的雙線來勾畫切塊西瓜的內側,用短排線為西瓜切面增添小筆觸,表現果肉的粗糙質感。再用筆尖加深靠近西瓜根部的紋理。

6. 完善細節

加重運筆力度,畫出切塊西瓜的紋理。最後,用塗黑的方式畫出雨滴狀的西瓜籽。

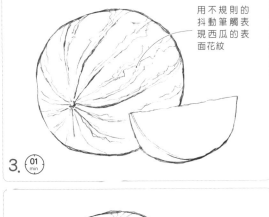
用不規則的抖動筆觸表現西瓜的表面花紋
3. 01 min

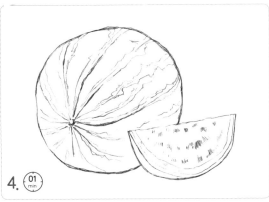
4. 01 min

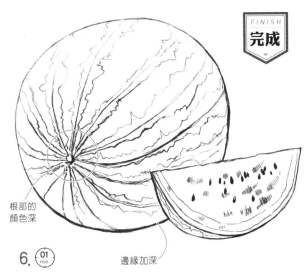
FINISH
完成
根部的顏色深
6. 01 min
邊緣加深

16
案例

表面坑窪的檸檬

抓住檸檬是一個兩頭尖中間鼓的橢圓是描繪時的重點,再用短線與點狀筆觸來表現表面的凹凸紋理。

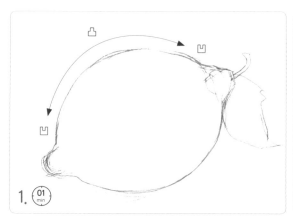

1. ⏱ 01 min

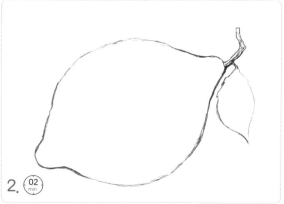

2. ⏱ 02 min

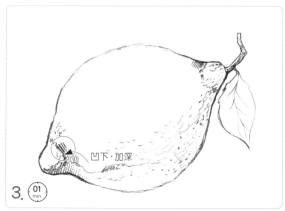

凹下,加深

3. ⏱ 01 min

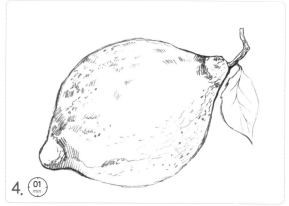

4. ⏱ 01 min

1. 檸檬起型

放鬆手腕,來回拉出弧線,確定檸檬的整體形狀後,在右上方勾勒出葉片與短枝的外形。

2. 細化檸檬外形

用筆尖勾畫肯定的線條,細化檸檬輪廓。立握鉛筆,用短線加深果實與短枝、葉片的連接處。

3.～4. 處理表面凹凸紋理

斜握鉛筆,用點狀筆觸和小弧線將檸檬表面的凸起紋理大致勾畫好。再加重力道,用細密的短線輕輕鋪出檸檬上方的凹下陰影。

5. 加強紋理與明暗

用相同的筆觸再次加強檸檬的右下暗面,改用長線強化輪廓讓它顯得更為清晰。

用短線描繪檸檬表面凹陷的暗面陰影和轉折

FINISH 完成

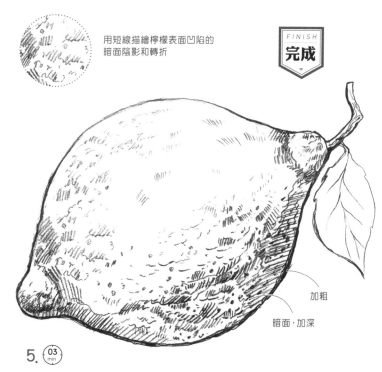

加粗

暗面,加深

5. ⏱ 03 min

17
✏ 案例

形狀凹凸的海螺

用規整的斜排線來表現海螺表面的光滑質感,受光面的排線組可以少一些,看起來會更光滑。

1. 01 min

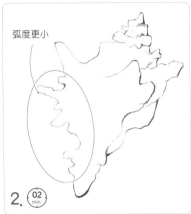

弧度更小

2. 02 min

3. 01 min

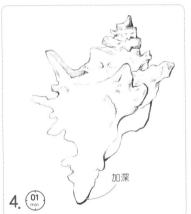

加深

4. 01 min

光滑表面的
線條小且少

5. 01 min

隨著海螺的輪
廓來繪製陰影
的形狀

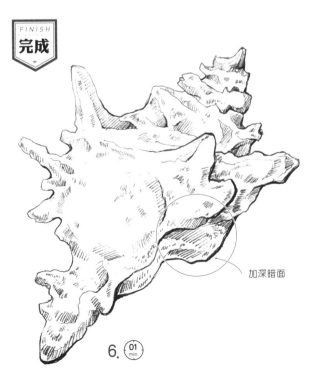

FINISH
完成

加深暗面

6. 01 min

1. 繪製海螺的外形

用輕鬆的短線畫出海螺的大致外形,注意線條的相互穿插
關係。

2. 勾勒海螺的輪廓

改用筆尖來勾勒,用曲線畫出海螺的形狀。左側的線條顏
色偏淺,海螺的彎折更多、弧度更小。

3.～5. 豐富表面紋理

用筆尖畫出排線,短線組從上至下以豐富海螺紋理。注意
著重加深轉折處的線條。

6. 加強質感

加重運筆力度,在暗部增添一些重色筆觸來區分層次。最
後用筆尖修飾一下邊線,讓明暗對比強一些。

滿滿的蔬菜籃

因為速寫的色調單一，所以在物體較多的時候，要通過線條變化來表現不同元素的質感。

1. 01 min

2. 01 min

小圓圈的玉米粒

3. 01 min

4. 01 min

用「人」字形圖案有規律地排列出籃框邊緣的編織感。

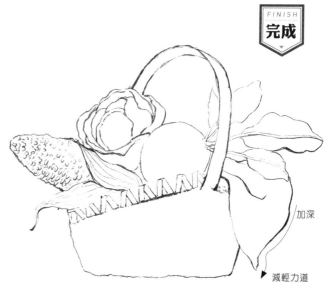

FINISH
完成

加深

減輕力道

1. 蔬菜籃起型

放鬆手腕，用直線概括菜籃和餐布。用弧線畫出菜籃把手和蔬菜，注意蔬菜的大小重疊關係。

2.～4. 細化蔬菜

用筆尖勾勒柔軟的曲線，細化捲心菜、蘿蔔、菜葉。用小圓圈繪製玉米粒，用抖動的線條表現葉片。

5. 細化蔬菜籃和餐布

用平滑的曲線勾勒菜籃把手和餐布，注意線條的穿插關係，並著重加深邊緣線。用抖動的線條表現籃筐形狀，短線筆觸組集中在一側，以表現籃筐的體積感。

5. 01 min

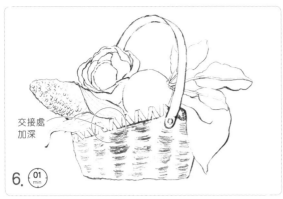

6.

交接處
加深

用小圓圈筆觸
表現玉米粒

6. 添加籃筐表面質感

用密集的弧線組表現籃筐的竹製編織感，用柔軟的曲線勾勒餐布。著重、加深物體的交界處和轉折面。

7. 豐富蔬菜質感

刻畫蔬菜的質感。用弧線組順著蘿蔔的圓弧轉折表現出表面的紋理。改用弧線組繪製包心菜，並用短線組加深玉米的暗部。繪製時要注意線條是有深淺變化的。

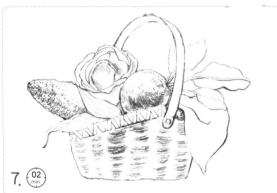

7.

8. 繪製餐布、蘿蔔葉

用細長的曲線繪製餐布的格紋紋理，蘿蔔葉的葉脈則用纖細的曲線勾勒。

9. 完善細節

用斜線組繪製把手的暗面，以細密的短線加深籃筐邊緣。再立握鉛筆，以筆尖加深物體輪廓，完善畫面的細節刻畫。

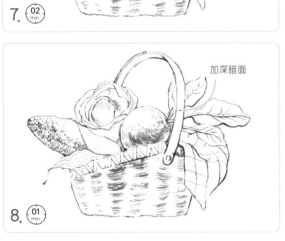

加深暗面

8.

用弧線組表現
籃筐表面的編
織紋理

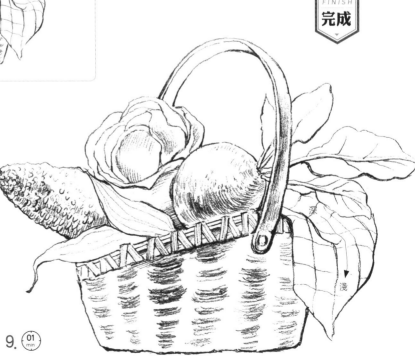

FINISH
完成

深

淺

9.

Q1　在刻畫物體表面的紋理時，要怎麼繪製線條呢？力度和方向要怎麼表現才顯得自然呢？

在表現表面的紋理時，首先要明白紋理的走向要與物體的結構或是生長特點相吻合。其次，在勾畫線條時，要與物體的明暗關係一致，凹下、背光時深；凸起、受光時淺。也可以參照這個規則來改變筆的輕重。

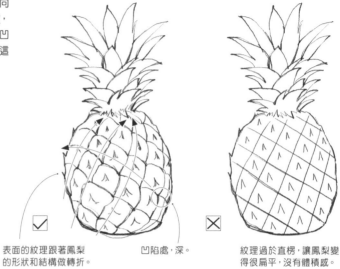

表面的紋理跟著鳳梨　　　　凹陷處，深。　　　　紋理過於直楞，讓鳳梨變
的形狀和結構做轉折。　　　　　　　　　　　　　得很扁平，沒有體積感。

Q2　用幾何形概括物體時，是每個地方都要概括嗎？概括時的順序是什麼？

概括的順序可先從整體外形開始。用幾何形、曲線、直線相互結合起形，再到局部概括。這樣做的好處，一是可以先確定繪製物的整體範圍，能避免一開始就刻畫局部細節，導致形狀發生變形；二是從整體出發，描繪時會更有全局觀

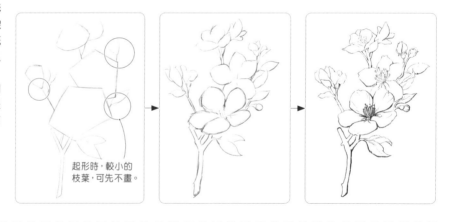

起形時，較小的枝葉，可先不畫。

Q3　對畫面做簡化時，到底哪些是該去掉的，哪些是該留下的？有方法可以解決這個問題嗎？

在描繪物品較多的組合畫時，常會遇到簡化的問題。先確定自己想要描繪的主體是什麼，再以此為中心，對周圍的物品進行簡化、概括或是省略。可參照右圖。

省略	概括	簡化	細緻刻畫
背景	檸檬	葡萄	罐子
畫布	櫻桃		

背景畫布　罐子　檸檬　葡萄　櫻桃

一支筆畫出
我的美食筆記▶▶

美味可口的食物似乎更多是通過色彩來表現它們的色澤的，但其實也能通過線條與筆觸等多種組合的黑白速寫來表現美食的特徵哦！如清涼剔透的氣泡水、鬆軟美味的蛋糕，都可以運用速寫快速地呈現出不一樣的效果。

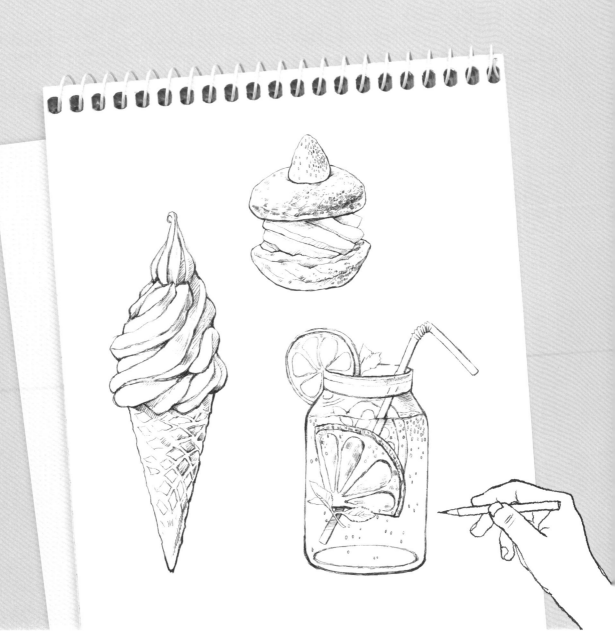

通過改變用筆的輕重、線條的長短及方向，將多種筆觸體現出來，從而豐富畫面的細節。

1　質感筆觸的明暗變化

在描繪物體質感時，要注意它與物體的明暗變化是一致的。暗面的質感色調深、質感明顯，用筆時要用力些；亮面的則反之。

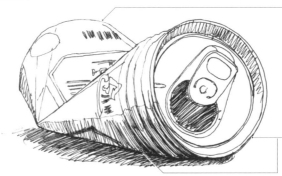

亮部和靠後、虛化的地方，筆觸單一，用筆力道輕，表現出的質感也較弱。

邊線粗、疊筆多，處於暗面的質感其色調更深。輪廓線處理得更粗一些，疊筆的部分也較多。

2　各種質感的表現

在處理各類物品的質感時，可以改變用筆的方向、線條形狀和粗細變化，從而讓物品更具特色。

1. 曲線筆觸
用彎曲的線條跟著結構勾畫
用途 各類質感光滑的物體、不規則的物體、花草植物

2. 斜線筆觸
細密排鋪成組的傾斜線條。
用途 陰影、細節處理。

3. 短線筆觸
根據物體的結構變化來表現。
用途 編織物、粗糙的物體

4. N 字形筆觸　Z 字形筆觸
用筆方向與N、Z字形的方向一致。
用途 細小的凹凸質感、草叢等。

5. 點狀筆觸
用筆尖畫出小點。
用途 不光滑質感、有斑點的物品

6. 弧線筆觸
用筆尖拉出有弧度、兩頭輕中間重的線條。
用途 有起伏的物體、多種物體的表面輪廓。

7. 繞圈筆觸
用繞圈的方式將線條處理成捲曲、纏繞的筆觸。
用途 蓬鬆、捲曲的物體。

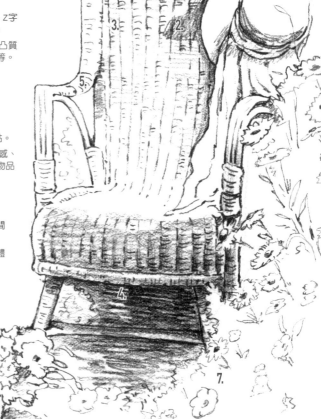

19 案例 點狀筆觸畫泡芙

通過不同的筆觸表現出泡芙的質感：以小圓點繪製草莓顆粒，短線組表現麵包的粗糙質感。

1. 01 min

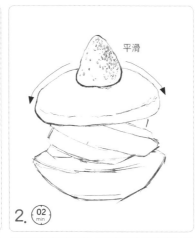

平滑

2. 02 min

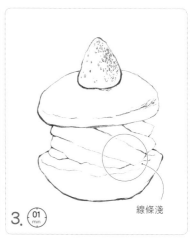

線條淺

3. 01 min

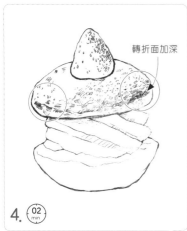

轉折面加深

4. 02 min

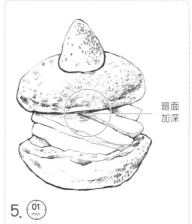

暗面加深

5. 01 min

通過大面積的留白來表現奶油的白色

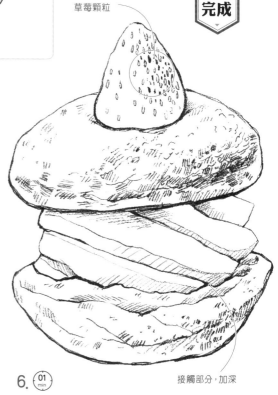

塗黑部分草莓顆粒

FINISH 完成

接觸部分，加深

6. 01 min

1. 概括泡芙的形狀

用輕鬆的弧線畫出泡芙的大致輪廓；用斜線畫出奶油的堆疊感。

2.～3. 細化泡芙外形

用筆尖畫出肯定的線條，從上往下細化泡芙。草莓和泡芙的外輪廓用曲線繪製，著重加深草莓的邊緣和轉折處。草莓上的顆粒用小圓點畫出，內部細節和奶油用淺一點的曲線勾勒。

4.～5. 添加表面紋理

斜握鉛筆，用短線組為泡芙蛋糕增添紋理，著重加深右側的暗部和轉折面。減輕運筆力度，在奶油上鋪上一層短線，留出高光。再加重力度，在奶油上方換用細密的短線鋪出蛋糕陰影；通過相同的筆觸用筆尖勾出下方的褶皺細節。

6. 加強質感

用短線組加深泡芙的暗部和草莓投影，並用筆尖加深奶油、草莓和蛋糕的重疊部分。改用短線為蛋糕添加一些小筆觸，將部分草莓的顆粒塗黑，以豐富細節。

20
案例

短線筆觸塗便當

相同的筆觸也能通過變化線條的長短來表現不同的質感。用小一點的短線來刻畫煎蛋的細節，其投影則用長一點的短線來表現。

平行

1. 01 min

2. 01 min

加深重疊部分

3. 02 min

4. 01 min

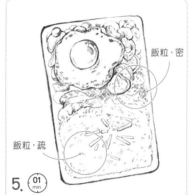

飯粒，密

飯粒，疏

5. 01 min

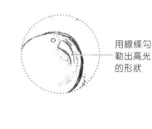

用線條勾勒出高光的形狀

FINISH
完成

1. 便當起型

將便當看作一個長方形、幾個圓形和橢圓的組合。用長線畫出便當外形，注意便當盒是向右傾斜的。用曲線繪出便當內食物的大輪廓即可。

2.~3. 細化便當

立握鉛筆，用筆尖細緻地勾勒出便當外輪廓。換用曲線來繪製煎蛋和蔬菜，著重加深食物間的重疊部分，並用短線表現煎蛋和蔬菜的質感。

4.~5. 繪製蝦和米飯

用曲線繪製蝦和蔬菜，其上的紋理則改用短線繪製，並以小圓點添加蔬菜細節。米飯輪廓用小波浪線表現，飯粒用曲線刻畫，注意飯粒的疏密分布需錯落有致。用短線刻畫飯粒上方的菜。

6. 加強明暗

加重運筆力度，用細密的斜線組描繪食物間的投影。用塗黑的方式表現便當的暗部，以加強畫面的明暗層次。

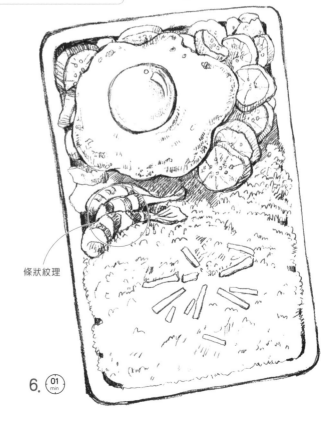

條狀紋理

6. 01 min

21
案例

用曲線勾畫樹莓小蛋糕

繪製小蛋糕時要注意上方的奶油會佔到整體的三分之二。奶油的陰影要根據奶油的轉折方向進行繪製,這才顯得自然。

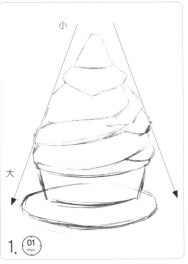

1.

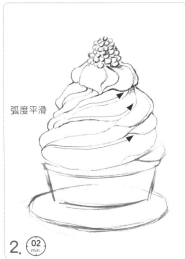

2.

1. 概括蛋糕

用短線概括奶油和樹莓輪廓;用弧線畫出紙杯和盤子的形狀。可將蛋糕的造型看成三角形。

2. ～3. 勾勒蛋糕輪廓

換用筆尖勾畫,用小圓圈繪製樹莓;奶油、蛋糕和紙杯則用平滑的曲線勾勒。需用弧線從上往下一層層勾畫出奶油的層疊關係;用短線繪製重疊的暗部。

4. ～5. 添加細節

立握鉛筆,在蛋糕表面添加一些點狀筆觸,紙杯上的紋理用短線繪製,盤子則換用弧線勾畫。接著加重運筆力度,刻畫紙杯邊緣。

6.加強質感

在奶油右側轉折處疊塗短線組以表現暗面;亮部留白。用筆尖加深盤子邊緣和紙杯的局部紋理。完善作品的細節。

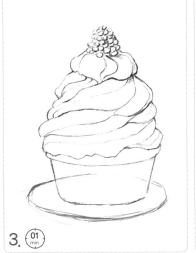

3.

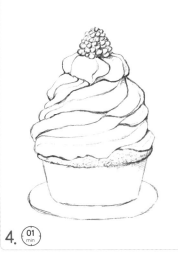

4.

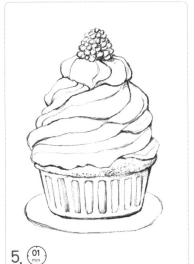

5.

用短線組刻畫粗糙的蛋糕表面

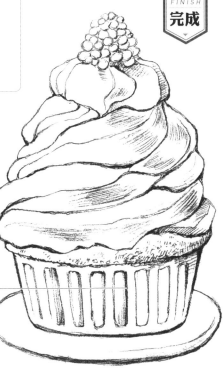

完成

加深凹陷處

為了區分每個物體，可以在繪製前先找出它們的突出點，再結合不同的筆觸做出更多的變化。

1 找到突出點，讓物體更有看點

同樣的紅酒瓶，找出不一樣的地方著重刻畫。將這些突出點和細節表現出來，能讓每個物體都更有看點，從而使畫面有更多的驚喜。

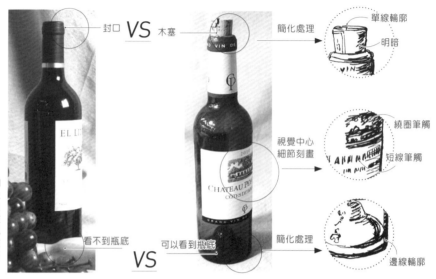

封口 VS 木塞

簡化處理

單線輪廓
明暗

視覺中心
細節刻畫

繞圈筆觸
短線筆觸

看不到瓶底

可以看到瓶底 VS

簡化處理

邊線輪廓

可結合短線、繞圈筆觸畫出標籤上的圖案與文字。並用輕淺的線條畫出暗面，瓶蓋與瓶底則只簡單勾畫出邊線輪廓與明暗即可。

2 描繪物體時的注意點

想要讓主體物顯得出彩，又有不一樣的花樣變化，那麼在主體的細節表現上可以處理成色調重、筆觸變化多，線條輕重處理出更為豐富的效果。簡化的部分則減弱處理。

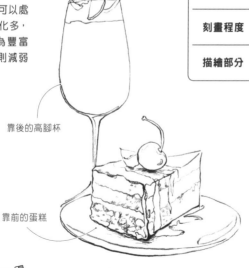

靠後的高腳杯

靠前的蛋糕

黑白灰關係	淺灰	中灰	黑
刻畫程度	低	中	高
描繪部分	靠後物品	次要物品	主體細節

簡略　　　　　豐富

通過對比，靠前的蛋糕細節刻畫豐富顯得更為突出；靠後的高腳杯雖只勾畫出形狀但卻更能強調出蛋糕的存在。

注意

 ✗

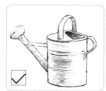 ✓

線條如果畫的比較平均沒有層次區分，那畫面看起來會過於均衡，沒有什麼亮點。可以將物體的明暗和層次處理得清晰明顯，這樣整體效果會更好。

22
案例

碗裝冰淇淋

通過不同的細節表現來區分食物的質感：短線組表現冰淇淋球，小圓點刻畫巧克力棒的細節。

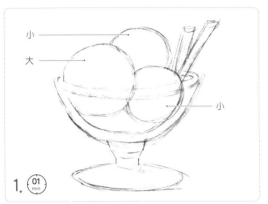

小
大
小

1. ⏱ 01 min

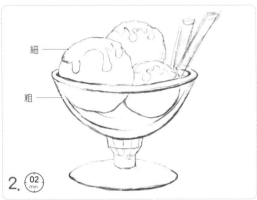

細
粗

2. ⏱ 02 min

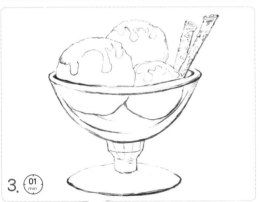

3. ⏱ 01 min

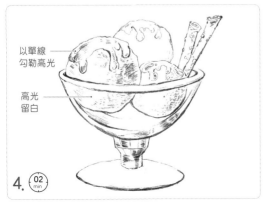

以單線勾勒高光

高光留白

4. ⏱ 02 min

以短線繪製玻璃內側，表現玻璃透明的質感。

以小曲線表現冰淇淋不平整的輪廓邊緣。

1. 冰淇淋起型

在紙上用弧線和直線勾勒出碗裝冰淇淋的形狀。注意！三個球體的大小是有變化的，最前面的最大。

2.～3. 細化冰淇淋形狀

用筆尖畫出肯定的線條以勾勒冰淇淋輪廓。用曲線畫出冰淇淋和杯子輪廓，杯子的輪廓線更深更粗，冰淇淋上的奶油弧度平滑。用單線繪製巧克力棒和杯子的細節，以小圓點表現巧克力棒上的紋理。

4. 豐富紋理

用短線組繪製冰淇淋球和杯子的暗部，冰淇淋的高光用單線勾勒。冰淇淋的細節越往後越少，杯子的高光通過留白表現。

5. 加強質感

先在杯子底座輕輕鋪上一層調子，以短線勾畫內部細節。最後加重力道，用筆尖加深重疊處和邊緣的線條，調整畫面細節。

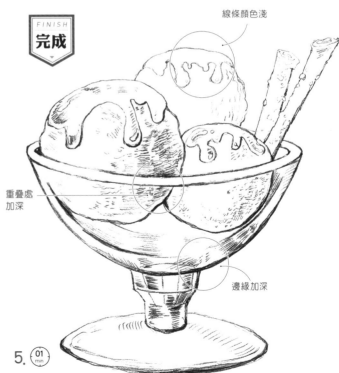

FINISH 完成

線條顏色淺

重疊處加深

邊緣加深

5. ⏱ 01 min

檸檬薄荷氣泡水

通過線條的深淺對比來表現透明質感。玻璃杯的外輪廓顏色深,拉開瓶裡幾片檸檬片的層次,越靠後顏色越淺。

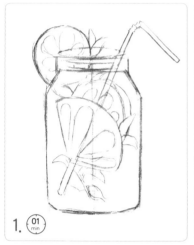

1. 01 min

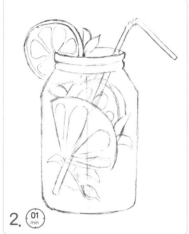

2. 01 min

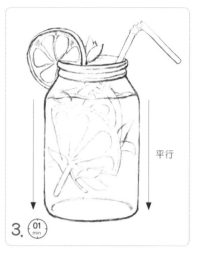

平行

3. 01 min

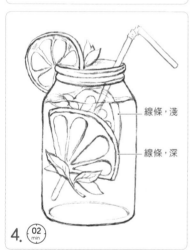

線條,淺

線條,深

4. 02 min

用連續的短線繪製吸管波浪形的轉折。

由於折射的關係,吸管在水中會產生形變和錯位。

用繞圈的筆觸表現檸檬皮

FINISH 完成

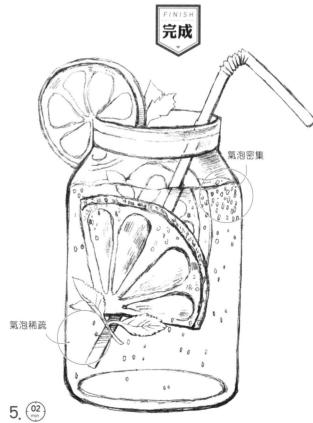

氣泡密集

氣泡稀疏

5. 02 min

1. 氣泡水輪廓

用鉛筆輕輕起稿,以短線畫出杯子和吸管的輪廓,用弧線繪製水果和葉片的大致形狀。

2.～3. 細化杯子外形

用肯定的曲線和直線從上往下勾勒物體,杯口的外側線條更深更粗。減輕力度,用細長的弧線勾畫杯口的紋理和檸檬片的切面。再用短線繪製吸管,注意吸管和檸檬的遮擋關係。

4. 繪製檸檬

立握鉛筆,用筆尖勾畫檸檬切片和小葉片,靠後的切片顏色要變淺。通過檸檬片的深淺變化來表現物體的前後關係。

5. 添加紋理

用短線組繪製暗部,筆尖著重加深吸管右側的線條,調整畫面的明暗節奏。用小圓點添加氣泡,注意疏密分布。

24
✏ 案例

甜筒

可以將甜筒造型簡化為兩個正反相對的三角形，這樣可以降低起型的難度。注意！用弧線來勾畫冰淇淋質感會覺得比較軟。

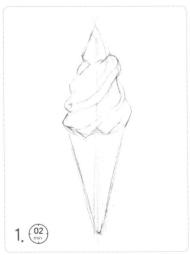

1. ⏱ 02 min

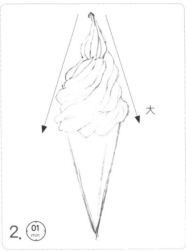

2. ⏱ 01 min

大

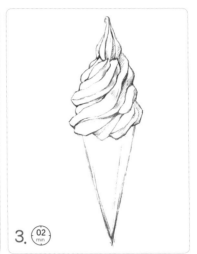

3. ⏱ 02 min

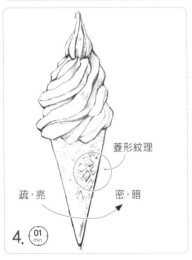

菱形紋理

疏，亮　　密，暗

4. ⏱ 01 min

以不規則的蛋皮輪廓，表現出表面凹凸粗糙的質感。

FINISH
完成

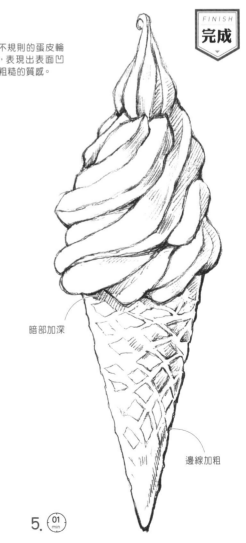

暗部加深

邊線加粗

5. ⏱ 01 min

1. 甜筒起型

用輕淺的線條來塗畫甜筒的形狀。可將甜筒的外形看成兩個三角形組合而成。

2.～3. 細化奶油

斜握鉛筆，從上至下用平滑的曲線勾勒出奶油輪廓，著重加深奶油交疊處的線條，注意奶油的的形狀是逐漸變大的。換用短線組繪製奶油重疊處的暗面，以區分明暗層次。

4. 繪製甜筒蛋皮

用肯定的直線繪製蛋皮外輪廓。減輕力度繪製菱形的蛋皮紋理，注意！左側紋理少一些，這樣畫面會顯得更通透。用細密的短線輕輕在右側鋪一些筆觸，以豐富細節。

5. 調整畫面細節

用筆尖著重刻畫加深奶油和蛋皮交界處的線條。用短線組在交界處和暗部添加一些深色線條，明確明暗關係。

活用測量法，起型不同美食

活用手邊的畫筆，通過比對將物體的大致比例轉化到畫紙上，讓繪製出的物品更像、更準確。

① 測量的基本手法

將畫筆做為測量工具。以筆尖為端點量出物體某部分的長度，將量出來的長度用拇指和食指在筆桿上進行定位，這時筆尖到指頭間的距離就是一個單位的長度。以這個長度為標準，與物品的各部分進行對比就可以了。

垂直

測量時手握鉛筆，把手臂伸直，畫筆要與地面垂直。

伸直

轉動

在測量物體的不同部位時，手會帶著畫筆左右上下移動，移動時要保持手臂伸直。

需要注意的是，測量的是物體各部分的長度比例，並不是它們的真實長度。目的是借助這種方式找準造型。

② 設定測量單位

測量時，選擇哪個部位作為參考單位是很隨意的，選擇較明顯、完整的部位會更便捷清晰。

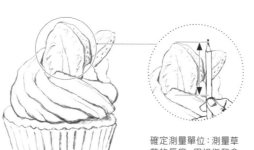

確定測量單位：測量草莓的長度，用拇指和食指在筆桿上定位，以這段距離為單位。

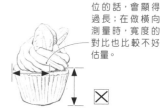

以底部高度為單位的話，會顯得過長；在做橫向測量時，寬度的對比也比較不好估量。

測量時，選取的物體不宜過大或過小，否則測出來的對比性不強，不利於準確測量。

③ 如何測量

確定好單位後，從整體到局部進行全面測量。通過不斷地對比，得出較為準確的物品形狀。

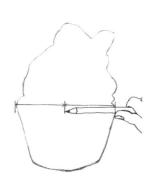

測量整體比例 以草莓長度為單位，拇指和食指保持不動，用測量出來的距離橫向對比出杯子蛋糕的寬度。

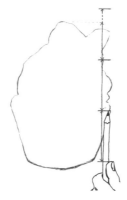

再縱向對比出杯子蛋糕的整體高度。

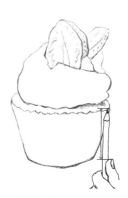

測量局部比例 邊畫邊測量，確定整體的框架後，再用測量法測量各部份的長度比例。

25 案例

可口的巧克力蛋糕

因為是俯視視角,所以繪製時要注意近大遠小的規律:頂部面積大,越往下形狀越小。

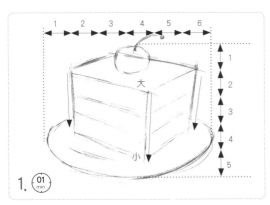

1. 01 min

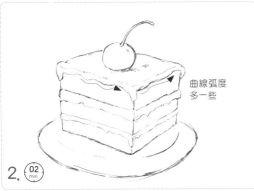

曲線弧度多一些

2. 02 min

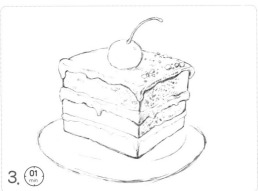

3. 01 min

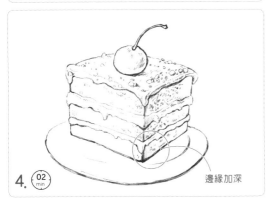

邊緣加深

4. 02 min

1. 概括巧克力蛋糕

以櫻桃為單位,對比測量出蛋糕的高與寬。再用鉛筆起型,基於定好的寬、高,用短線輕輕在紙上畫出巧克力蛋糕的輪廓。要注意蛋糕是俯視的!從上往下會有由大到小的變化。櫻桃和盤子的形狀用弧線概括。

2. 細化輪廓

在草圖的基礎上,用曲線繪製櫻桃、奶油和盤子。奶油的曲線弧度多一些。用短線表現奶油的轉折面和櫻桃的投影。方形蛋糕的邊緣用直線勾勒即可。

3.~4. 添加紋理

用短線組為蛋糕表面添加細節:受光面的左側,筆觸相對少一些,淺一些。用小圓點繪製蛋糕表面的巧克力顆粒,以弧線勾勒盤子,最後加重力道用筆尖刻畫物體的輪廓。

5. 豐富質感

先用筆尖調整蛋糕的輪廓,再用斜線組繪製蛋糕的投影,可口的巧克力蛋糕就繪製好了。

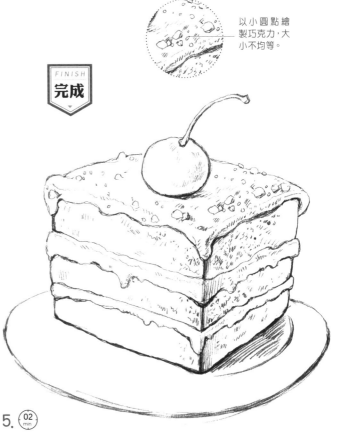

以小圓點繪製巧克力,大小不均等。

FINISH 完成

5. 02 min

可愛的夏日冰棒

可以通過改變造型和細節的表現方式，讓同類型的元素變得更豐富、更耐看。

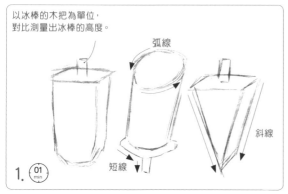

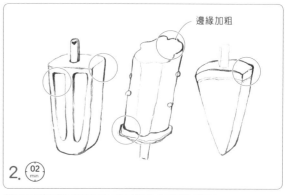

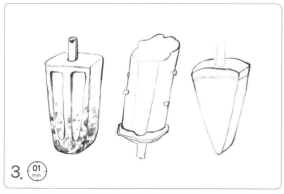

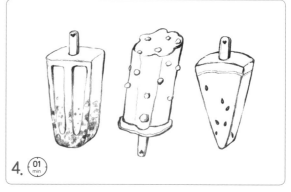

1. 繪製冰棒外形

先以木棍為單位，對比出冰棒的整體高度。再放鬆力度，用短線、斜線和弧線切出冰棒的外形。上下的冰棒要錯開放置，這會讓畫面看起來更生動。

2. 細化輪廓

從左至右用筆尖畫出曲線和直線以勾勒冰棒的形狀，輪廓線的顏色相對深一些。

3.～4. 豐富細節

用繞圈的筆觸刻畫左側的冰棒，要注意筆觸的深淺變化。用圓點為中間的冰棒添加細節，並為右側的西瓜冰棒添加西瓜籽。

5. 添加質感

用短線組繪製冰棒的暗部和木棍陰影，用小圓點完善畫面細節。

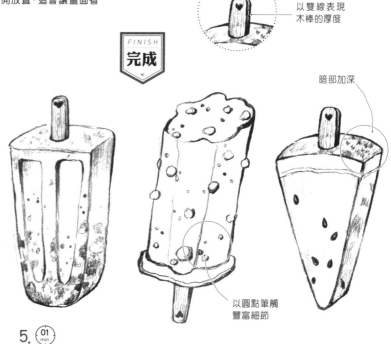

以雙線表現木棒的厚度

暗部加深

以圓點筆觸豐富細節

FINISH
完成

技法課 12　集合不同筆觸表現食物細節

要想準確地刻畫食物，除了成熟的筆觸外，還要能熟練結合各種筆觸。

❶ 如何用筆描繪細節

刻畫細節時最常用的握筆方式就是立握與斜握了。根據物體的形狀，搭配不同的握筆方式，將筆觸細節表現到位。

握筆姿勢	立握		斜握			
筆觸線條	斜向筆觸組	短線	斜向筆觸組	短線	曲線	弧線
用筆方向	豎向畫↓　橫向畫→		從上往下畫　從左往右畫			

❷ 刻畫細節的準備

繪製細節時，較尖的筆尖能更好地刻畫細小部位，能將細節描繪得十分清晰。

細筆尖
將筆尖削得細長，用筆尖接觸畫面，在刻畫細節時可以更為細緻。

鈍筆尖
筆尖較鈍，有一定的切面，用側面接觸紙面時，可畫出較大的筆觸，但不太適合刻畫細節。

☑ 更適合

VS

❸ 不同線條表現不同細節

可透過改變線條的形狀及筆觸輕重，將食物的各種質感表現出來。

❶斜向筆觸
可用斜線快速排鋪出梨子上的結構轉折。

❷點狀筆觸
薯條上的起伏小點可用點狀筆觸來表現。

❸弧線筆觸
沿著蘋果的弧度，從上往下細密地排鋪出細節變化。

❹弧線交疊筆觸
用層層交疊的弧線刻畫出果籃的編織細節。

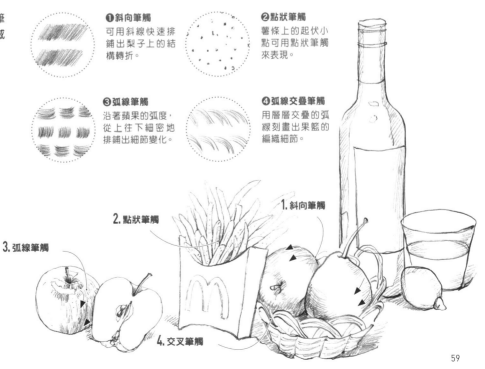

2.點狀筆觸

1.斜向筆觸

3.弧線筆觸

4.交叉筆觸

紋理清晰的壽司

壽司的造型上寬下窄,繪製時要注意,蝦要大一些,飯團小一些。

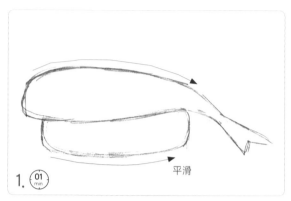

1. 平滑

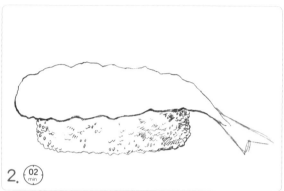

2.

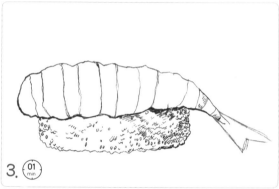

3.

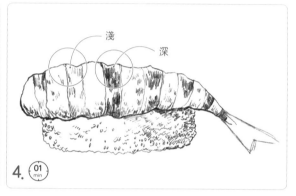

淺　深

4.

1. 壽司起型

用鉛筆輕輕畫出長弧線,確定壽司的整體形狀,下方的飯團寬度要窄一些。

2. 細化外形和添加細節

斜握鉛筆,用曲線勾勒出壽司的外形。蝦尾用短線繪製,用小波浪線描畫飯團輪廓,飯團上的米粒用小圓圈刻畫,用短線加深飯團暗部。

3.～4. 繪製食物的紋理

先用弧線大致概括出壽司的紋理,再用短線組塗畫,注意線條要有深淺變化。

5. 豐富細節

用短線組繪製蝦尾的轉折面和壽司投影,以筆尖加深飯團的邊緣,並增添一些小米粒,讓作品看起來更飽滿。

FINISH
完成

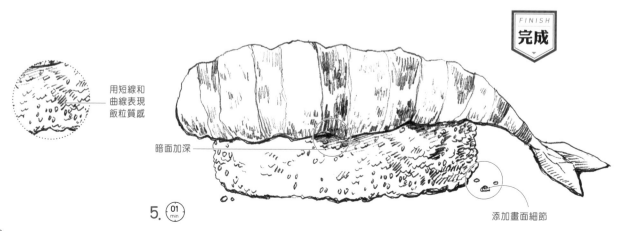

用短線和曲線表現飯粒質感

暗面加深

添加畫面細節

5.

28
案例

超可口的薯條

用筆觸將物體的質感表現出來，如：以塗黑方式表現薯條碎屑；以雙線表現瓶口、醬碟和薯條的厚度。

1. (02 min)

2. (01 min)

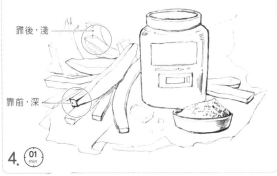
3. (01 min)

靠後，淺
靠前，深
4. (01 min)

1. 薯條起型

用輕鬆的線條繪製外形；短線描繪薯條、瓶子和襯布；曲線概括醬料。繪製草圖時，要注意醬碟在最前面，瓶子在畫面中間，部分薯條被瓶子擋住。

2.～3. 細化食物

從右側的食物開始，用筆尖以短線勾勒瓶子和碟子，刻畫瓶子的細節和醬料的線條要淺一點。

4.～5. 繪製薯條和餐紙

用抖動的曲線繪製薯條，靠前的薯條顏色較深。用短線添加暗部細節。立握鉛筆，用筆尖勾勒餐紙，在勾畫的過程中可以適當地調整餐紙的造型。

6. 添加紋理

用短線組繪製暗部，以塗黑的小點表現薯條上的顆粒，並在周圍繪製些薯條碎屑，豐富畫面細節。

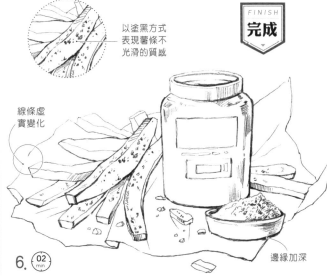
以塗黑方式表現薯條不光滑的質感

FINISH
完成

線條虛實變化

邊緣加深

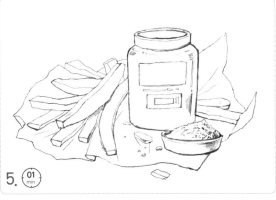
5. (01 min)

6. (02 min)

超多配料的披薩

通過減少面餅上的線條細節、細化配料，讓披薩看起來更可口。

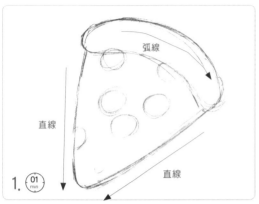

1. 披薩起型

放鬆力度，用淺淺的弧線勾勒披薩輪廓。可將整個披薩看成一個三角形。用圓形概括披薩上的配料。

2. 細化披薩外形

斜握鉛筆，用筆尖勾畫肯定的線條表現出披薩的形狀，著重加深轉折處。

3.～4. 添加表面點狀紋理

用短線組表現面餅的粗糙質感，線條集中在輪廓邊緣，以凸顯立體感。用淺一點的曲線勾勒食物細節，以短線繪製食物的陰影。

5. 加強質感和豐富細節

加重運筆力度，用深一點的線條刻畫右邊的食物，以小圓點添加細節；最後用短線繪製出披薩的暗部。

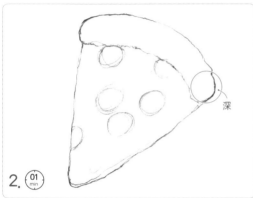

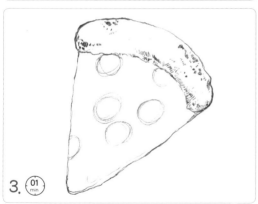

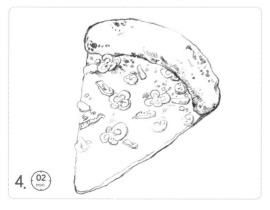

用平滑的半圓簡化食物的形狀

FINISH
完成

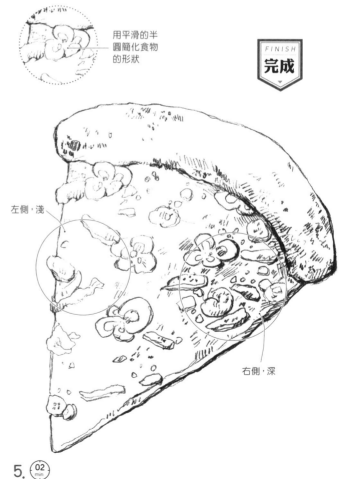

左側，淺

右側，深

30 案例

凹凸不平的天婦羅

炸過後的天婦羅其邊緣是不規則的，繪製時可以用抖動的線條來刻畫。

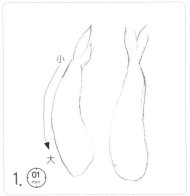

1. 小 大 ⓪¹min

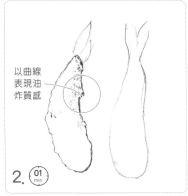

2. 以曲線表現油炸質感 ⓪¹min

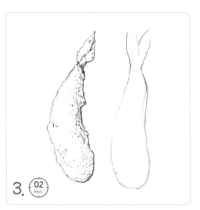

3. ⓪²min

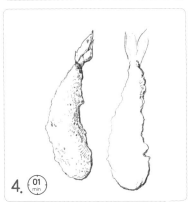

4. ⓪¹min

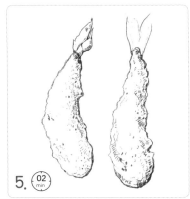

5. ⓪²min

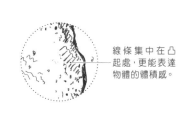

線條集中在凸起處，更能表達物體的體積感。

1. 天婦羅起型

先用輕鬆的弧線描繪出天婦羅的外形，整體形狀要有些彎曲，不要畫得太直了。

2.～3. 繪製左邊的天婦羅

用明確一點的弧線勾畫天婦羅，在右側邊線和轉折處需著重加深。用抖動的線條表現魚尾，以短線組刻畫暗部紋理。

4.～5. 繪製右側的天婦羅

以同樣的方法和筆觸繪製右側的天婦羅，注意亮部的留白。

6. 完善畫面

用小圓點豐富細節，以曲線繪製葉片，並用不規則的曲線適當調整天婦羅的外形，讓線條看起來更生動、有趣。

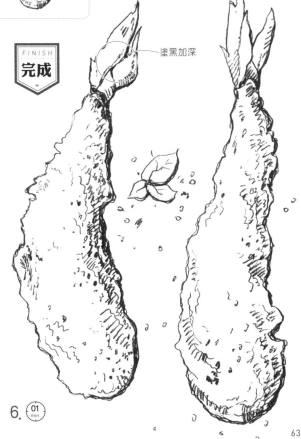

FINISH 完成

塗黑加深

6. ⓪¹min

Q1 如何將畫面中需要刻畫的細節和簡要概括的部分都表現出來，還能有差別呢？

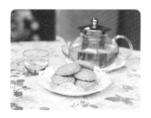 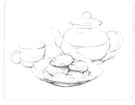

通過觀察可得，上圖位於視覺中心的餅乾細節刻畫最多；後面的茶杯、茶壺幾乎沒有什麼細節可言，只有輪廓線稍有變化。

	刻畫程度		
	細節	明暗	輪廓外形
餅乾	著重刻畫	對比明顯	清晰 輕重變化明顯
茶杯	無	無	整體淺 有輕重變化
茶壺	無	無	簡單概括形狀

Q2 有時候會覺得畫出的食物有些雜亂、髒髒的，看起來一點食慾也沒有，這是為什麼呢？

出現這種情況的主要原因是作畫時沒有區分出畫面的主次。

可以選擇喜歡的部分作為重點深入刻畫，其它的部分則適當的虛化；這樣畫出來的食物就會主次分明又富有層次，看起來就不會有雜亂無章的感覺了。

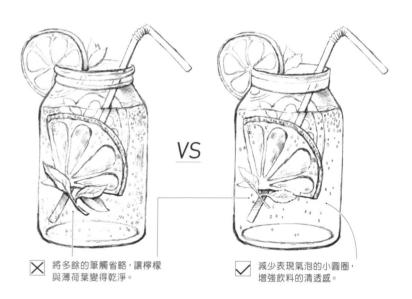

VS

☒ 將多餘的筆觸省略，讓檸檬與薄荷葉變得乾淨。

☑ 減少表現氣泡的小圓圈，增強飲料的清透感。

Q3 有的食物細節又多又複雜，感覺無從下手，要怎樣解決這個問題呢？

如果細節太多那就先將細節省略，從整體進行觀察。先用幾何形把食物的大框架概括出來，在此基礎上選擇最突出的部分進行細節刻畫，其他地方就簡要概括或省略。

CHAPTER

04

畫畫與萌寵的
親暱日常 ▸▸

是否曾想過要記錄下活潑可愛的小動物其每天歡樂的日常？該如何抓住它們的外形特點，那些萌萌噠的動作，還有軟軟的、蓬蓬鬆鬆的毛髮，又該怎麼表現呢？這些都將在這一章中，通過示範講解清楚哦！快來一起繪製吧！

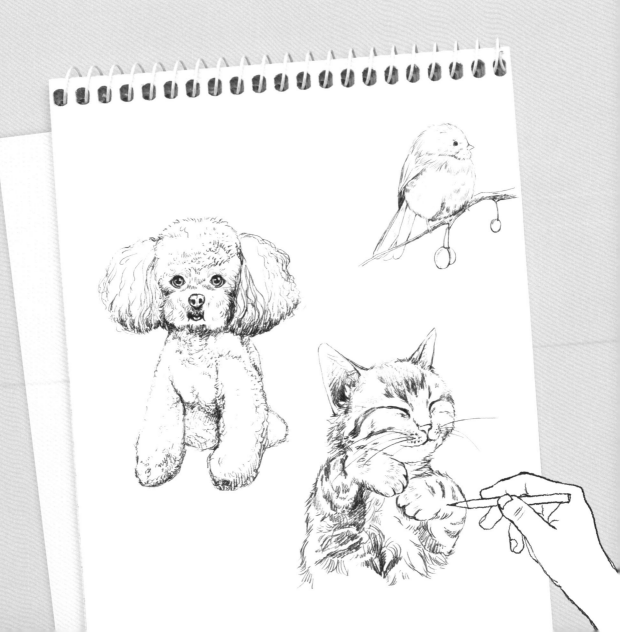

技法課 13 分出色調深淺，畫出光影變化

根據鉛筆筆芯的軟硬和線條的深淺這些特點，來處理動物身上的光影明暗。

❶ 各種光源下，小動物的光影變化

在繪製小動物的明暗前，先進行觀察，確定光源方向，暗面與光源的方向相反。再根據小動物的結構、毛髮特徵來鋪畫明暗。

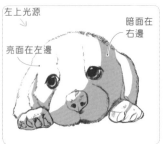

左上光源
暗面在右邊
亮面在左邊

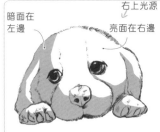

右上光源
暗面在左邊
亮面在右邊

以小狗為例：掌握好主要的光源方向，受光面亮、背光面暗，明暗關係就不會出錯。再根據小動物具體的結構變化，光影會有些微的變動。

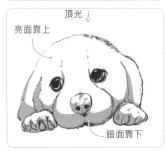

頂光
亮面靠上
暗面靠下

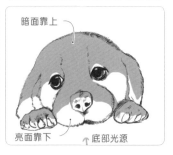

暗面靠上
亮面靠下
底部光源

❷ 動物的光影變化

動物的光影變化會隨著身體的結構起伏有改變。可以先從整體的受光和背光進行區分，再搭配筆觸線條表現出來。

動物的光影分析

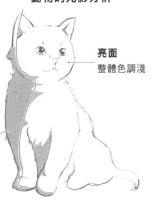

亮面
整體色調淺

暗面
整體色調深

先忽略動物身上的毛髮，從整體出發分析其明暗關係，確定好亮、暗面後再以相應的筆觸處理。

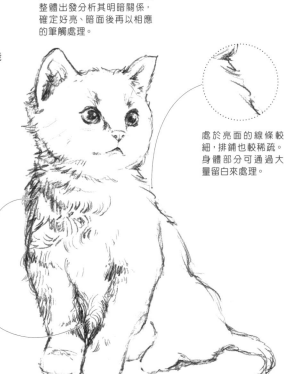

處於亮面的線條較細，排鋪也較稀疏。身體部分可通過大量留白來處理。

暗面線條較粗，整體色調重，排鋪也較為密集。

在加深暗面毛髮的同時，需注意線條的走向要與動物的結構轉向一致。

31
案例

軟萌汪星人

用短線組將頭部的深淺變化處理得明顯一些，能更好地凸顯亮部和暗部的對比及狗狗的體積感。

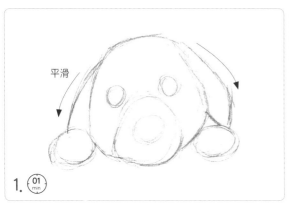

1. 平滑

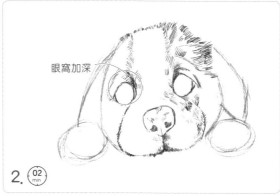

2. 眼窩加深

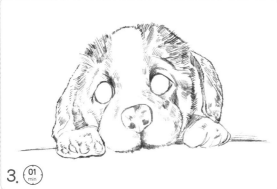

3.

1. 汪星人起型

繪製草圖時，可將頭部看成用弧線概括的梯形，用圓圈描繪出眼睛、鼻子和爪子的大致形狀。

2.～3. 細化五官

從眼睛開始，以筆尖用弧線勾勒出眼睛和鼻子，著重加深眼窩和鼻子的邊線。斜握鉛筆，用短線組刻畫頭部的毛髮，注意左邊的毛髮顏色較淺。爪子用弧線畫出基本形狀即可。

4.～5. 加強毛髮與刻畫眼睛

先用曲線調整眼睛輪廓，接著加重運筆力度塗黑眼球，注意高光要留白。斜握鉛筆，改用短線組加深耳朵暗部，以加強體積感。

6. 繪製細節

用較淺的短線組增添臉上的毛絨感，並加深爪子和鼻子的輪廓。橫向握筆，用長線塗出地面陰影，增添整體氛圍。這樣，軟萌的汪星人就畫好啦！

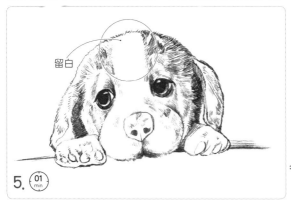

淺
深
4.

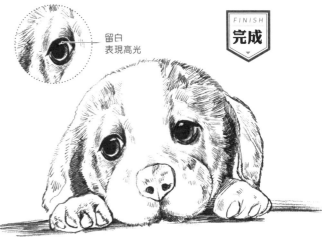

留白表現高光

FINISH 完成

留白

6.

貓咪殿下

貓咪的毛絨質感可以通過曲線筆觸表現出來,外輪廓的毛髮要相對短一些。

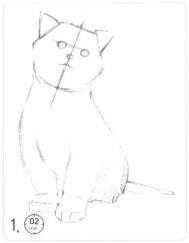

1. ⏱02 min

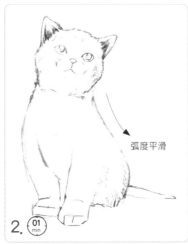

弧度平滑

2. ⏱01 min

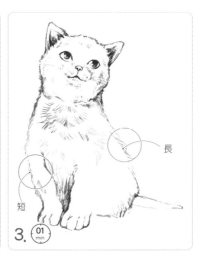

長

短

3. ⏱01 min

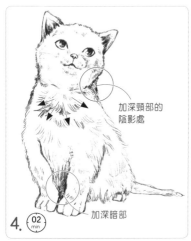

加深頸部的陰影處

加深暗部

4. ⏱02 min

耳朵處的線條可以密集些

用短線畫出爪子的形狀

1. 繪製貓咪外形

用鉛筆輕輕描繪外形。貓咪的頭可以看作由一個六邊形和兩個三角形拼接而成,眼睛和鼻子可以用圓圈概括;用流暢的弧線表現出身體。

2. 細化五官

用曲線勾出五官,耳朵的部分可以適當加些陰影,並輕輕添加幾根長線表示鬍鬚。用較淺的短線畫出臉上的毛髮。

3.～4. 增強毛絨質感

用筆尖刻畫五官,加深眼睛的顏色,高光留白。用輕鬆的短線組繪製輪廓和腿上的毛髮,著重加深脖子和肚子。胸口和背部的毛髮可用弧線表示,胸口毛髮的走向呈向外散開的弧形。

5. 豐富細節

用短線組表現腿上的毛,增添豐富的細節,再用稍微重一些的長線勾出鬍鬚。

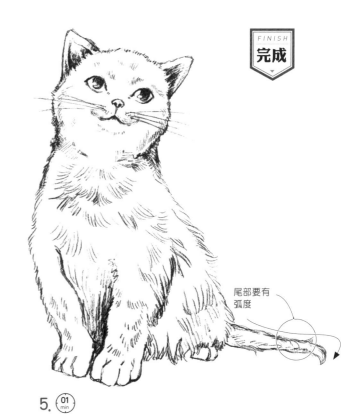

FINISH
完成

尾部要有弧度

5. ⏱01 min

技法課 14　運用排線，增強小動物的體積感

在作畫前先觀察動物的外形特徵，從簡單的圖形概括到分析明暗。掌握其中的規律對塑造動物的體積感有很大幫助。

❶ 簡析動物的體積感

先將複雜的動物結構拆分成簡單的圖形，再將其轉換成幾何體。找到明暗關係後，就能通過變換線條的走勢來表現體積感了。

簡單小鳥的體積塑造
小鳥的身體結構相對簡單，可用不同的橢圓先概括出不同的部位。再將其轉換成球體，分析明暗關係後添加上羽毛。

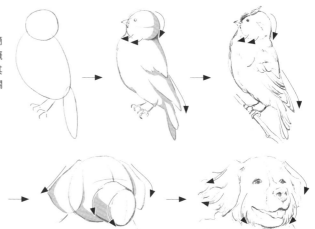

頭部的體積塑造
先忽略毛髮的部分，將頭部與嘴巴分別看作球體、圓柱體，將明暗變化套用到這些幾何體上，再根據頭部、嘴巴的轉折去勾畫亮暗面的毛髮。

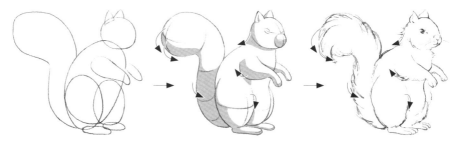

複雜的身體體積感塑造
以小松鼠為例，四肢、身體和尾巴的結構轉折處都不一樣。先用簡單的圖形來概括形狀，轉換成相對應的球體、圓柱體，讓結構「鼓」起來。再根據轉折規律添加毛髮，小松鼠看起來就有立體感了。

❷ 塑造體積感的排線要領

根據前面講到的，先分析小動物的體積感，找出結構轉折處；再通過線條的輕重與疏密來強化動物的體積感。

腳掌著力

❶腳掌處蹬地，用力著地，需要加強往下的轉折線條。上方的腿部線條則放輕力道勾畫。

耳廓外側亮
耳朵內側暗

❷耳朵內側處於暗面，可加重力道處理整體線條，讓色調深下去，反襯出耳廓外側的亮面。

❸大腿轉折處的毛髮堆疊，可用彎曲的線條排鋪得更為密集一些。

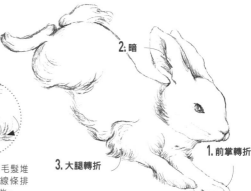

2. 暗
1. 前掌轉折
3. 大腿轉折

胖墩小豬

小豬身體的表面較光滑，沒有明顯的毛髮，可以通過大量留白來表現。

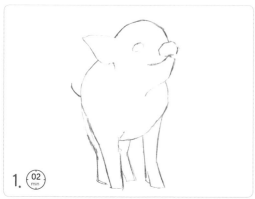

1. 02 min

1. 小豬起型

用輕鬆的弧線和斜線勾勒出小豬的形狀，眼睛和鼻子分別用一個小橢圓和六邊形來表示。繪製草圖時要注意，部分靠後的豬蹄被擋住了。

2.～3. 繪製五官

用曲線勾勒小豬的外輪廓，線條要有深淺變化。加重運筆力度用塗黑的方式表現眼睛，高光處留白。用斜線組表現耳朵和鼻子的陰影。四肢的關節處可以加重用筆。

4. 加強質感

畫拱起的肌肉時，可將鉛筆放平些，用筆芯側面勾出較粗的線條。後肢用斜向筆觸組排鋪出陰影，使其更有空間感。再用整齊的短線組來表現身上的花紋。

5. 添加細節

用斜線組繪製暗部陰影，著重關節處的線條表現，加強畫面的明暗對比，讓小豬更有看點。

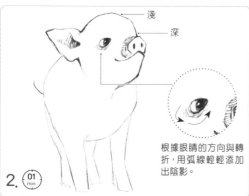

淺
深

根據眼睛的方向與轉折，用弧線輕輕添加出陰影。

2. 01 min

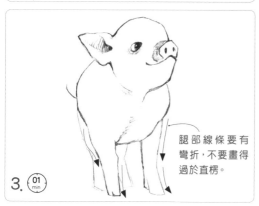

腿部線條要有彎折，不要畫得過於直楞。

3. 01 min

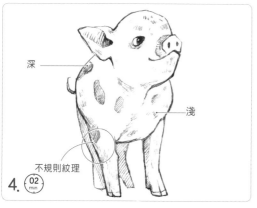

深
淺

不規則紋理

4. 02 min

用斜線筆觸組加深背光的陰影處

耳廓處要有一個由淺到深的變化

FINISH
完成

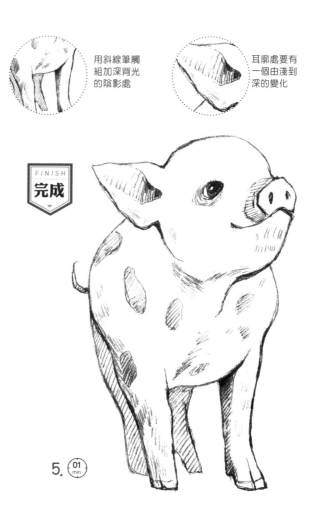

5. 01 min

34 / 案例 圓滾滾的倉鼠

通過疏密程度不同的短線組體現出倉鼠毛茸茸的質感，並增強體積感。

1. (02 min)

1. 繪製倉鼠外形

放鬆手腕，用輕鬆的弧線勾出倉鼠的整體形狀，注意頭部的形狀要比身體小一些。再用短線確定出耳朵和四肢的位置。

2. 細化頭部

用短線勾出倉鼠的整個輪廓，再斜握鉛筆畫出頭部的茸毛。用曲線繪製耳朵，耳朵周圍的線條要長、密一些，耳廓的暗部用斜線組來表現，層次感會更加明顯。注意嘴巴周圍的線條短且稀疏。

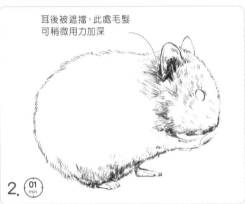

耳後被遮擋，此處毛髮可稍微用力加深

2. (01 min)

3.～4. 豐富質感

用曲線組表現身體上的毛髮。用筆輕鬆，線條不能過於死板。線條尾部要有弧度，整體成弧形走向。立握用筆，加深眼睛的顏色，並留出高光部分。用短線畫出倉鼠的四肢和手中的堅果。

5. 增強體積感

用短線組增添頸部細節，耳朵周圍的毛髮要密集一些，腿部的則稀疏些。這樣，圓滾滾的倉鼠就繪製好了。

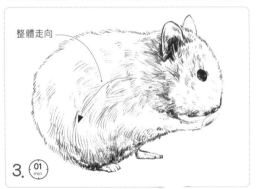

整體走向

3. (01 min)

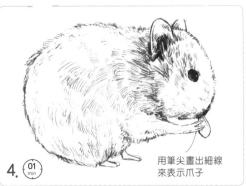

用筆尖畫出細線來表示爪子

4. (01 min)

FINISH 完成

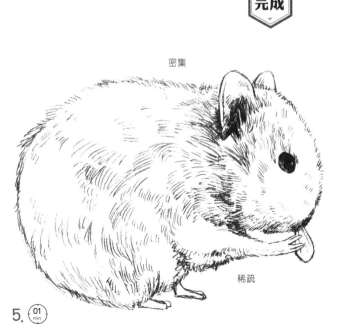

密集

稀疏

5. (01 min)

用變化的線條，塑造毛髮的質感

掌握不同毛髮的用線和畫法後，再複雜的毛髮也能輕鬆解決。

① 各類毛髮的用線表現

搭配各種線條筆觸，將各種
動物毛髮及質感表現出來。
雖然動物的種類繁多，但遇
到相同類型的毛髮時，就能
用相同的辦法處理了。

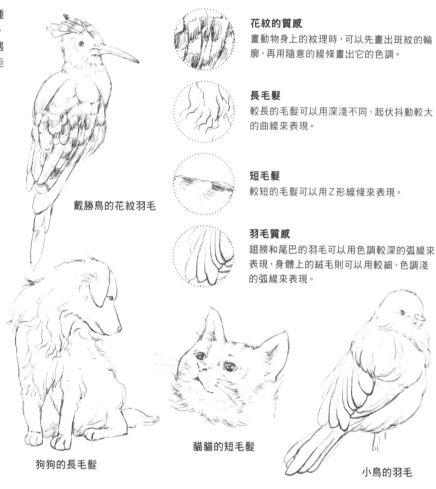

戴勝鳥的花紋羽毛

花紋的質感
畫動物身上的紋路時，可以先畫出斑紋的輪
廓，再用隨意的線條畫出它的色調。

長毛髮
較長的毛髮可以用深淺不同、起伏抖動較大
的曲線來表現。

短毛髮
較短的毛髮可以用Z形線條來表現。

羽毛質感
翅膀和尾巴的羽毛可以用色調較深的弧線來
表現，身體上的絨毛則可以用較細、色調淺
的弧線來表現。

狗狗的長毛髮

貓貓的短毛髮

小鳥的羽毛

② 毛髮的繪畫要點

不同部位的毛髮要畫出不同
的走向，要注意其線條要根
據結構的轉向來變化。

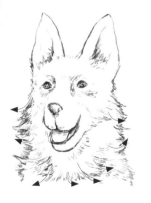

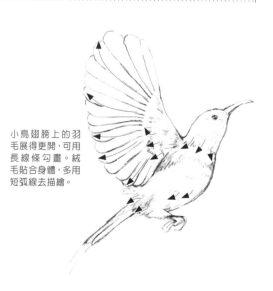

小鳥翅膀上的羽
毛展得更開，可用
長線條勾畫。絨
毛貼合身體，多用
短弧線去描繪。

狗狗頭部的毛髮需從裡往外繪製，
線條需有弧度，彎曲並輕柔一些，可
以將蓬鬆的感覺表現出來。

35
案例
偷果子的小刺蝟
學會控制線條的走向和力度,用由下往上,由重到輕的短線組來表現背部的刺。

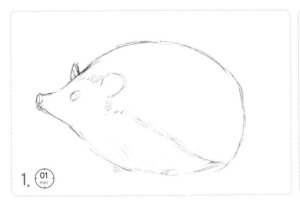

1. 01 min

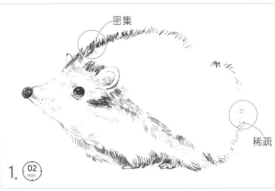

密集

稀疏

1. 02 min

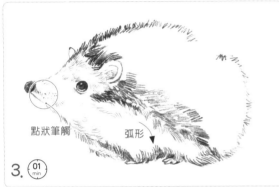

點狀筆觸

弧形

3. 01 min

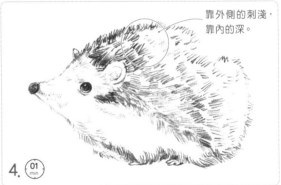

靠外側的刺淺,靠內的深。

4. 01 min

1. 繪製刺蝟輪廓
將刺蝟整體看作一個橢圓,用輕鬆的弧線勾出刺蝟的輪廓,並確定五官的位置。

2.~3. 添加細節
立握用筆,用短線組畫出背部輪廓。用曲線簡單勾畫出耳朵,眼睛和鼻子,用塗黑的方式即可,可在鼻子周圍增加一些點狀筆觸。用曲線組表現刺蝟腹部的毛絨,注意要留出果子的位置。

4. 增強體積感
用短線組來增加背部的體積感,加重耳朵周圍的線條力度,增強畫面的明暗層次,讓頭部和背部的線條有強烈的對比。

5. 完善畫面
用短線組加深腳周圍的顏色,完善腹部的細節。最後放輕力道勾畫果子。

FINISH
完成

用筆由下往上、由重到輕。

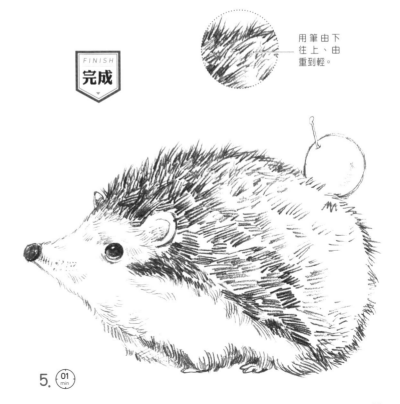

5. 01 min

羽毛細軟的肥啾

可用不同的筆觸來表現肥啾的毛髮質感：細短線表示絨毛、長而有力的弧線勾畫翅膀與尾巴。

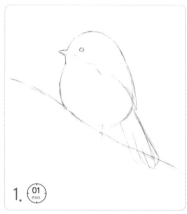
1.

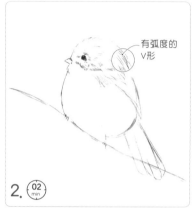
有弧度的
V形
2.

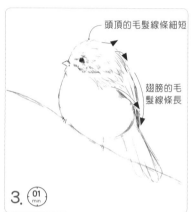
頭頂的毛髮線條細短

翅膀的毛髮線條長
3.

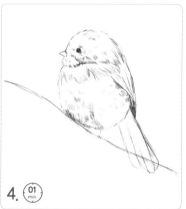
4.

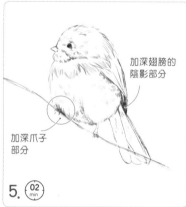
加深翅膀的陰影部分

加深爪子部分
5.

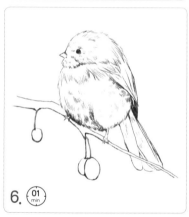
6.

1. 肥啾起型

可將肥啾的身體看作一個橢圓形，用輕鬆的弧線畫出，尾巴和樹枝位置則用長線確定。

2.～3. 繪製頭部和翅膀的細節

斜握鉛筆勾出肥啾的輪廓，頭部和頸部的弧線成一個有弧度的V形。用短線組塗畫眼睛周圍的絨毛。立握用筆加深眼睛，高光處留白。翅膀可以用硬一些的長線畫出。

4.～5. 繪製腹部細節

用輕一些的短線組來表示腹部的羽毛，以增添肥啾身體的細節，靠近尾部的地方可以稀疏些。畫出爪子後，再用短線組加深爪子周圍的暗部。尾巴用長線勾出後改用短線組增添一些陰影。

6.～7. 完善畫面

用細長的線條勾出樹枝。再橫向用筆，加重力道，用小短線勾畫樹枝表面凸起的紋理，加強樹枝暗面色調。用短線繪製果子，斜向筆觸表現陰影。

FINISH
完成

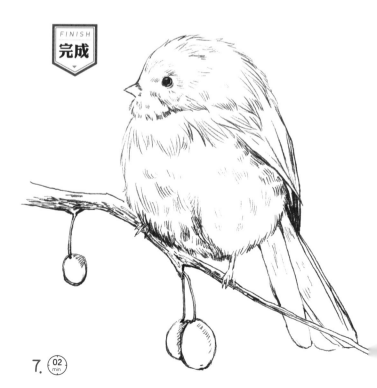

7.

37
案例

捲捲毛的泰迪

用不同的曲線表現泰迪的捲毛質感，耳朵的線條是長曲線，弧度更大一些；身體的曲線則是小波浪線。

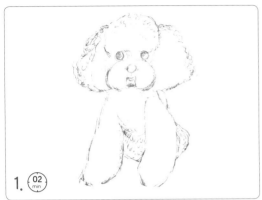

1. (02 min)

1. 泰迪起型

用鉛筆起型，以輕鬆的弧線確定嘴巴和身體的形狀，眼睛用圓形概括，耳朵和身上的捲毛用繞圈的曲線表現。

2.～3. 細化頭部

用筆尖刻畫五官細節。以弧線勾勒眼眶和鼻子，用塗黑的方式表現眼睛和鼻孔，高光處留白。頭部的線條相對短一些，可用短線組表現，耳朵處的捲毛則用長曲線表現。靠近頭部的耳朵線條顏色更深。嘴巴用筆尖勾勒出來即可。

4. 繪製身體

用曲線勾勒出泰迪的輪廓，短線組著重加深暗部和轉折面，注意！靠前的腿部線條顏色相對深一些。

5. 調整細節

用筆尖著重加深腿與身體重疊處的線條，並用短曲線組增添腿部的毛髮細節，讓效果更好。

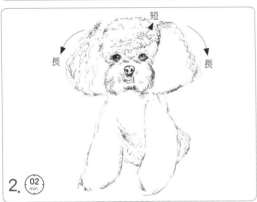

長　短　長

2. (02 min)

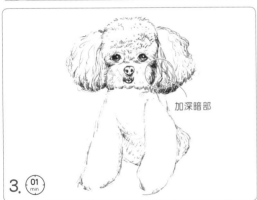

加深暗部

3. (01 min)

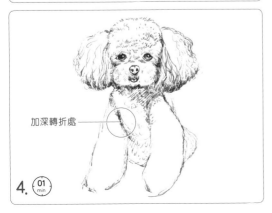

加深轉折處

4. (01 min)

用不規則的曲線來表現泰迪的捲毛質感

FINISH
完成

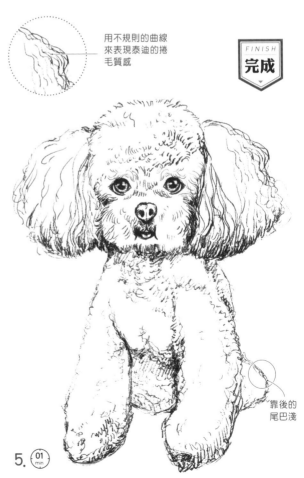

靠後的尾巴淺

5. (01 min)

貓咪的萌萌睡顏

分別用長曲線和短線組來表現貓咪的身體質感，長曲線表現毛髮，短線組表現爪子上的紋理。

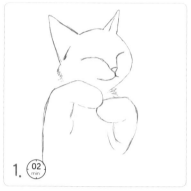

1. 02 min

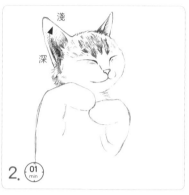

淺
深

2. 01 min

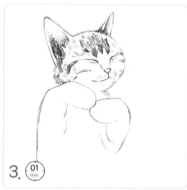

3. 01 min

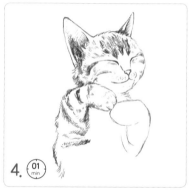

4. 01 min

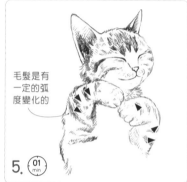

毛髮是有一定的弧度變化的

5. 01 min

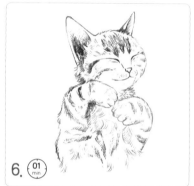

6. 01 min

1. 繪製貓咪輪廓

用鉛筆輕輕地畫出曲線確定貓咪的形狀，貓咪的整體造型是向右側臥的。

2.～3. 細化貓咪頭部

斜握鉛筆，用筆尖畫出明確的線條以勾勒貓咪輪廓。用曲線刻畫耳朵和五官，毛髮用連續的曲線表現，頭頂的線條要短一些。用短線組繪製額頭的毛髮和耳朵。以曲線組為臉部增添毛髮細節。

4.～6. 繪製貓咪身體

先用曲線組表現貓咪的輪廓，左側的毛髮生長較為密集。用短線組表現身上的毛髮細節，著重加深暗面和轉折面的線條。減輕力度，用輕鬆的弧線勾畫肚子上的毛髮細節。

7. 加強質感

用短線組著重加深身體的轉折面，用曲線組為畫面增添一些深色毛髮，鬍鬚改用筆尖勾勒。

FINISH
完成

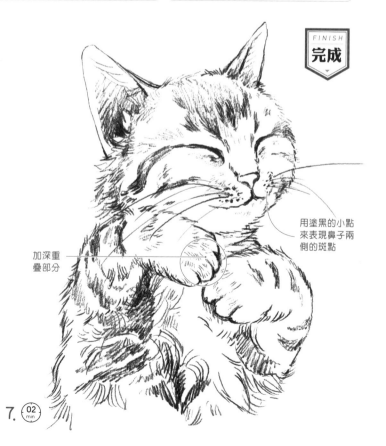

加深重疊部分

用塗黑的小點來表現鼻子兩側的斑點

7. 02 min

技法課 16 化繁為簡，能更突出小動物的特點

在繪製小動物時，要找出並保留它們的特點。這樣，在省略了其他的色調後，畫面效果會更為簡潔清晰。

① 抓住特點進行簡化

與繪製素描不同，不需要將筆觸排鋪得十分密集、明暗和黑白灰的關係表現得非常詳細。在繪製速寫時，最主要的是抓住它們的特點，這樣繪製出的效果才會形神具備。

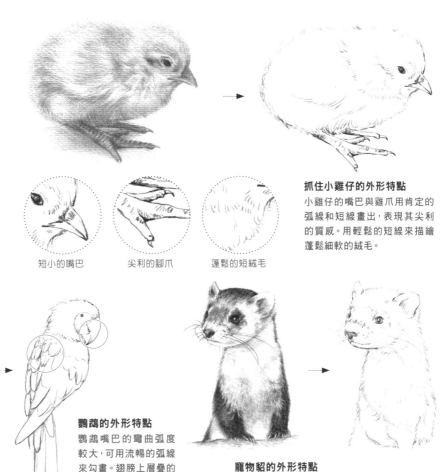

短小的嘴巴　　尖利的腳爪　　蓬鬆的短絨毛

抓住小雞仔的外形特點
小雞仔的嘴巴與雞爪用肯定的弧線和短線畫出，表現其尖利的質感。用輕鬆的短線來描繪蓬鬆細軟的絨毛。

鸚鵡的外形特點
鸚鵡嘴巴的彎曲弧度較大，可用流暢的弧線來勾畫。翅膀上層疊的短小羽毛則用圓滑的半圓弧來表現。

寵物貂的外形特點
寵物貂的嘴巴與鼻子距離十分短，頭部也偏扁，要特別注意。同時，用短線將身體毛髮短促的感覺體現出來。

② 如何簡化

繪製前，可以先在小本子上羅列出小動物的特點。從起型開始逐步繪製，在畫到特有的特點時，需著重刻畫出來。

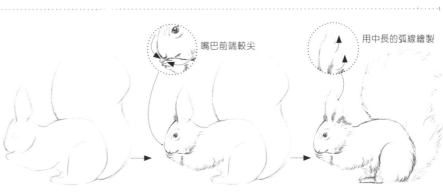

嘴巴前端較尖

用中長的弧線繪製

先將小松鼠的身體各部分都確定出來，再從頭部開始，逐步完善整體。要注意小松鼠的頭部靠近嘴巴鼻子的部分要較尖一些，用圓滑的弧線勾畫。耳朵處有長長的細軟的絨毛，需要著重表現。

寵物貂的小腦袋

貂的形狀比較難畫,繪製時可以把頭部和身體簡化成兩個橢圓形,再在此基礎上刻畫細節。

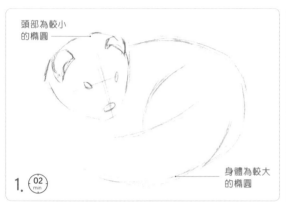

頭部為較小的橢圓

身體為較大的橢圓

1. (02 min)

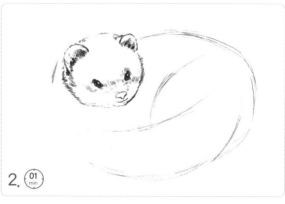

2. (01 min)

1. 寵物貂起型

用鉛筆輕輕地畫出長弧線以確定貂的形狀。可以將貂看成是兩個橢圓形,頭部的橢圓小一些。

2.～3. 細化外形

斜握鉛筆以曲線勾勒出貂的眼睛、鼻子和耳朵。用塗黑的方式繪製眼睛,高光留白。用短線組加深耳朵和轉折面。用曲線組表現頭部和身體輪廓,輪廓外側的毛髮長些。

加深

3. (01 min)

4.～5. 添加毛髮質感

用短線組繪製身體的暗面,用弧線組加深尾巴和腿的交界處。用連續的弧線表現貂的外輪廓,靠近尾巴的毛髮更深更長些。減輕運筆力度,用輕鬆的弧線在身上添加些淺色的毛髮細節。鬍鬚可用長線表示。

6. 加強明暗

先用輕鬆的長弧線刻畫尾巴,再用斜線組細密地排鋪,加深身體的暗面。最後用短線調整輪廓和細節,鬍鬚用纖細的弧線勾勒出來。

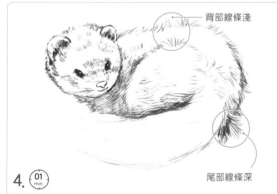

背部線條淺

尾部線條深

4. (01 min)

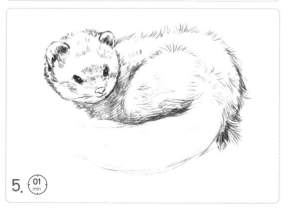

5. (01 min)

FINISH
完成

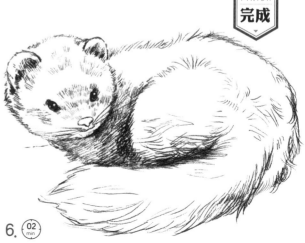

6. (02 min)

40
案例

小鸚鵡的可愛臉蛋

鸚鵡的羽毛表現方式也是不同的，腹部的羽毛可用短線組繪製，翅膀上的則用曲線繪製。

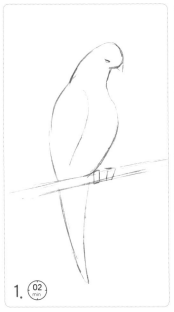

以輕鬆的曲線表現頭部羽毛

1. (02 min)

2. (01 min)

1. 鸚鵡起型

用輕鬆的曲線從上往下將鸚鵡的外形大致勾勒出來，繪製時頭部小巧些。用短線概括出樹枝和爪子的形態。

2.～3. 細化身體

立握鉛筆，用筆尖勾勒出鳥喙和頭部，塗黑眼睛。用曲線從上至下勾勒鸚鵡輪廓，外側的羽毛線條要蓬鬆些。在身體上輕輕鋪上一層短線筆觸，以加強質感。

4. 繪製鳥尾

用曲線勾勒出鳥尾，尾巴的內部線條顏色要更淺更細些，用短線組添加一些羽毛細節。

5. 畫樹枝和添加紋理

先用長排線繪製樹枝，著重加深轉折和遮擋處。用曲線調整羽毛形狀，輪廓的線條更淺。最後用筆尖勾勒出爪子。

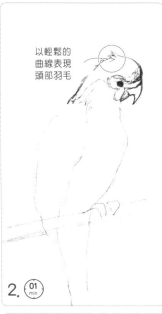

波浪線表現蓬鬆感

用流暢的長線勾畫

3. (01 min)

4. (01 min)

FINISH
完成

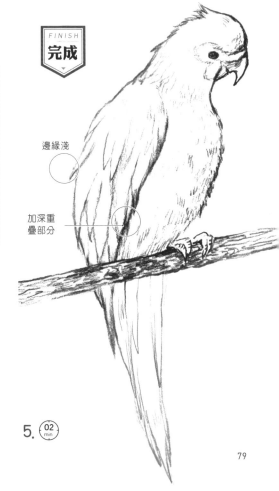

邊緣淺

加深重疊部分

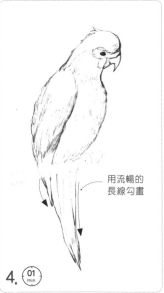

用不規則的排線表現木頭粗糙的質感

以Ｖ形曲線表現羽毛的細節

5. (02 min)

Q1 畫出的小動物看上去都很平，不太好看。這個問題要怎麼解決呢？

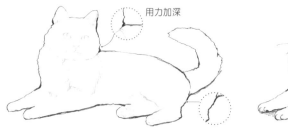

用力加深

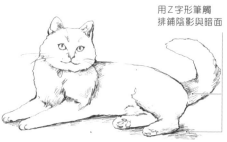

用Z字形筆觸
排鋪陰影與暗面

小動物看起來太過平面，可以從兩個方向進行改善：

❶加強線條的粗細變化。加深畫面中如輪廓等的大地方、轉折較多的地方及接近暗部的邊緣線。

❷明確黑白灰。用B數高一些的鉛筆或炭筆加重暗部，再添加一點陰影，立體感馬上就浮現。

Q2 小動物身體上的毛髮有很多，畫的時候不自覺地就全都畫進去了，結果卻顯得很雜亂。要怎樣才能避免這個問題呢？

這主要是取捨問題。繪製小動物時，只需抓住主要的地方細化，如臉部或是有特點的地方。剩下的可根據想要的效果來考慮要不要畫；太細碎的就少畫，這樣畫面會簡潔一些。

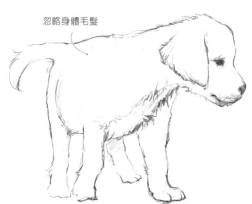

忽略身體毛髮

嘴巴較長

胸前的
毛髮密集些

用半圓弧線
勾畫爪子

Q3 在繪製動物身上的毛髮即邊緣輪廓時，用線總會小心翼翼，害怕畫錯，結果畫面效果反而顯得死板規矩。這個應該如何解決呢？

在初學速寫時，線條很容易畫錯，此時建議不要用橡皮來回修改，也不要過於小心地繪製線條，讓畫面效果過於規整死板。可以用疊筆法來直面錯誤，通過修改痕來調整線條的準確性，同時疊筆的使用也可以讓畫面更加靈活生動。

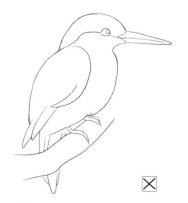

✗

用橡皮反覆擦除，再鉛筆修補小鳥
身上的羽毛和毛髮，畫出的效果過
於死板，沒有靈動感。

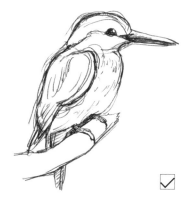

✓

正確的方法是，當線條畫的不太準確時，
便在旁邊畫一條更為準確的來修正，這樣
雖不太規整，卻有活力。長期堅持練習，
也可提高手眼協調，畫的又快又準。

速寫表現
人物魅力 ▸▸

人物的繪製一直都是我們最喜歡、感興趣的，但卻又最難上手。特別是在捕捉人物的神態、刻畫細節，及如何讓人物顯得生動自然。那麼，在這一章，我們將通過線條的輕重對比及線與面的結合，讓大家學習到該如何刻畫人物。

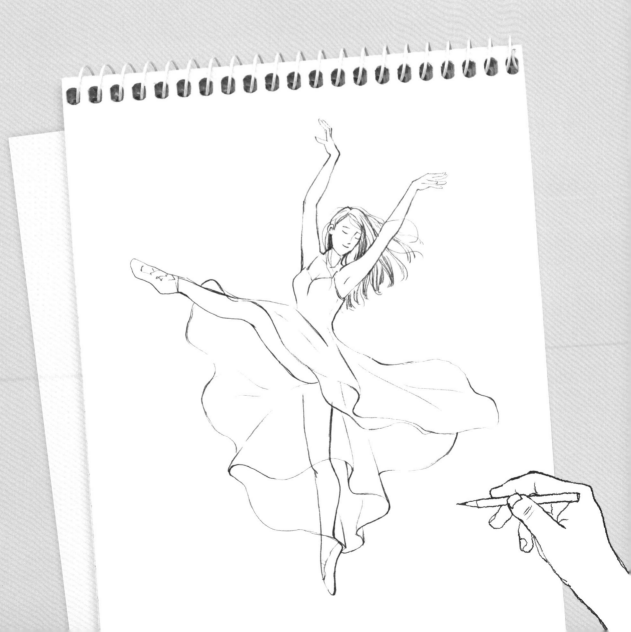

用輕重不同的線條，讓人物更有特點

抓住人物因性別、年齡所產生的特徵，通過線條的粗細和起伏變化來突顯人物特點。

女生的臉部特點

女生的臉部線條顯得柔和，起伏較小；五官精緻，特別是眉眼處的細節變化更多，睫毛也較為明顯。

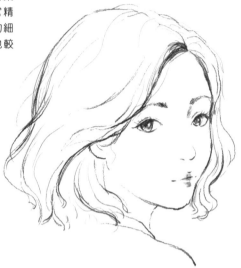

眼睛飽滿圓潤，眼珠的高光與反光處都需要處理得明顯些，才會顯得靈動。眉毛則相對較細些。

簡要畫出鼻梁走向，表現一下即可，不用刻意去強調。

鼻子嘴巴小巧精緻，用筆觸組輕輕表現唇色。

臉頰沒有明顯的稜角，輪廓轉折平緩。

男生的臉部特點

男生的臉部輪廓起伏明顯，用線時下筆要明確。五官比例比較大，最為突出的是鼻子、鼻梁較挺拔，下頜骨的轉折尤為明顯。

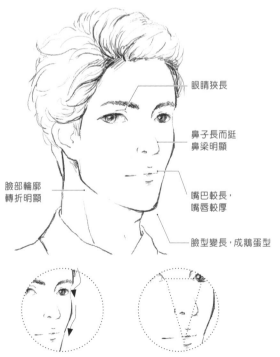

眼睛狹長

鼻子長而挺鼻梁明顯

臉部輪廓轉折明顯

嘴巴較長，嘴唇較厚

臉型變長，成鵝蛋型

男生的臉部起伏比女生的更大，更硬朗。

五官間距離變長

小朋友的臉部特點

小朋友臉部的整體感覺是圓圓的，輪廓起伏比較弱，五官都挨得比較近。

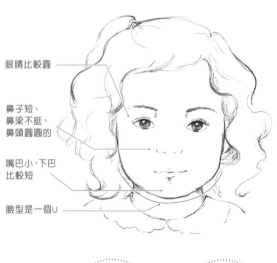

眼睛比較圓

鼻子短、鼻梁不挺、鼻頭圓圓的

嘴巴小，下巴比較短

臉型是一個U

臉部呈圓嘟嘟的鼓起

五官的位置比較聚攏

41 / 案例

驚艷的側顏

可以通過線條的輕重變換來表現側顏,加深五官、鼻尖和下巴的轉折處,以凸顯人物的五官。

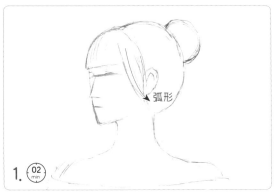

弧形

1. (02 min)

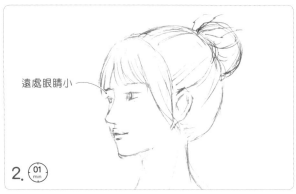

遠處眼睛小

2. (01 min)

1.～2. 勾畫輪廓

用輕鬆的線條勾畫出頭髮和肩部的大概輪廓,再用短線確定出五官。注意眼睛近大遠小的變化。

3. 細化五官和瀏海

用流暢的弧線勾出鼻子和側臉輪廓,加深線條的轉折處。稍微加重力度以刻畫眼睛和眼白並勾畫唇線,並在高光處留白。用弧線繪製瀏海,並根據瀏海的走向用短線組增添陰影。

4.～5. 繪製頭髮

根據頭部的輪廓用弧線繪製頭髮,注意線條的整體走向是往後的。用斜向筆觸加深頭上的蝴蝶結。

6. 刻畫細節

用弧線在後頸部與頭髮的連接處增添幾根較短的髮絲,讓頭髮更顯自然。再用抖動的弧線畫出衣領。

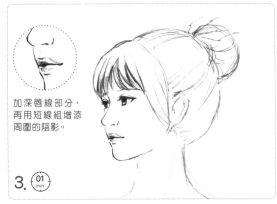

加深唇線部分,再用短線組增添周圍的陰影。

3. (01 min)

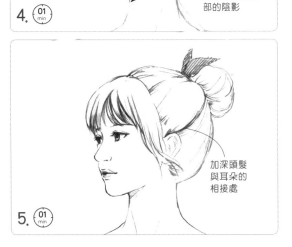

以斜線處理頸部的陰影

4. (01 min)

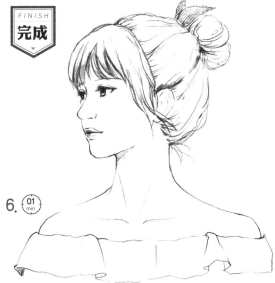

FINISH 完成

6. (01 min)

加深頭髮與耳朵的相接處

5. (01 min)

稜角分明的帥哥

加強男生的下頜骨和下巴,通過線條的輕重變化讓臉部輪廓更加有力。

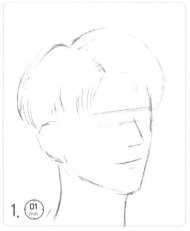

1. ⏱01 min

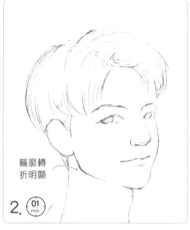

輪廓轉折明顯

2. ⏱01 min

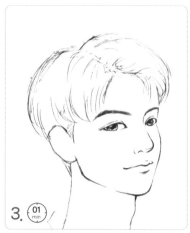

3. ⏱01 min

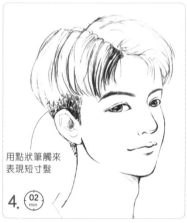

用點狀筆觸來表現短寸髮

4. ⏱02 min

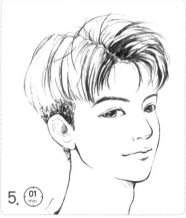

5. ⏱01 min

加深前方頭髮的陰影,讓整體更有體積感。

1. 勾畫外形

用較輕的線條繪出男生的輪廓外形,再橫握鉛筆,用長線定出五官位置。

2.～3. 細化五官

用筆尖畫出五官的形狀,再以長線、弧線相互結合,加深眉峰、眼角與鼻頭。用流暢的弧線仔細刻畫唇線和臉部的轉折處。

4.～5. 刻畫頭髮質感

按照兩邊頭髮的走勢,用長弧線畫出髮絲。靠前部分的長弧線可以密集一些。再用短線組在耳朵周圍排出短寸髮,靠近耳朵的部分可以加重用筆的力度。這樣,靠上的柔順頭髮和靠下的短寸髮就區分開來了。

6. 繪製衣領

放鬆手腕,用長線簡單畫出頸部和衣領的部分。

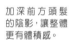

FINISH
完成

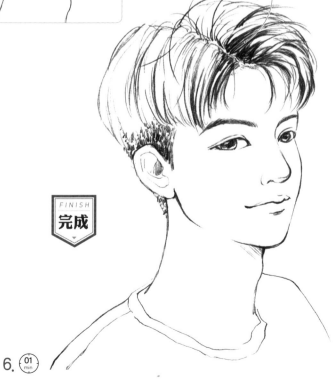

6. ⏱01 min

43
案例

俏皮眨眼的小哥哥

加深髮根處,髮梢處稍淺,深淺不一的線條能很好地表現出頭髮的蓬鬆質感。

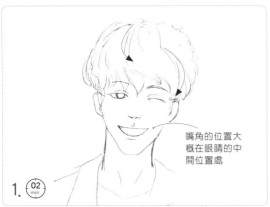

嘴角的位置大概在眼睛的中間位置處

1. 02 min

1. 繪製外形

用鉛筆輕輕勾勒外形。頭髮用長弧線勾出,要畫出每縷頭髮的走勢,再用較短的弧線確定五官的位置。

2.～3. 繪製五官與臉部

立握鉛筆著重加深眉頭、眼球、眼角和嘴角。再用流暢的線條勾畫出耳朵與臉部輪廓,並加深下頜骨。

4. 刻畫頭髮

用弧線將頭髮按照起型時的筆觸走勢再勾勒一遍,注意用長短不一的線條來添加髮絲,讓整體顯得更加蓬鬆。耳朵周圍也有細小、向外翹起的頭髮。

5. 補充細節

用長線勾出衣領的輪廓,用線可以流暢一些。加深脖子和衣領的交界處。

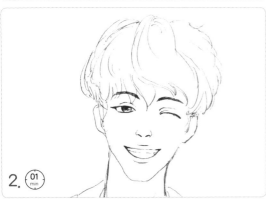

2. 01 min

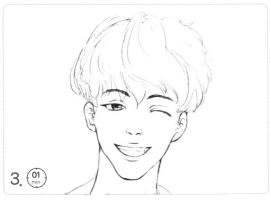

3. 01 min

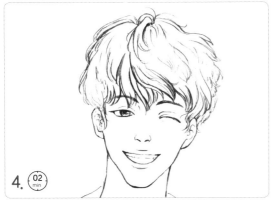

4. 02 min

FINISH
完成

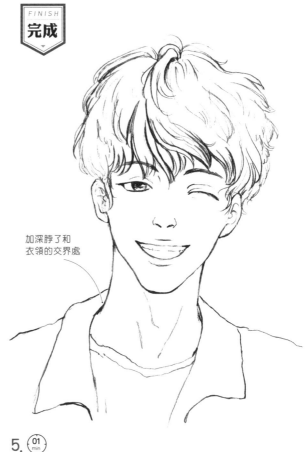

加深脖子和衣領的交界處

5. 01 min

85

最美笑容

先用弧線確定出瀏海的走向，再用短線組繪出陰影，不同的線條組合可以突顯瀏海的柔順質感。

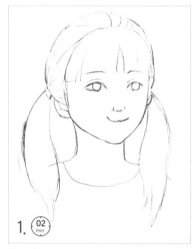

1. ⓞ₂ min

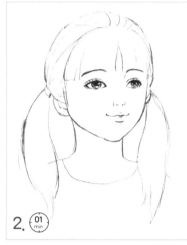

2. ⓞ₁ min

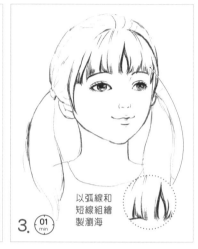

以弧線和短線組繪製瀏海

3. ⓞ₁ min

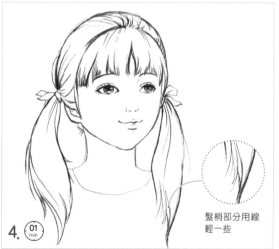

髮梢部分用線輕一些

4. ⓞ₁ min

1. 繪製外形

用較長的弧線勾畫出頭部輪廓，再以較短的弧線確定出頭髮的走向，最後確定五官的位置。

2. 細化五官

立握鉛筆，用筆尖畫出眉毛和眼睛，注意眼球上部的顏色深，下部淺。用短線繪製鼻子，弧線繪製嘴巴，加深唇縫與嘴角兩側。

3.～4. 刻畫頭髮

順著輪廓線用弧線勾出準確的頭髮形狀，確定瀏海的走向後，再用短線組補充陰影，就能讓瀏海顯得更加蓬鬆。用較短的弧線繪製脖子後的細碎短髮。

5. 調整畫面

用弧線表現肩部，抖動的線條勾畫衣領的花邊；必以較重的線條加深臉部的輪廓和脖子的線條。

FINISH 完成

頭部的輪廓不要畫的太過死板，要有起伏變化。

髮帶的線條細，可與頭髮區分開。

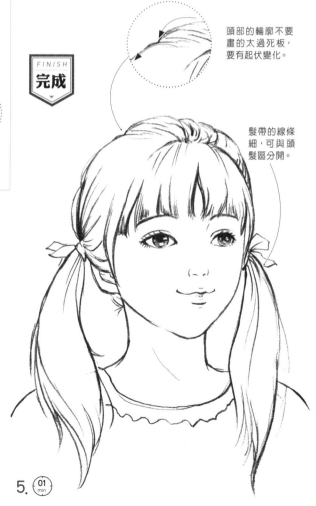

5. ⓞ₁ min

技法課 18 改變筆觸方向與輕重，凸顯頭髮質感

頭髮看起來難畫，但只要掌握用線的技巧及頭髮的塊面轉折，便能輕鬆應對各種髮型。

❶ 頭髮構成分析

將頭髮看作是蓋在球體上，有一定厚度的幾何物體。通過分區與歸納，將它當成一個整體，繪製時就會簡單許多。

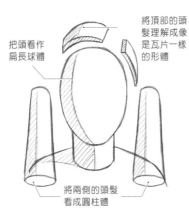

把頭看作扁長球體

將頂部的頭髮理解成像是瓦片一樣的形體

將兩側的頭髮看成圓柱體

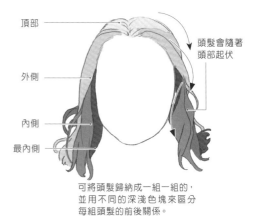

頂部

外側

內側

最內側

頭髮會隨著頭部起伏

可將頭髮歸納成一組一組的，並用不同的深淺色塊來區分每組頭髮的前後關係。

❷ 不同髮型繪製技巧

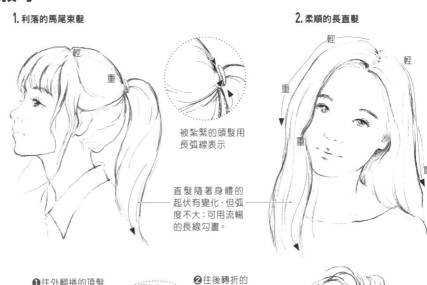

1. 利落的馬尾束髮

輕
重

被紮緊的頭髮用長弧線表示

直髮隨著身體的起伏有變化，但弧度不大；可用流暢的長線勾畫。

2. 柔順的長直髮

輕
輕
重
重
重

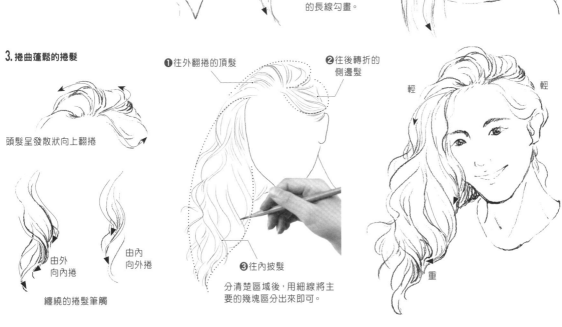

3. 捲曲蓬鬆的捲髮

頭髮呈發散狀向上翻捲

由外向內捲

由內向外捲

纏繞的捲髮筆觸

❶往外翻捲的頂髮

❷往後轉折的側邊髮

❸往內披髮

分清楚區域後，用細線將主要的幾塊區分出來即可。

輕
輕
重

優雅的辮髮

先確定出辮子的結構關係，再根據每一段的走向，用輕鬆的弧線繪製出來。

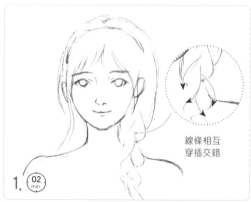

線條相互
穿插交錯

1. (02 min)

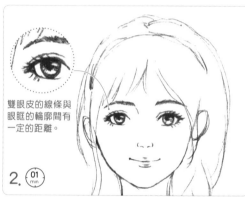

雙眼皮的線條與
眼眶的輪廓間有
一定的距離。

2. (01 min)

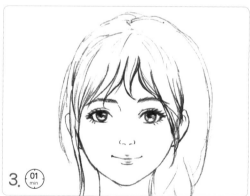

3. (01 min)

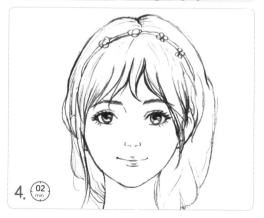

4. (02 min)

1. 定位起型

放鬆手腕，用弧線勾畫出頭部的輪廓和五官，注意辮子的交錯排列關係。

2. 繪製五官

先用短線繪出細長的眉毛。著重刻畫眼睛，加深上眼線和眼角的部分。鼻子和嘴巴要輕輕勾畫，從而突出眼睛。

3.～4. 刻畫頭髮與髮飾

先用弧線來回加深瀏海輪廓，髮梢處用線較輕。用長弧線和小圓圈畫出髮飾後，改用弧線畫出右側的蓬鬆髮絲。

5. 細化辮子與肩頸

用隨意的弧線增添辮子交錯處和末梢的碎髮，讓辮子看起來更具蓬鬆感。再用流暢的線條畫出肩部和衣領，以弧線畫出胸前的蝴蝶結。

FINISH 完成

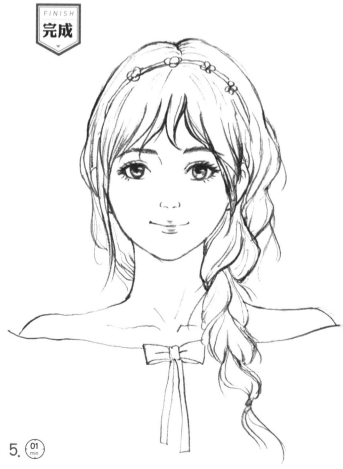

5. (01 min)

46
案例

利落短髮的元氣少女

根據頭部形狀用長弧線繪出頭髮的走向,並在髮尾處將線條處理得往外一些,把蓬勃的元氣感表現出來。

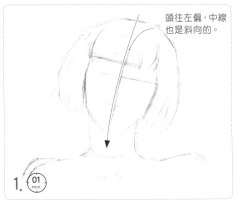

頭往左偏,中線也是斜向的。

1. 01 min

1. 繪製少女外形

放鬆手腕,用輕鬆的長線畫出頭髮的大體形狀,再用直線切出五官的位置,頸部和肩膀用弧線繪製。

2. 細化五官

立握鉛筆,用短筆繪製眉毛,加深右眼角上眼線和眼球的上半部,再用短線表現眼窩。最後加深嘴角的兩側部分,讓線條看起來有深淺變化。

3.~4. 刻畫頭髮

從瀏海處開始繪製頭髮,先用弧線確定走向,再根據弧線走向用短線組添上陰影。兩側的頭髮整體向裡彎曲,要注意靠前的頭髮深,靠後的淺。

5. 補充細節

用流暢的長線繪製肩頸的線條,線條要有深淺變化。再添上項鍊和臉上的小花裝飾,這樣元氣少女就完成了。

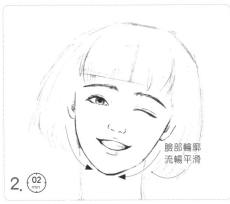

臉部輪廓流暢平滑

2. 02 min

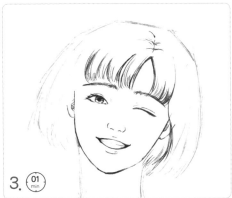

3. 01 min

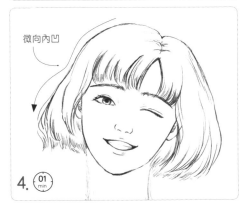

微向內凹

4. 01 min

由髮根往外繪製,中間則加深處理。

FINISH
完成

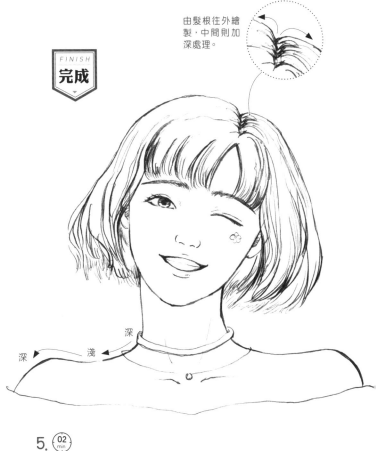

深
淺
深
深 淺

5. 02 min

魅力十足的大波浪捲髮

用長弧線繪製頭髮，髮梢部分用短弧線繪製，結合長短線條能更好地體現出頭髮捲曲的感覺。

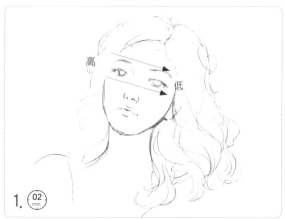

高
低

1. (02 min)

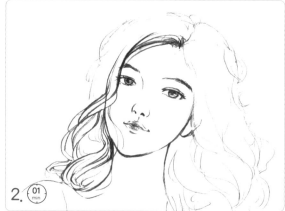

2. (01 min)

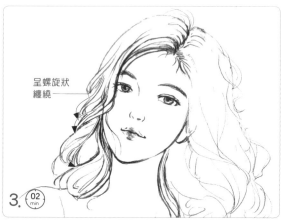

呈螺旋狀
纏繞

3. (02 min)

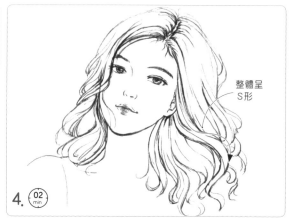

整體呈
S形

4. (02 min)

1. 勾畫外形

用較淺的弧線畫出臉部與頭髮輪廓，以短小的弧線確定出五官位置。由於頭部是往右上方微微抬起的，要注意右眼高，左眼低。

2.～3. 細化五官和左側頭髮

先用細線細化五官，短線塗畫嘴唇陰影；再用長弧線繪製左側頭髮，注意頭髮整體呈螺旋狀纏繞，與臉相接處需進行加深處理。

4. 繪製右側頭髮

用長弧線繪製右側頭髮。右側頭髮呈S形，可先分出每一縷的形狀後再用短線添加細節。髮梢較捲，因此勾勒弧線時彎曲的弧度要更大些。

5. 補充細節

用長線畫出左側肩部和衣領，再用短線添加肩帶上的花紋。

FINISH
完成

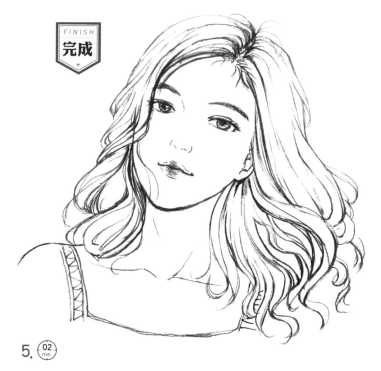

5. (02 min)

48
案例

長髮飄飄的校花

通過結合深淺的線條來表現頭髮柔順的質感：如加深髮根處，淡化髮梢處。

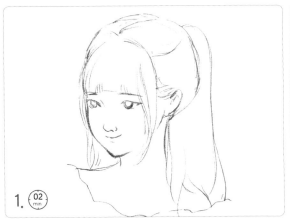

1. (02 min)

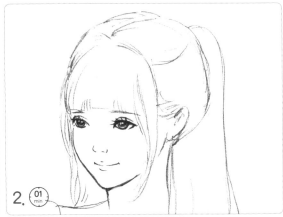

2. (01 min)

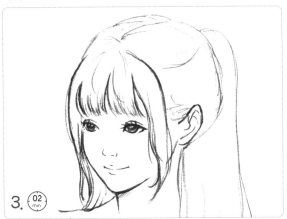

3. (02 min)

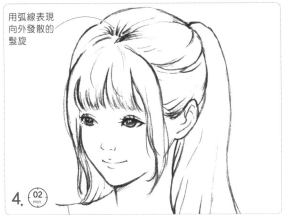

用弧線表現向外發散的髮旋

4. (02 min)

1. 定位起型

用鉛筆起型，以長弧線勾畫出頭髮的整體走向，再用短一些的弧線畫出五官輪廓。

2. 刻畫五官

著重刻畫眼睛部分，加深上眼線和眼角的顏色，留出高光部分，讓眼睛更有神。再用弧線簡單勾出耳朵、鼻子和嘴巴，以斜線組排出脖子的陰影。

3.～4. 繪製頭髮質感

先用長弧線從髮際線處往下勾畫出瀏海，再根據走向用稍微短一些的弧線從髮際線處從前往後添加紮起的束髮。最後用長而順的弧線勾畫披髮，表現出柔順的質感。

5. 描繪脖頸與衣領

用較粗的弧線畫出脖子和肩部，再用抖動的曲線描繪衣領，並以豎向短線增添褶皺，最後用長線畫出兩側的蝴蝶結。

FINISH 完成

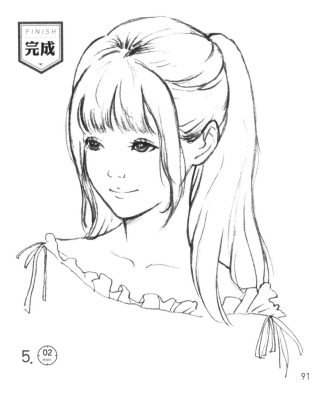

5. (02 min)

抓住動態線和關節點，輕鬆打造人物動態

找到動態線和關節點這兩個重點，就能輕鬆解決令人頭疼的人物動態問題了。

① 找準關鍵點

將身體分為三部分，簡要理解為頭部、身體、下肢圍繞中間的腰部做扭轉。肢體各部分則是圍繞關節轉動，這樣就能準確表現人物形體了。

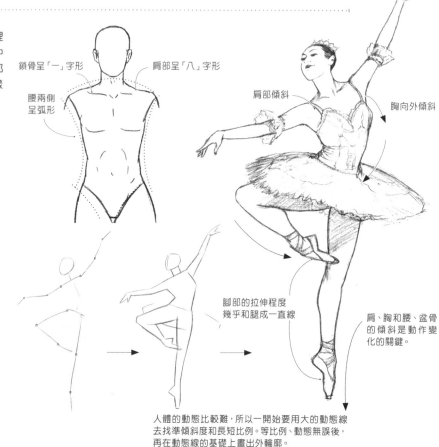

鎖骨呈「一」字形

肩部呈「八」字形

腰兩側呈弧形

肩部傾斜

胸向外傾斜

頭部是抬起的

胸腔

腰

盆骨

腳部的拉伸程度幾乎和腿成一直線

肩、胸和腰、盆骨的傾斜是動作變化的關鍵。

人體的動態比較難，所以一開始要用大的動態線去找準傾斜度和長短比例。等比例、動態無誤後，再在動態線的基礎上畫出外輪廓。

② 動態變化

要理解人體的上身與下身都是圍繞著腰部在做扭轉的。改變動態線的傾斜度及胳膊與腿的位置變化，就能畫出更多動態了。

側面看，身體產生壓縮，變窄了一些。

從背後看：肩膀在前，脖子在後，頭在最後。

根據透視原則，靠前的腿長一些。

49
案例

亭亭玉立的少女

將人物比例設成九頭身，從身形上增加少女的修長感覺。左手彎曲抬起，使站立的人物有一定的動態變化。

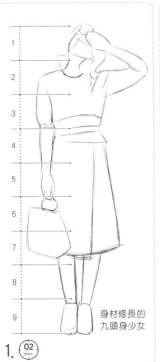

身材修長的
九頭身少女

1. (02 min)

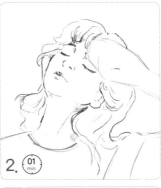

2. (01 min)

向上拱起，
內側加深

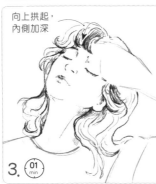

3. (01 min)

1. 勾畫外形

用弧線確定頭部位置，參照圖中的比例以定出身高；再用長線大致畫出衣物輪廓。

2.～3. 繪製頭部

用弧線畫出頭髮走向和五官，再用短弧線加深頭髮陰影；頭髮與臉部、頸部相接處。

4.～5. 刻畫衣裙包包

用輕鬆抖動的弧線勾出服飾輪廓，用短弧線在皺摺處添加陰影；再用橫豎交叉的長線來表現裙子上的格子紋飾，圓形表示紐扣。

6. 完善畫面

用輕鬆的線條畫出襪子和鞋，加深轉折處後用較淺的斜線增添陰影。

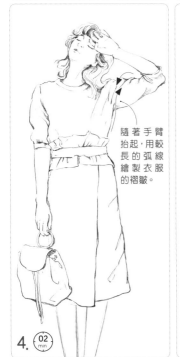

隨著手臂抬起，用較長的弧線繪製衣服的褶皺。

4. (02 min)

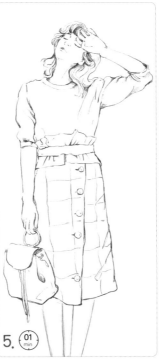

5. (01 min)

FINISH
完成

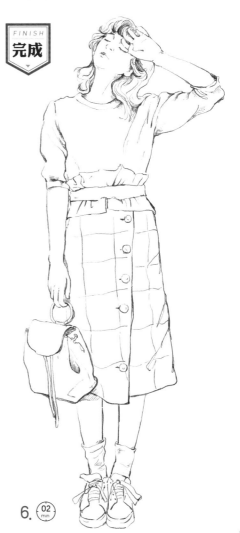

6. (02 min)

抱膝的芭蕾女孩

準確畫出手部和腿部的前後遮擋關係，讓女孩抱膝而坐的姿勢更加準確、生動。

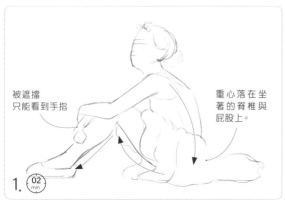

被遮擋
只能看到手指

重心落在坐著的脊椎與屁股上。

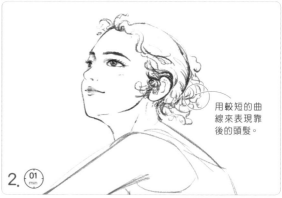

用較短的曲線來表現靠後的頭髮。

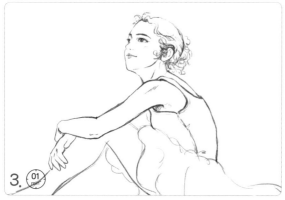

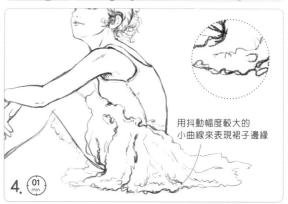

用抖動幅度較大的小曲線來表現裙子邊緣

1. 勾畫外形

活動手腕，用長線拉出人物外形，確定出坐姿和四肢走向；再用曲線勾出頭髮和裙子的輪廓。

2. 繪製頭部

用流暢的弧線勾畫出臉部輪廓，再用筆尖畫出五官，注意眼睛是向上看的。用起伏較大的短曲線繪製頭髮，耳朵周圍的頭髮線條可以密集一些。

3. 畫出上身

根據上半身的輪廓，用較重的線條勾畫出身體和手臂，在關節轉折處加重刻畫。用斜線組增添手臂下方的陰影。

4.～5. 繪製裙子、腿部與鞋

用抖動的曲線繪製裙子，靠近身體的曲線密集，靠外邊的稀疏。最後用弧線畫出腿和鞋子。

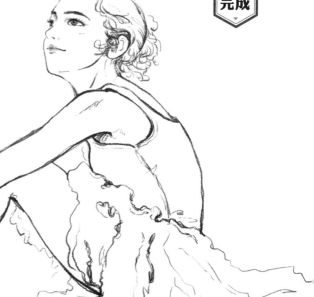

FINISH
完成

51

案例

捧花的小可愛

女生側站，只能看到靠近視線的左肩，描繪時要注意手臂的彎曲姿勢是呈反L形的。

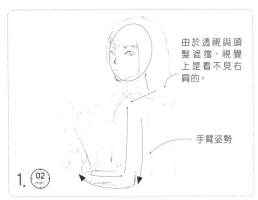

由於透視與頭髮遮擋，視覺上是看不見右肩的。

手臂姿勢

1. 02 min

1. 繪製輪廓

放鬆手腕，用輕鬆的長線勾畫出頭髮、衣服和手臂的輪廓，再用短線確定側臉及五官。手中的捧花用大小不一的圓形概括即可。

2. 刻畫五官

用筆尖刻畫五官細節，眼珠的位置都靠近眼眶的右邊，用短線繪製睫毛。加深下巴與頸部的交接處。

3. 刻畫頭髮

用較長的弧線勾畫出頭髮，髮梢向內捲起的線條可加重處理。用帶有弧度的短線組繪製瀏海的陰影，讓瀏海看起來更蓬鬆。

4.～5. 繪製上身與捧花

用長線勾出女生的衣服和手臂，衣服上可以增加長短不一的斜線來表示皺摺，並用雙弧線繪製手鐲。用短線繪製花束，靠近身體的可細化出形狀，遠處的只勾出輪廓即可。

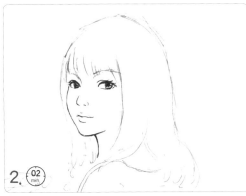

2. 02 min

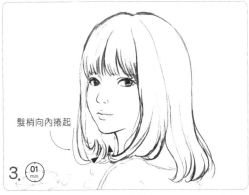

髮梢向內捲起

3. 01 min

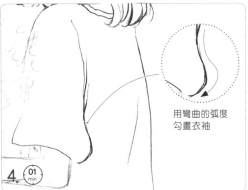

用彎曲的弧度勾畫衣袖

4. 01 min

FINISH
完成

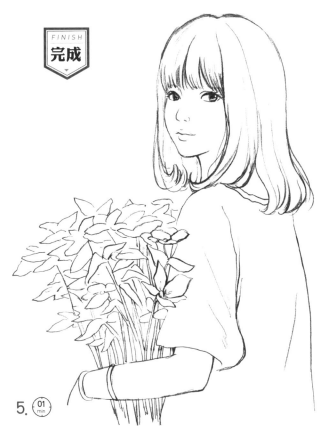

5. 01 min

分析衣服裡的身體結構，找到關鍵的衣紋，再結合粗細不同的用線，就能畫好衣褶。

1 分析衣褶與用線

衣褶堆疊大多集中在關節轉折處。衣服外輪廓的線條清晰，可通過改變用筆力道來呈現。

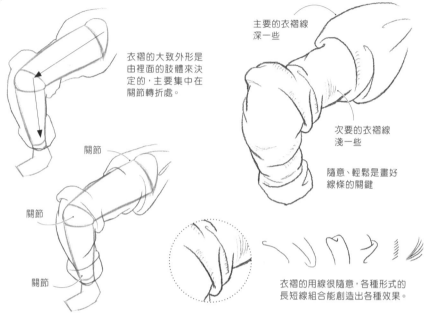

衣褶的大致外形是由裡面的肢體來決定的，主要集中在關節轉折處。

關節

關節

關節

主要的衣褶線深一些

次要的衣褶線淺一些

隨意、輕鬆是畫好線條的關鍵

衣褶的用線很隨意，各種形式的長短線組合能創造出各種效果。

2 不同質地的衣褶畫法

用各種的長短線條，結合疏密排鋪，描繪出不同質感的衣服褶皺。

用排鋪密集的長線來表現褶皺較多的地方

腰部打褶的地方，線條較短。

褲縫處有一些橫向的弧形皺摺

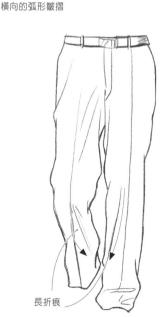

長折痕

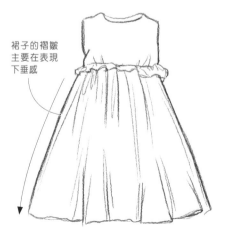

裙子的褶皺主要在表現下垂感

紗裙的質地輕柔，用放射狀的長線條來表現。

牛仔褲的質地較硬，褶皺多，用粗線條來表現

西裝褲的質地柔軟，褶皺少，用長線條來表現。

52 / 案例

少女的翩翩舞姿

加深線條轉折處的顏色，通過線條的輕重變化更好地表現出裙子的輕柔質感。

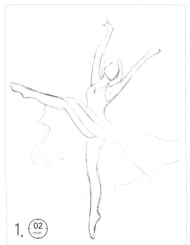

1. 02 min

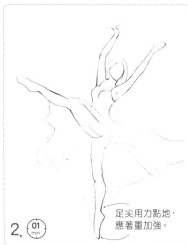

足尖用力點地，
應著重加強。

2. 01 min

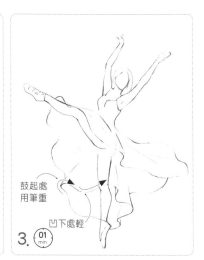

鼓起處
用筆重

凹下處輕

3. 01 min

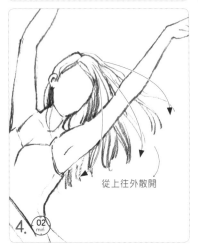

從上往外散開

4. 02 min

FINISH
完成

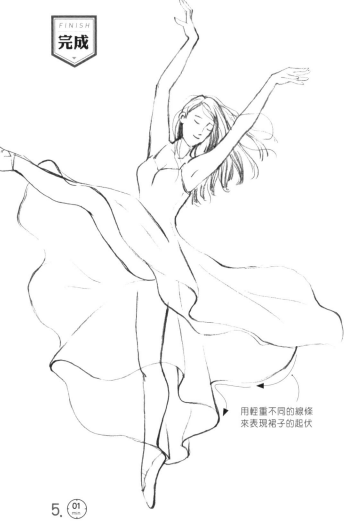

用輕重不同的線條
來表現裙子的起伏

1. 確定姿態外形

用輕鬆的線條確定出舞蹈的姿勢和裙子的整體走向。
四肢可以畫得纖細一些。

2. 繪製四肢

立握鉛筆，根據輪廓用弧線畫出四肢的準確形狀。加
深轉折處，讓線條具有節奏感。

3. 刻畫裙子

用弧線勾畫出裙子，線條處理得流暢一些。加重刻畫
轉折鼓起的地方。再用較輕的長線添加一些表現裙子
走向的褶皺線條，讓裙子有輕柔的感覺。

4.～5. 補充頭髮和五官

用弧線勾畫頭髮，靠近頭部的地方線條密集，遠離頭
部的地方稀疏。整個畫面著重的是少女的舞姿，所以
五官用線條簡單勾出即可。

5. 01 min

披披肩的少女

用較重的線條來表現披肩的外輪廓，較輕的線條表現皺摺部分，披肩上的皺摺要根據走向來繪製。

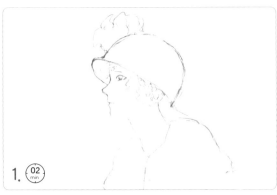

1. (02 min)

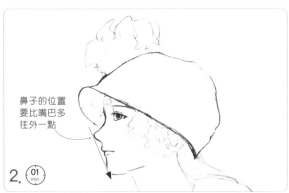

鼻子的位置
要比嘴巴多
往外一點

2. (01 min)

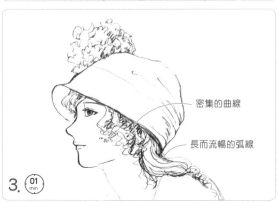

密集的曲線

長而流暢的弧線

3. (01 min)

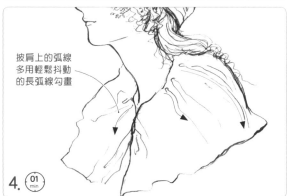

披肩上的弧線
多用輕鬆抖動
的長弧線勾畫

4. (01 min)

1. 勾畫外形

用較輕的弧線確定出整體輪廓，再用曲線大致勾畫出
頭髮和帽子上的裝飾。

2. 刻畫五官

立握鉛筆，用筆尖勾畫側臉的輪廓線和帽子的形狀，
再畫出眉眼和嘴巴。著重加深眼角和眼珠的顏色，讓
眼睛看起來更有神韻。

3. 繪製頭髮

用抖動的曲線繪製頭髮和帽子上的裝飾。注意頭髮是
由曲線和弧線組成。最後用弧線繪製帽子上的褶皺，
靠後的弧線密集，靠前的稀疏。

4.～5. 繪製披肩

用弧線勾畫出頸部的線條和披肩的輪廓，再用輕一些
的力度繪製披肩上的皺摺。最後給披肩加些幾何形和
花朵形狀的圖案作為裝飾。

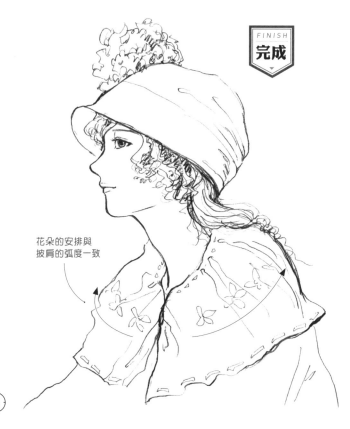

FINISH
完成

花朵的安排與
披肩的弧度一致

5. (01 min)

54

✏ 案例

溫柔的美男子

在描繪束髮的線條時,線條都要往同一個方向彎曲靠攏。本案例的衣服較為寬大,且不用繪製細節。

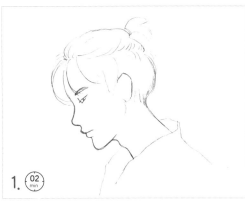

1. (02 min)

1. 人物起型

用輕鬆隨意的弧線勾畫出頭髮的形狀,再用弧線確定出五官輪廓,勾出衣領位置。

2. 細化臉部與五官

用筆尖勾出眼睛、鼻子、嘴巴的輪廓。眼睛是向下看的,呈三角形,眼角處較窄,眼球被遮擋的部分較多。

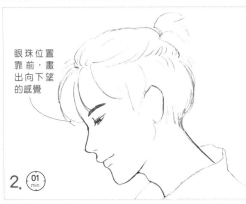

眼珠位置靠前,畫出向下望的感覺

2. (01 min)

3.~4. 繪製頭髮

先用弧線確定出每一縷頭髮的走向,再加重用筆力度加深瀏海的髮根。用短線組畫出粢起來的頭髮,粢起的一小撮用輕鬆隨意的弧線勾畫出來。最後添加上細碎的髮絲,以表現頭髮的蓬鬆感。

5. 描繪衣服

用筆尖勾畫衣領,拉出長而流暢的線條來表現衣服寬大的感覺,加深線與線之間的重疊處。最後用斜線組加深頸部的陰影。

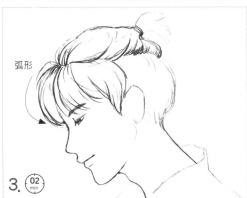

弧形

3. (02 min)

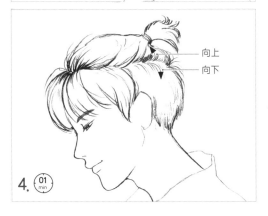

向上
向下

4. (01 min)

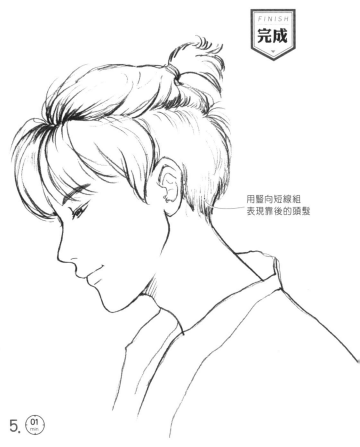

FINISH
完成

用豎向短線組表現靠後的頭髮

5. (01 min)

用好線與塊面，就能表現好人物

與畫素描時需要表現人物的明暗不同，速寫可以通過線條與塊面變化來表現人物。

① 用線表現明暗

所謂用線條來表現光影就是指用線條的輕重和粗細變化來體現明暗。加重用筆力道，以色調較深的線條來畫暗部；亮部則反之。注意線條的方向要隨著形體做出變化。

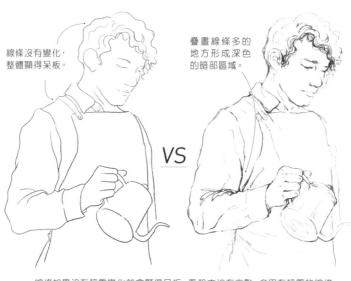

線條沒有變化，整體顯得呆板。

疊畫線條多的地方形成深色的暗部區域。

VS

靠近臉部的髮絲色調深

用一組組的線條順著形體畫

右側受光面的圍裙和袖子線條淺

線條如果沒有輕重變化就會顯得呆板，看起來沒有亮點；多用有輕重的線條去塗畫人物的亮暗面，使畫面看起來更加立體。

② 用塊面表現明暗

用塊面表現明暗就是指先歸納出一塊塊的暗部，再在暗部區域排上線條，這樣畫出的暗部會較具體，明暗的區分也更為明顯。

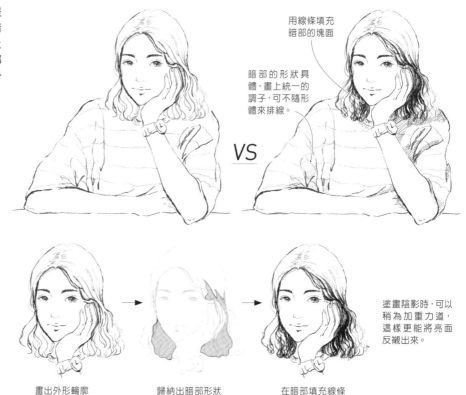

用線條填充暗部的塊面

暗部的形狀具體，畫上統一的調子，可不隨形體來排線。

VS

畫出外形輪廓 → 歸納出暗部形狀 → 在暗部填充線條

塗畫陰影時，可以稍為加重力道，這樣更能將亮面反襯出來。

55 案例

俏麗的回眸

用短線表現頭髮的陰影，再用長線勾出頭髮的走向，運用不同線條讓頭髮更生動。

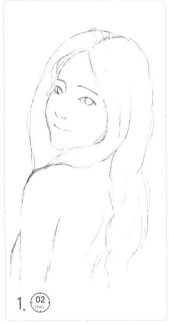

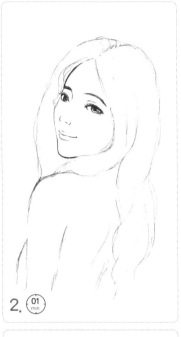

1. 繪製外形

放鬆手腕，用鉛筆輕輕描繪外形。用長弧線勾畫頭髮和肩部，用短弧線繪製五官。

2. 細化五官

立握鉛筆，用流暢的弧線畫出側臉輪廓線；加重力道加深眉眼，並留出眼珠高光；最後用短弧線勾出鼻子和嘴巴的輪廓。

3.～4. 刻畫頭髮

用較重的弧線勾出頭髮的大概走向，再用短弧線畫出兩側的頭髮。靠近額頭的陰影處可以加深處理，以便和頭髮的亮部形成對比。再用平緩的曲線繪出背部的頭髮。

5. 補充細節

用柔順的長弧線在臉部增添幾根髮絲，讓整體顯得更生動自然。

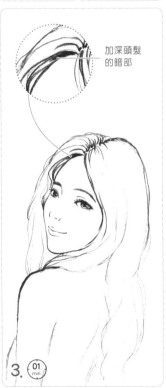

加深頭髮的暗部

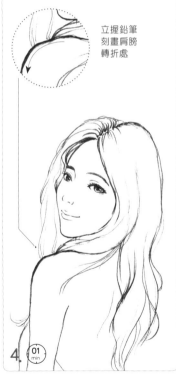

立握鉛筆刻畫肩膀轉折處

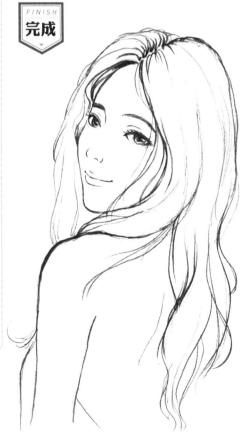

FINISH 完成

抿嘴淺笑的少年

通過加重線條將手部的遮擋關係與前後關係體現出來，讓堆疊在一起的畫面也能清晰表現出來。

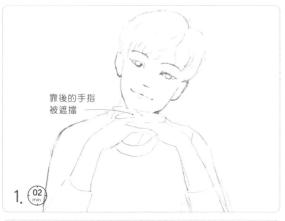

靠後的手指
被遮擋

1. 02 min

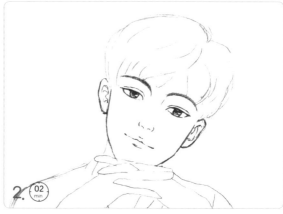

2. 02 min

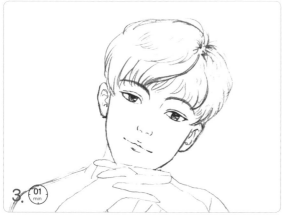

3. 01 min

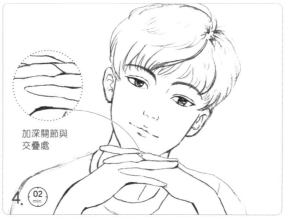

加深關節與
交疊處

4. 02 min

1. 確定外形

用較輕的長線確定出整體的輪廓，再用短弧線畫出頭髮走向和五官位置。人物的雙手是十字交叉的，要注意每根手指的前後遮擋關係。

2. 細化五官與臉部

立握鉛筆，用筆尖加深上眼線和眼角。用短弧線簡單繪製鼻子、嘴巴和耳朵，要注意嘴角兩側較深，中間較淺。臉部輪廓與耳朵用流暢的弧線勾畫即可。

3. 刻畫頭髮

用輕鬆的弧線繪製出頭髮，髮梢向內彎曲。用短線加深髮旋，再添加細碎的髮絲，讓頭髮更顯蓬鬆。

4. 繪製手部

將手的形狀準確勾畫出來，在關節轉折處加深處理，讓線條出現深淺對比。

5. 描繪衣服與細節

用較淺的長線繪製衣服，皺摺處用細線勾畫；最後用短線加深前額的碎髮，以創造出立體感。

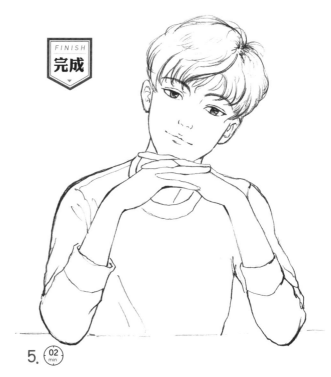

FINISH
完成

5. 02 min

57

案例

輕輕托腮的少女

用線條勾出頭頂的髮根部分，以較多的用線將頭髮作為重點體現出來，其他地方則用少量線條簡單表現。

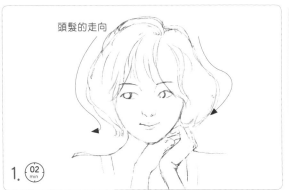

頭髮的走向

1. (02 min)

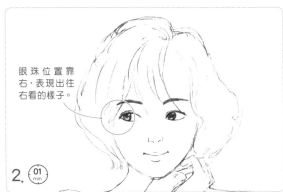

眼珠位置靠右，表現出往右看的樣子。

2. (01 min)

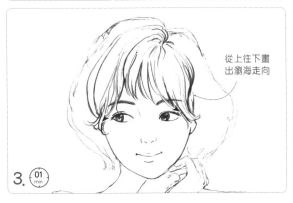

從上往下畫出瀏海走向

3. (01 min)

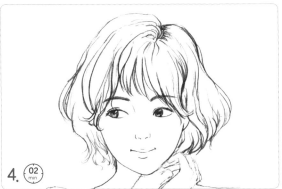

4. (02 min)

1. 繪製人物外形

用較長的弧線輕輕地勾出外形，再用較短的弧線確定五官的位置。

2. 細化五官

立握鉛筆用筆尖勾畫五官。將眼球畫得靠右一些，表現出人物往右看的樣子。加深上眼線和眼珠，再用弧線勾畫鼻子、嘴巴。

3.~4. 刻畫頭髮

從瀏海開始，用弧線從上往下繪製，兩側髮梢微微向外翹起。用短線在髮根處增添一些陰影。外圍的髮梢可以畫成內捲，若少量添加些外捲的髮梢可讓頭髮看起來更柔軟。

5. 繪製肩頸與手部

用弧線勾畫出肩部和手，加深轉折處。這樣少女托腮的樣子就完成了。

FINISH
完成

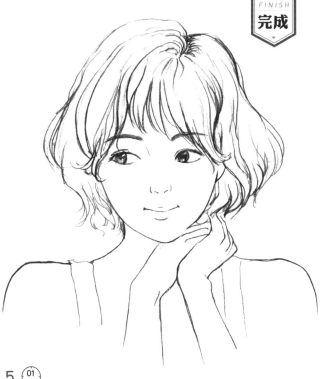

5. (01 min)

調皮的小男孩

用有粗細變化和方向變化的線條來勾畫五官表情，並將飛揚的頭髮分塊，體現出小男孩活潑調皮的感覺。

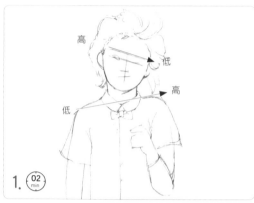

1. 勾畫外形

放鬆手腕，輕鬆地勾畫出頭髮、臉型以及五官的位置。換用長線畫出手臂和衣服的大概輪廓。由於人物是往左歪頭、左肩抬起的，所以五官是由高到低，肩部是由低到高。

2. 細化五官及臉部

用較短的弧線繪製五官。小男孩的五官較為簡單，著重加深眉毛、眼睛和嘴角兩側即可；再用弧線加深臉部與耳朵輪廓，用斜線組添加頸部的陰影。

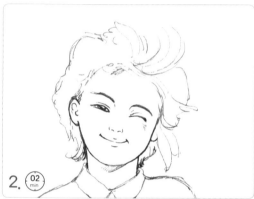

3. 刻畫頭髮

用弧線繪製頭髮，頭髮的整體走向是由髮際線向外發散的。要注意髮梢的線條較輕，髮根的較重。

4.～5. 繪製衣服與手

立握鉛筆，用筆尖勾出衣服的輪廓與領結。用弧線繪製手臂和手；注意拇指是向上，食指向前，其他手指是彎曲向內的。最後，用較重的線條加深衣服的皺摺和領口。

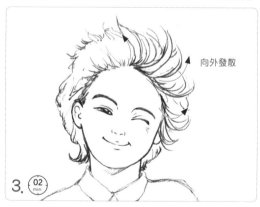

向外發散

用不同弧度的弧線表現各手指的彎曲狀態

FINISH
完成

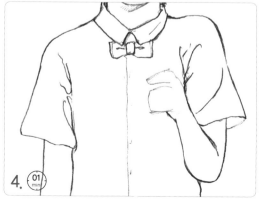

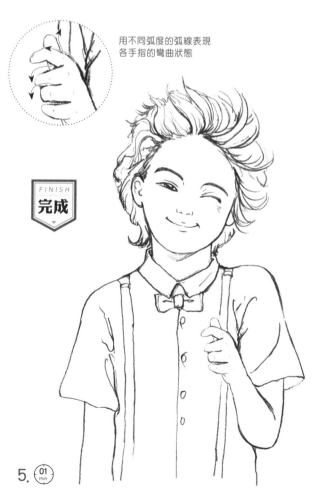

技法課 22 處理畫面遠近，讓人物與場景自然融合

在描繪以人物為中心的畫面時，靠得近的景物線條深，離得遠的則淺；通過這種方式可以更好地處理人物與場景的關係。

1 遠近景物的處理

可以通過物體前後的完整度及數量，將畫面中景物的遠近體現出來。如：景物多、色調深的可用作近景；而東西少、遮擋多的則可用來表現遠景。

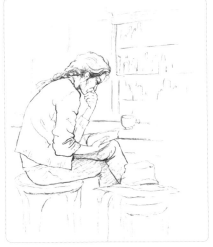

景物的前後完整度對比　　景物數量的安排

 VS 　

靠近人物的帽子，形狀完整，線條較清晰，也有少量細節。

遠處的架子只有簡單的輪廓，形狀不用畫完整。

可以主觀地將畫面左側的背景景物安排得多一些，清晰一點；右側的則減少或是省略，讓畫面具有節奏感。

2 遠近場景的色調變化

為了讓人物與場景能更好地融合在一起，可以通過不同深淺的線條及塊面將兩者結合起來，讓畫面看上去更自然。

由遠至近的色調變化

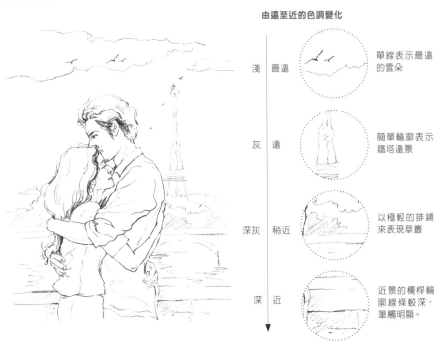

淺 最遠　單線表示最遠的雲朵

灰 遠　簡單輪廓表示鐵塔遠景

深灰 稍近　以極輕的排鋪來表現草叢

深 近　近景的欄桿輪廓線條較深，筆觸明顯。

秀髮飛揚的少女

將頭髮的飄動方向統一在後方,並在周圍添加些飄落的花朵,讓畫面有微風吹過的感覺。

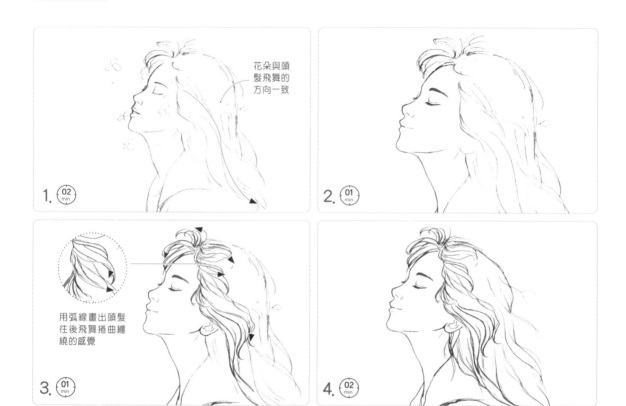

花朵與頭
髮飛舞的
方向一致

用弧線畫出頭髮
往後飛舞捲曲纏
繞的感覺

1. 描繪外形

起型時,要注意頭是稍微向後仰的。在確定好頭髮的走勢後,用流暢的弧線畫出被風吹起的頭髮;再簡單地勾出花朵位置。

2. 繪製臉部

用流暢的線條勾畫側臉輪廓。加深轉折處,讓線條有輕重變化。用短線組繪製眉眼與五官,睫毛與眉毛處的線條最深。

3.～4. 刻畫頭髮

用放鬆的弧線繪製臉部附近向後飄散的頭髮,再以弧線勾出髮絲,靠後的髮絲要長一些。外圍的頭髮用弧線勾出輪廓即可。

5. 添加落花與細節

用簡單的橢圓繪出飄飛的花朵與花瓣,注意花朵位置要順著頭髮飄飛的方向。最後再加重力道畫出衣領。

FINISH
完成

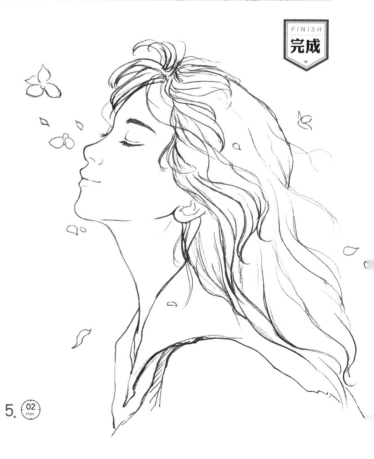

60 案例

樹下淺笑

近處的人物細化，遠處的樹葉虛化；創造出近實遠虛的關係以增強空間感，讓畫面更加融合。

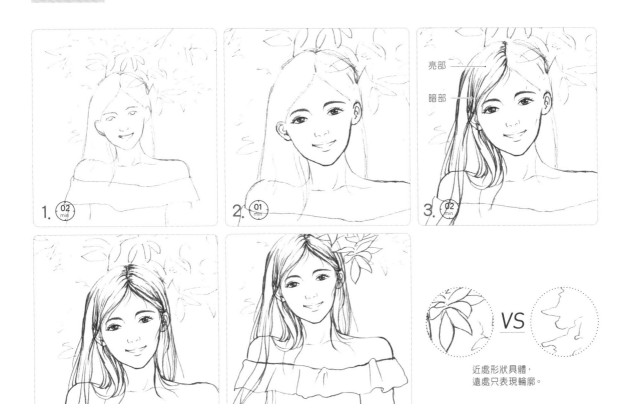

1. (02 min)
2. (01 min)
3. (02 min)

亮部
暗部

4. (01 min)
5. (01 min)

VS

近處形狀具體，
遠處只表現輪廓。

FINISH
完成

1. 起型

用輕鬆的長線勾畫出人物輪廓，再用抖動的曲線勾出背景的樹葉。靠前的樹葉可用弧線畫出準確的形狀。

2. 細化五官

用筆尖著重刻畫眼睛，加深眉頭、上眼線和瞳孔，再用短弧線繪製睫毛。鼻子、嘴巴和耳朵用弧線勾出即可。

3.～4. 刻畫頭髮質感

用長線從左往右繪製頭髮，亮部處留白，暗部用密集的排線加深。用弧線勾畫耳朵處的碎髮，以彎曲的弧線畫出頭髮搭在肩部的狀態。

5.～6. 繪製背景

用弧線繪製頭上的樹葉，再用抖動的曲線表現身後成片的樹葉。讓樹葉與人物之間出現少許的遮擋，使人物與畫面更加融合。

6. (02 min)

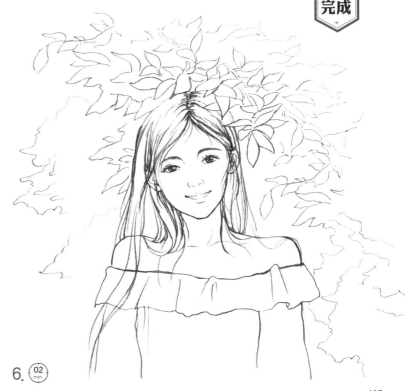

Q1 在繪製人物時，畫出的線條沒有抖動感，也缺乏輕重，總感覺差了點意思。
要怎樣才能畫好有輕重的線條呢？

在練習人物畫時，初學者總會把鉛筆
握得很緊，這樣反而容易把線條畫得
死板。其實，最主要的就是要將手部
放鬆一些去繪製。移動手腕時，遇到
轉折處或是暗面時可以加重力道來繪
製；遇到亮面時則放輕力道，這樣會
讓畫面更加好看。

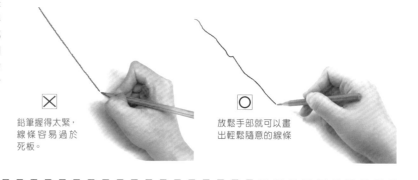

✕ 鉛筆握得太緊，
線條容易過於
死板。

〇 放鬆手部就可以畫
出輕鬆隨意的線條

Q2 有什麼好的方法可以處理好遠景？可以像素描那樣用紙巾去擦抹虛化嗎？

繪製遠景時還是要通過較淺的單線去繪製。如果不小心畫深了，可用可塑橡皮輕輕擦抹減淡，不要用超淨
橡皮將線條直接擦除。要盡量避免以紙巾擦抹，因為速寫大多是用線來表現畫面的，如果紙巾的使用力道
沒有控制好，會有弄髒畫面的可能。在擦抹的時候，要注意不要讓手掌蹭到紙面。

Q3 繪畫人物時有時會覺得有點單調，但繪製背景又很難，有什麼簡單方法
可以快速地營造出氛圍？

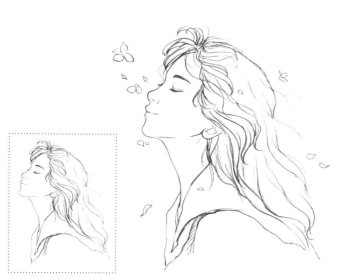

方法1 在畫面中添加一些飄落的花瓣、柳枝、小鳥、小蝴蝶等，
這類小元素造型簡單，也具有襯托畫面的效果。

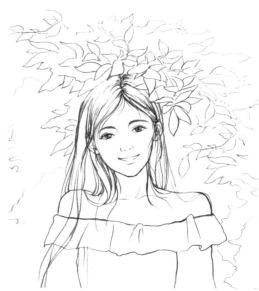

方法2 用抖動的線條勾出樹叢，以襯出前景人物。勾畫
時，靠後的線條要輕一些。

風景速寫
也能輕鬆掌握 ▸▸

外出郊遊、旅行隨筆,風景似乎是生活中常會描繪到的對象。描繪風景不僅能讓旅行有不一樣的記錄方式,還能為生活添加樂趣。將那些漂亮的山石、樹木、雲捲和雲舒描繪下來,需要什麼樣的技巧呢?不如帶上畫筆和畫本,一起來畫看看吧!

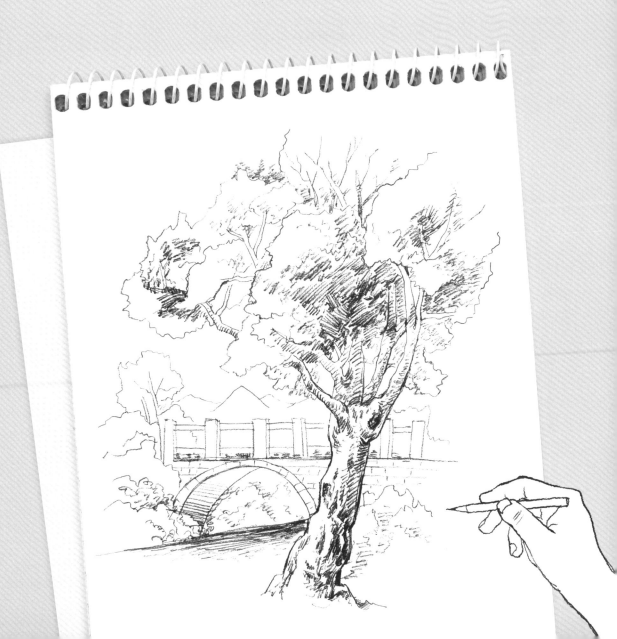

利用不同長短的線條，打造樹與山石

大多是立握或斜握，再結合短線筆觸、層疊的線條，將風景中的樹木山石表現出來。

① 山石的筆觸

刻畫石頭時，多用肯定的直線或折線。要注意的是，用筆時需加重力道，才能表現出石頭堅硬的質感。

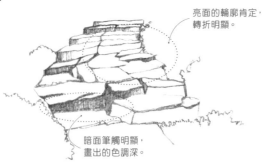

亮面的輪廓肯定，轉折明顯。

暗面筆觸明顯，畫出的色調深。

立握鉛筆，用筆尖畫出豎向排列的短直線，線條要排得密集些。

② 樹木的筆觸

觀察物體的外輪廓，找出與之相近的圖形。這種方式既快速，又能養成一開始就從大局出發的良好習慣。在概括物體時，可用長直線。

樹木類型	筆觸類型	圖例	注意事項
1. 喬木	短線筆觸組		用短線來表現樹枝，突出樹冠形狀。
2. 針葉樹類	傘形層疊 亮面短線		用成組的短筆鋪排成傘形或梯形以表現暗面。 用靈活的小曲線簡單勾勒每層樹葉的整體輪廓來表現亮面。
3. 其他樹形	繞圈的曲線 連續短線		用靈活的小短線畫出緊密的樹葉，側鋒畫出樹枝陰影，曲線勾畫樹葉的大致輪廓。

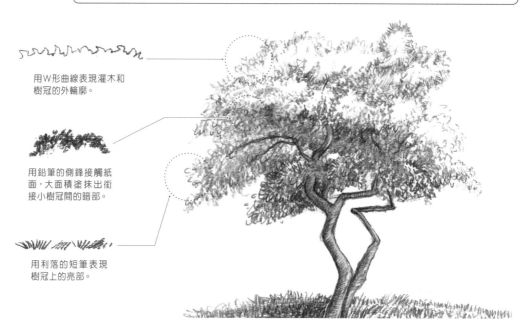

用W形曲線表現灌木和樹冠的外輪廓。

用鉛筆的側鋒接觸紙面，大面積塗抹出銜接小樹冠間的暗部。

用利落的短筆表現樹冠上的亮部。

61
案例

高大的樹木

曲線、短線相互交替畫出樹木繁茂的感覺，使亮部和暗部有個明顯的對比。

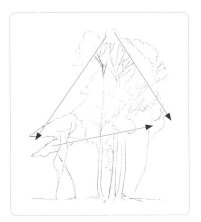

1. 定位構圖 01 min

可將樹葉整體走勢看成一個三角形，用輕鬆的曲線勾出輪廓。樹幹和樹枝則用長線繪製。

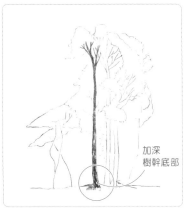

加深樹幹底部

2. 繪製樹幹 01 min

立握筆桿，用密集的短線組繪製樹幹。注意樹幹的上下兩部分較深，中間處較淺。

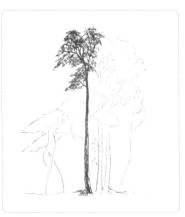

3. 描繪樹冠頂部 01 min

根據樹葉的輪廓，斜握用筆，用較重的短線組繪製樹冠頂部。

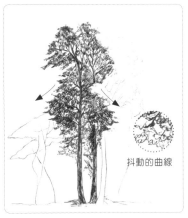

抖動的曲線

4. 加深暗部 02 min

加深中間樹木的顏色。中間處的樹葉其整體走向成弧形向外散開。下方的樹葉可用抖動的曲線繪製。

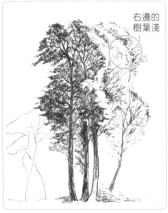

右邊的樹葉淺

5. 刻畫右邊樹葉 02 min

用短曲線組勾畫右邊亮部的樹葉；顏色不用太深，要和中間的樹木形成對比。

6. 補充整體細節 03 min

減輕運筆力度，用曲線勾出左邊較矮的樹木；樹葉的部分留白，與中間的樹木形成強烈的明暗對比。用重一些的短線組加深樹幹的節點，以表現暗部。最後再橫握鉛筆畫出地面的陰影。

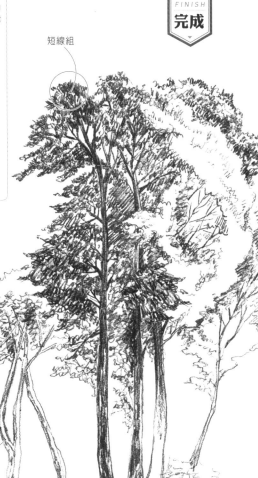

FINISH
完成

短線組

加深重疊部分的陰影

Y形的樹幹造型

乾枯的樹枝

用折線繪製出樹枝往下的感覺,並用細密的弧線加深節點,以增強樹枝乾枯的質感。

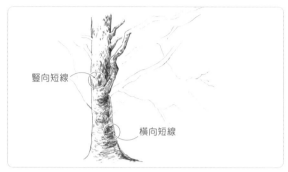
竪向短線
橫向短線

1. 繪製輪廓 (01 min)

用長線勾出樹木的整體輪廓,樹枝的線條要比樹幹細。用雙長線繪製靠近樹幹的樹枝,單長線繪製靠外的樹枝。

2. 細化樹幹 (02 min)

立握鉛筆,用竪向短線組畫出樹幹上半部的陰影。再橫握鉛筆,用橫向短線組畫出下半部和右側樹枝的陰影。

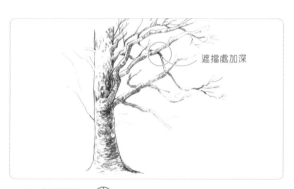
遮擋處加深

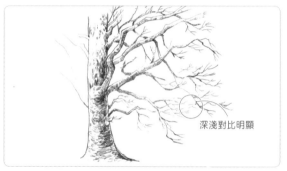
深淺對比明顯

3. 繪製樹枝 (01 min)

用橫向短線組畫出右邊的樹枝,加深有遮擋關係的樹枝,注意越靠外的樹枝要越細。

4. 刻畫樹枝細節 (02 min)

用短線畫出樹枝上的枝杈,細小的枝杈也有明暗深淺的變化,並加重部分節點的顏色。

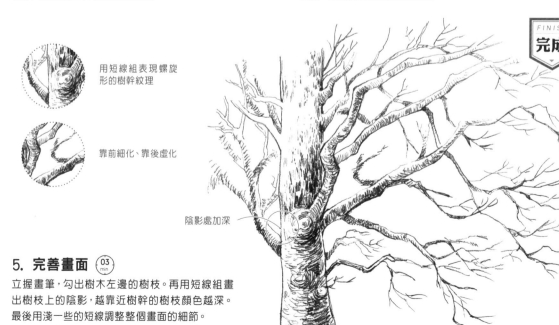

用短線組表現螺旋形的樹幹紋理

靠前細化、靠後虛化

陰影處加深

完成 FINISH

5. 完善畫面 (03 min)

立握畫筆,勾出樹木左邊的樹枝。再用短線組畫出樹枝上的陰影,越靠近樹幹的樹枝顏色越深。最後用淺一些的短線調整整個畫面的細節。

63

案例

層疊的樹冠

樹冠的頂部除了有用以表現密集樹葉的短線組外，還有表現樹枝向上分散的細小折線。

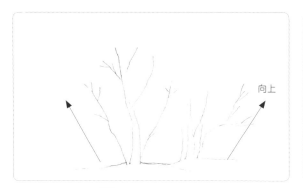

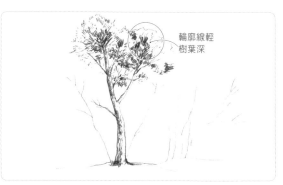

輪廓線輕
樹葉深

1. 樹冠構圖 (01 min)

用長線勾畫出整個樹木的位置，樹枝整體是向上發散的。

2. 繪製樹冠 (01 min)

用抖動的曲線勾出樹冠的整體輪廓，再斜握鉛筆，用重一些的短線組繪製頂部的樹葉。用短線畫出部分樹杈。

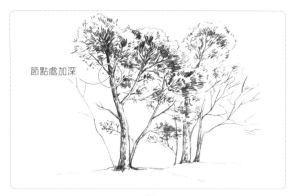

節點處加深

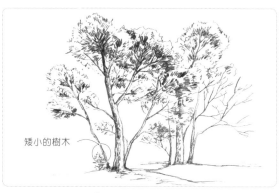

矮小的樹木

3. 繪製右邊的樹木 (02 min)

右邊的樹木屬於受光處，整體較亮，用曲線勾出。再用短線畫出樹幹和下方的樹冠。

4. 補充畫面 (02 min)

用同樣的方法和筆觸畫出左側的樹木，再用短線組添加些矮小樹木，讓畫面更有層次感。

FINISH
完成

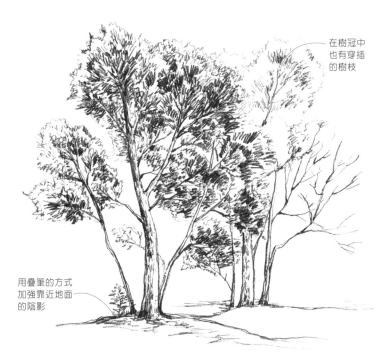

在樹冠中
也有穿插
的樹枝

添加整體細節 (02 min)

用較重的短線加深樹冠的陰影處和樹枝的節點，表現出樹冠非常繁盛的感覺。最後用橫線畫出地面的陰影。

用疊筆的方式
加強靠近地面
的陰影

用線條控制植物的色調

在描繪植物時，線條走向需與植物的生長方向一致。多以不同深淺的線條搭配以表現植物的色調。

① 植物色調的變換規律

不管是單支的植物還是一簇簇的花束，都是最主要的地方及結構轉折處色調更深。反之，次要和不重要的地方色調淺。

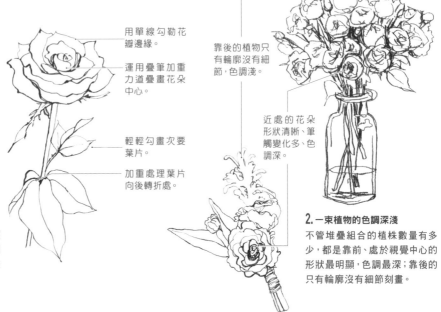

用單線勾勒花瓣邊緣。

運用疊筆加重力道疊畫花朵中心。

輕輕勾畫次要葉片。

加重處理葉片向後轉折處。

靠後的植物只有輪廓沒有細節，色調淺。

近處的花朵形狀清晰、筆觸變化多、色調深。

1. 一株植物的色調深淺處理
以這枝玫瑰為例，可以看出花頭是整枝的視覺中心，所以疊筆多、線條色調深；其他地方的線條變化並不明顯。

2. 一束植物的色調深淺
不管堆疊組合的植株數量有多少，都是靠前、處於視覺中心的形狀最明顯，色調最深；靠後的只有輪廓沒有細節刻畫。

② 花草的具體繪製方法

在描繪植株時，一般會仔細刻畫外形突出的部分，如花朵中心；用線和繪製手法也較為多樣。外圍的花瓣只需勾出輪廓。而葉片則大多作為襯托，線條淺一些，細節也會適度減少。從而突出主體，打造畫面的空間感。

A. 靠後
外圍的花瓣，可放鬆力道，用輕淺的線條簡單勾出輪廓即可。

B. 主體
作為主體，需仔細繪製。詳細刻畫花瓣線條，線條走向要與花瓣的翻轉方向一致，將質感明確表現出來。

C. 近處
近景除了要區分出輪廓，由於比較靠前，還可適量地加些筆觸上去。讓畫面看起來有緊有疏，富有看點。

D. 次要
靠下的葉片與外圍花瓣的處理方式一致，可放輕力道去勾畫。

A.

B.

C.

D.

64
/ 案例

花園一角

用密集的線條來表現靠前植物較深的色調，以稀疏的線條來表現靠後的草叢，通過深淺突出近實遠虛的層次感。

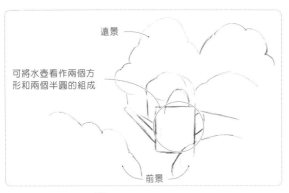

1. 定位構圖 (01 min)

用曲線確定出植物整體的位置，再用切線切出水壺的大概形狀。

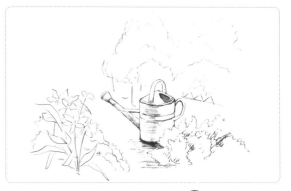

2. 繪製靠前的植物和水壺 (02 min)

用弧線勾出水壺輪廓並加深節點處，以橫向筆觸排出水壺陰影，再用曲線勾出靠前的花叢和草地。

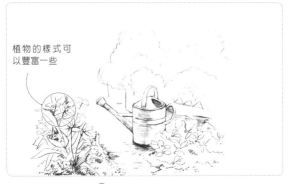

3. 細化花叢 (02 min)

添加花叢的葉子，注意葉子的前後遮擋關係。加深花心和花根的顏色，用短線組畫出因遮擋所形成的陰影。在右邊添上一些有具體形狀的葉子。

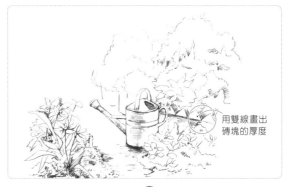

4. 繪製後面的草叢 (02 min)

後面的草叢不是重點，可以只用淺一些的曲線勾出起伏的輪廓。用排列的三角形繪製磚塊，再用短線組畫出磚塊的厚度。

FINISH
完成

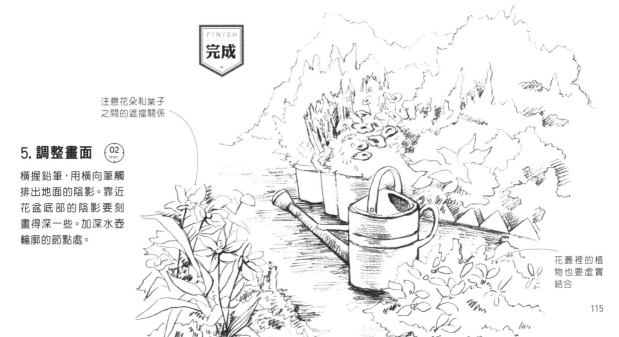

5. 調整畫面 (02 min)

橫握鉛筆，用橫向筆觸排出地面的陰影。靠近花盆底部的陰影要刻畫得深一些。加深水壺輪廓的節點處。

盛開的花叢

靠前的花朵線條要準確有力、色調深，靠後的線條輕柔、色調淺；這樣才能表現出花叢的層疊關係。

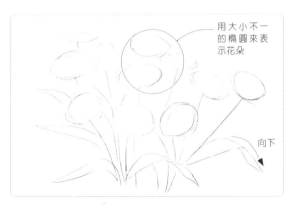

用大小不一的橢圓來表示花朵

向下

1. 定位構圖 02 min

用大小不一的圓形來定出花朵位置，葉子要帶點弧度。

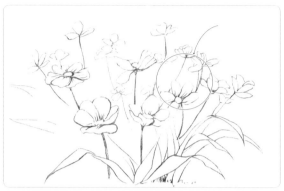

2. 勾畫輪廓 02 min

用弧線勾畫花朵和葉子。注意花瓣間相互的層疊關係，靠前的花朵可以畫得細緻一些。

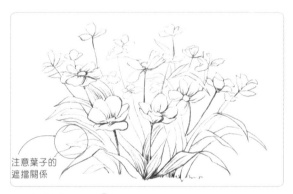

注意葉子的遮擋關係

3. 繪製葉子 02 min

添加葉子，讓花叢看起來更茂盛，注意葉子之間的遮擋關係。用短線組加深底部的陰影。

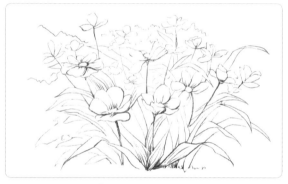

4. 補充細節 02 min

放鬆手腕，用輕鬆的曲線勾出花朵後面的草叢，讓整體畫面顯得更加豐富。

加深花瓣外輪廓與花桿的節點處，用短線組塗畫花心以增強體積感。

靠後的花朵和葉子畫得虛一些，以表現近實遠虛。

5. 加深陰影部分 02 min

用短線組排出花瓣和葉子的陰影。加深靠前花朵的輪廓和花瓣間的節點。再用淺一些的曲線增添一些地面的質感，豐富細節。

FINISH 完成

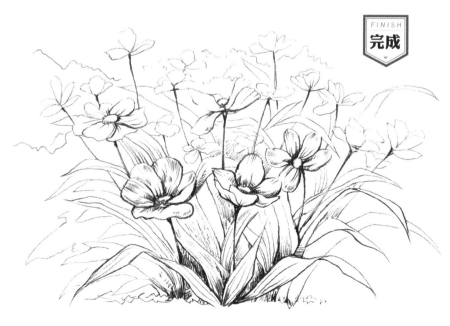

技法課 25 運用捲曲線條，巧妙表現流水雲朵

雲朵和水屬於柔和的造型，形狀多變，可通過線條輕重和明暗的變化完成雲和水的繪製。

① 蓬鬆的雲朵

雲朵有種蓬鬆柔軟的感覺，多用圓潤柔和的曲線來塗畫。通過線條的輕重虛實來體現雲朵的前後關係，便能快速繪製出效果。

雲霞
形狀較為綿延、呈長條形，走向都較為統一。

雲朵
形狀較明確，輪廓多是彎曲的、不規則的。

用長而抖動的曲線勾出邊線

勾畫雲霞時要畫出斜向的長條效果。雲朵相接處要用Z形短筆觸加深，整體形狀偏扁一些。

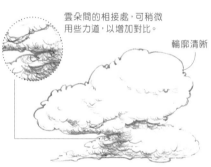

雲朵間的相接處，可稍微用些力道，以增加對比。

輪廓清晰

勾畫雲朵時只要表現出形狀與簡單的明暗即可。靠前的雲朵線條要清晰一些，靠後的淺一些。

② 流水的畫法

流水的狀態有平靜的、流動的、波濤洶湧的。仔細觀察水的運動軌跡，再通過改變線條的走向和排鋪方式，畫出水的流動方向和形狀。

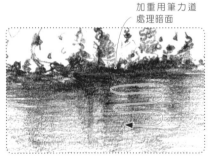

加重用筆力道處理暗面

平靜的湖面
較為平靜的湖面，可用鉛筆側鋒輕柔地畫出基本的平行線條。在投影較深的位置加些力道來區分明暗。

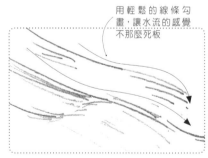

用輕鬆的線條勾畫，讓水流的感覺不那麼死板

流動的水面
水流比較湍急時，可用彎曲起伏的長弧線來勾勒水流的走向。

斜握鉛筆，多用側鋒接觸紙面，通過組合Z形和斜向筆觸來表現水面的波紋及倒影。

傾瀉而下的瀑布

用密集的豎線組繪出瀑布的傾瀉感覺，用抖動的曲線組表現平靜的水面。

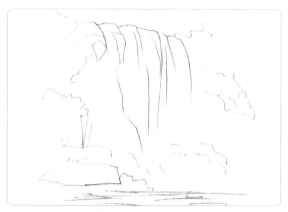

1. 勾畫輪廓 (01 min)

用平緩的弧線確定出瀑布由上而下的水流形狀，用曲線確定四周的草叢位置。橫握鉛筆，用長弧線畫出畫面前方的水面。

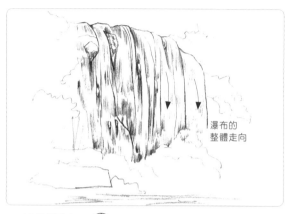

瀑布的整體走向

2. 繪製瀑布 (02 min)

加深瀑布的輪廓線，再用豎向短線組表現瀑布的陰影。加重力道，畫出瀑布中的堅硬石塊，並用短線組加深石塊的暗部。

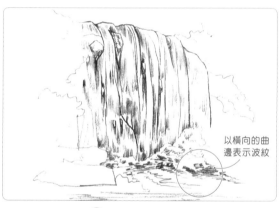

以橫向的曲邊表示波紋

3. 刻畫流水 (01 min)

畫面靠前的流水因為較為平靜，可以用抖動的曲線來繪製，越靠外的流水抖動幅度越小。

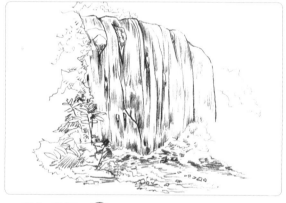

4. 增加前景 (02 min)

用同樣的筆觸和手法畫出瀑布左側的草叢，可以再細化一些植物作為前景，讓畫面更有層次感。

FINISH
完成

瀑布上的石塊也要有陰影

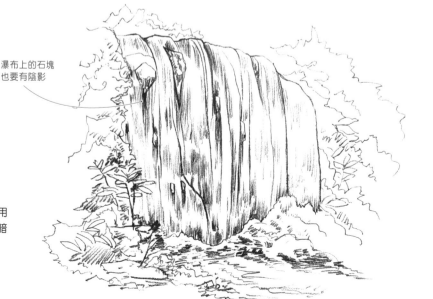

5. 豐富細節 (02 min)

用較淺的曲線勾出周圍的草叢，再用短線組增加草叢中的陰影和瀑布的暗部，讓明暗對比更加明顯。

67
案例

草原上的大朵雲

雲朵的亮部留白,用斜向筆觸表現暗部的陰影,通過強烈的明暗對比讓雲朵更有體積感。

1. 確定位置 (01 min)

用橫向線條確定地面位置,再用輕鬆的弧線勾出雲和山的輪廓。

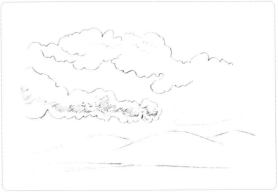

2. 繪製雲朵 (02 min)

用斜短線組加深雲朵的體積感,右邊的雲朵其陰影要整體靠左。

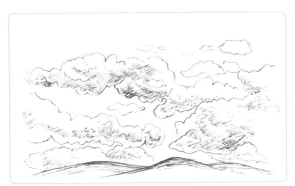

3. 增強體積 (01 min)

用抖動的曲線勾出雲朵輪廓,再用輕一些的斜向筆觸排出雲朵的陰影。橫向用筆,畫出遠山的陰影。

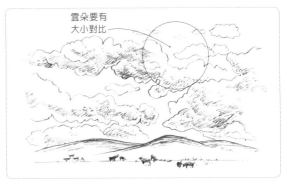

雲朵要有大小對比

4. 繪製牛羊 (02 min)

勾畫出牛的形狀後,用短線組給牛添上顏色,畫面中的牛較小,不用畫得特別細緻。

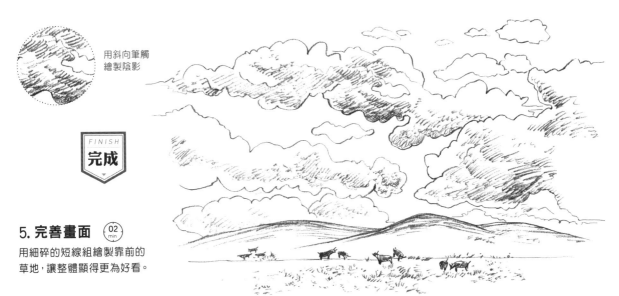

用斜向筆觸繪製陰影

FINISH
完成

5. 完善畫面 (02 min)

用細碎的短線組繪製靠前的草地,讓整體顯得更為好看。

68
✎ 案例

潺潺的小溪

用抖動的曲線可以繪製出小溪緩緩向下的流動感，曲線抖動的頻率由強到弱。

1. 定位起型 （01 min）

確定好小溪的大致走向後，用抖動的曲線勾出草叢的位置，再添上幾塊幾何形的石頭。

2. 繪製草地 （02 min）

用細長的弧線畫出密集的草地，草地前可加上不同的植物來豐富畫面。

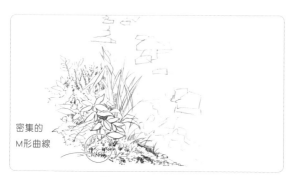

密集的
M形曲線

3. 增添陰影 （01 min）

草可用M形曲線和短小的弧線來塗畫，再用密集的短線筆觸排出靠前草地的陰影。

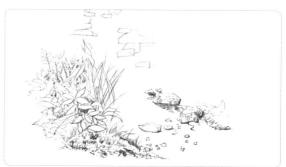

4. 刻畫石頭 （01 min）

勾出石頭的輪廓後用斜向筆觸增添陰影，讓石頭看起來更有體積感。加深石頭底部輪廓線，畫面近處可再畫幾個小一點的石塊。

FINISH
完成

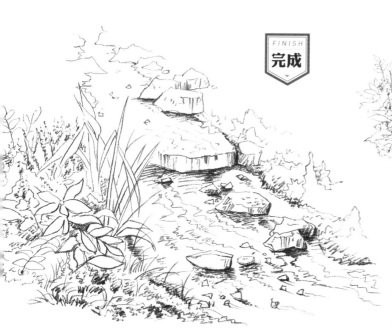

5. 補充細節 （02 min）

用抖動的曲線畫出溪水的質感，用短線筆觸加深靠近石頭的地方。

6. 豐富畫面 （01 min）

用輕鬆的線條畫出後面的石頭和碎石塊。靠後的物體不是畫面的重要部分，不用細化，這樣才能體現出畫面的層次感。

69
案例

礁石與浪花

礁石強而有力的折線和浪花弱而輕的曲線形成了鮮明的對比。

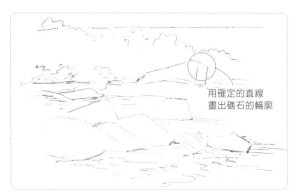

用確定的直線
畫出礁石的輪廓

1. 定位構圖 （02 min）

用淺一些的線條勾畫出礁石的位置，要注意大小和遠近關係的分布，再在礁石四周用較短的橫線塗出流水的位置，最後用抖動的曲線概括浪花。

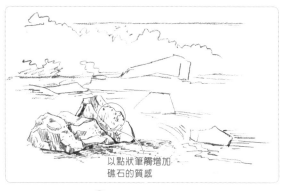

以點狀筆觸增加
礁石的質感

2. 繪製礁石 （01 min）

加重用筆力道畫出礁石的形狀，用短線筆觸增添陰影，再用點狀筆觸給礁石增加質感。礁石前方的波浪用抖動的曲線畫出，靠近礁石的部分抖動頻率要大一些。

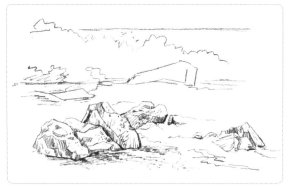

3. 繪製右邊的礁石 （01 min）

用同樣的方法繪製畫面右側的礁石。右側的礁石可以畫得小一些，並加深輪廓的節點處。

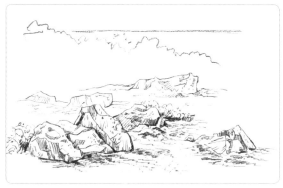

4. 增添畫面內容 （01 min）

用淺一些的線條勾畫後方的礁石，再用輕一些的短線組增添陰影。靠後的礁石不用畫得太仔細，要和前方的礁石形成近實遠虛的對比。

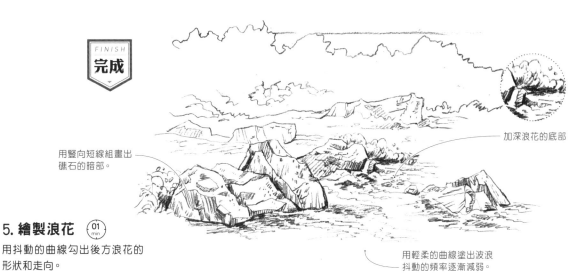

FINISH
完成

用豎向短線組畫出
礁石的暗部。

加深浪花的底部

5. 繪製浪花 （01 min）

用抖動的曲線勾出後方浪花的
形狀和走向。

用輕柔的曲線塗出波浪
抖動的頻率逐漸減弱。

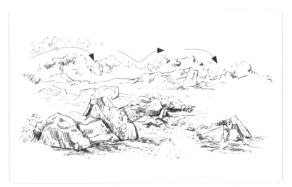

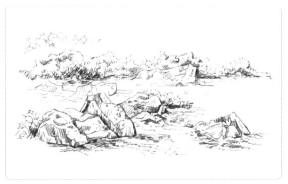

6. 描繪遠處的浪花 ⓵min

先用捲曲的弧線和短線勾勒出浪花的輪廓，整體要有一個起伏的變化。

7. 加強浪花質感 ⓵min

礁石與浪花接觸的地方可以多增加一些斜向的筆觸，讓暗部線條密集些。浪花亮部的線條可以少一些，用些點狀筆觸和小圓圈來繪製即可。

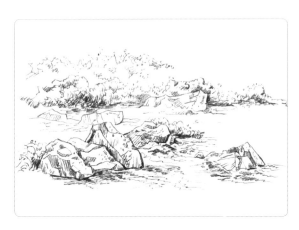

用點狀筆觸來表現
濺起的浪花

8. 補充遠景 ⓵min

繼續用同樣的方法補充畫面後方的浪花，讓畫面更加豐富。靠後的浪花用線可以虛一些。

FINISH 完成

用短線簡要繪製
靠後的海鷗與天空

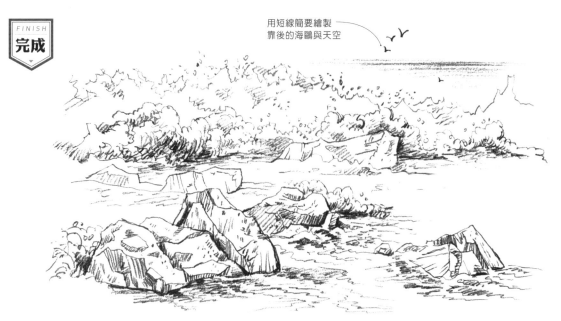

9. 完善畫面細節 ⓶min

用橫向線條畫出遠處的海平面，注意！要畫得淺一些。在畫面右上角添加幾隻人字形海鷗，以增添畫面的生動性。

技法課 26 利用線條展現風景中的光影變化

通過排線或將筆壓平來塗的方式，來表現風景的光影，使畫面的層次感更為豐富。

① 分區表現明暗

先確定光源方向，再根據山石、植物的形狀特點，用線條鋪畫出塊面。分出整體的明暗後，就能有大致的立體感了。

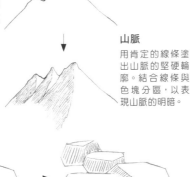

山脈
用肯定的線條塗出山脈的堅硬輪廓。結合線條與色塊分區，以表現山脈的明暗。

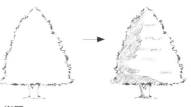

樹冠
用抖動的線條區分好樹冠層疊的陰影效果。

石頭
石頭表面堅硬，用肯定的斜切線區分出明顯的明暗。

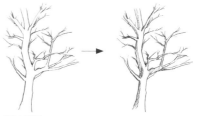

樹枝樹幹
樹枝的分叉較多，在每枝的一側繪出暗面即可。

② 學會控制「面」的深淺，展現光影變化

改變下筆的力度或疊畫的次數，畫出的筆觸其深淺就會有所不同。學會控制「面」的深淺變化，就可以讓畫面中的明暗變化更加豐富自然。

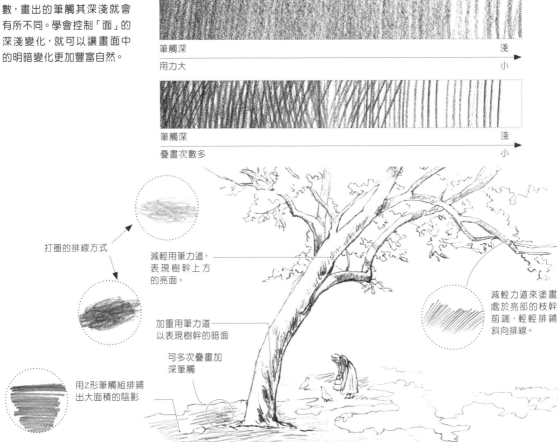

筆觸深　　　　　　　　　淺
用力大　　　　　　　　　小

筆觸深　　　　　　　　　淺
疊畫次數多　　　　　　　小

打圈的排線方式

減輕用筆力道，表現樹幹上方的亮面。

減輕力道來塗畫處於亮部的枝幹前端，輕輕排鋪斜向排線。

加重用筆力道以表現樹幹的暗面

可多次疊畫加深筆觸

用z形筆觸組排鋪出大面積的陰影

70

案例

樹下的蘑菇

近處的蘑菇可以畫得細緻些，加重筆觸著重表現其陰影，遠處的明暗變化則可放輕力道描繪，形成遠近對比。

畫出橢圓形的蘑菇外形

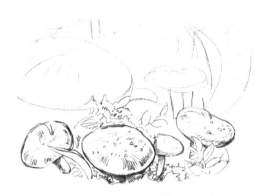

1. 定位構圖 (01 min)

放鬆手腕，用流暢的弧線畫出大小不同的橢圓來概括蘑菇的形狀。在畫面右邊添加上兩片葉子。

2. 繪製畫面靠前的蘑菇 (02 min)

加重用筆力度，根據之前的弧形勾出蘑菇的形狀，用斜向筆觸增添蘑菇的暗部，注意陰影的走向；再用曲線勾畫出草地。

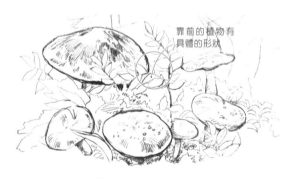

靠前的植物有具體的形狀

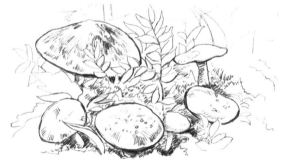

3. 增添蘑菇 (02 min)

用同樣的弧線繪製畫面中間的蘑菇。注意，大蘑菇的陰影走向會呈現一個散開的圓弧形。最後畫出四周的植物。

4. 補充細節 (02 min)

用重一些的斜向筆觸來繪製草叢和蘑菇的陰影，讓畫面的明暗對比更加明顯。

FINISH
完成

5. 完善畫面 (02 min)

放鬆手腕，輕鬆勾畫出遠處的蘑菇，再用斜向筆觸簡單地增添一些陰影，不用畫得過深，重點是要體現出畫面的層次感。最後用些抖動曲線勾出草叢的大概位置。

可以用小圓圈來增添蘑菇的質感

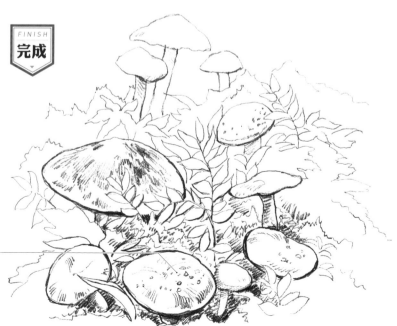

71
案例

薰衣草田

薰衣草田近處的陰影整體往左,可用連續的筆觸來表現。亮面色調輕輕用曲線勾畫出來就可以了。

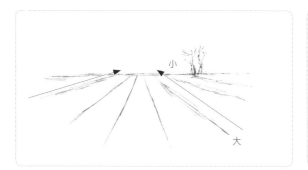

1. 定位構圖 (02 min)

用橫向線條確定地平線的位置。此處即為薰衣草田的最遠點。用斜線標出花草叢的範圍。

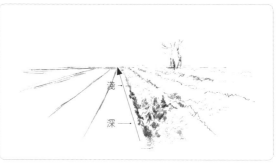

2. 繪製右側草田 (02 min)

用抖動的曲線將草田分區,再用上下起伏的短線畫出靠前的草叢,注意前後的深淺變化。

3. 左側草田 (01 min)

用同樣的筆觸畫出左側的薰衣草田。注意用筆,需放輕力道處理。

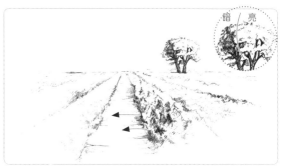

4. 遠處樹木與近處地面 (02 min)

用細密的短線繪出樹冠與樹幹,並注意右側亮、左側暗。橫握鉛筆,用橫向線條來回塗抹出地面的質感。

先用斜向筆觸畫出樹幹與樹枝走向

換用短線排鋪出樹冠

由於薰衣草叢有一定的高度,所以靠近草叢處的地面陰影重,色調深;往外更亮,色調淺。

左右兩側的雲彩色調逐漸變淺

虛化

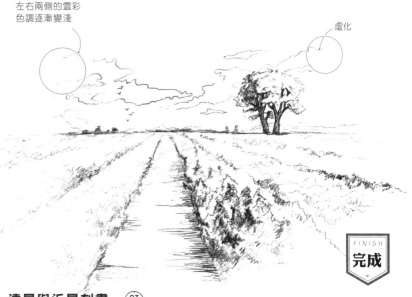

5. 遠景與近景刻畫 (03 min)

立握畫筆,用橫向筆觸再次加強地面,並用抖動的曲線與灰色色塊輕輕勾畫出遠處的雲彩與遠景。

FINISH 完成

72
✏ 案例

花叢小徑裡的小屋

以簡單的線條畫出靠後的小屋，前方的花叢則加重用力道和疊畫次數，鋪畫出塊面，加深陰影，使畫面形成對比。

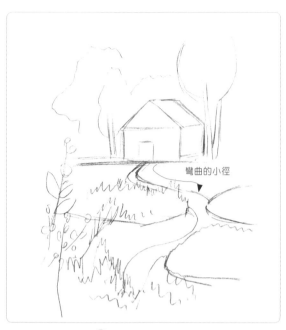

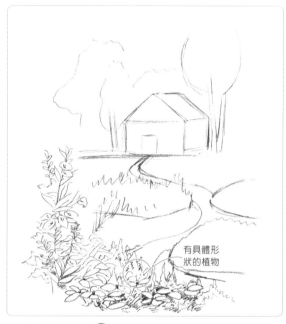

1. 構圖定位 (01 min)

用輕鬆的線條確定出各個物體的大概輪廓，用平滑的弧線繪製出彎曲的小徑。

2. 繪製花叢 (02 min)

用抖動的曲線畫出前方的花叢後，增添些有準確形狀的植物，這樣可以讓前景更有細節。要注意植物之間的遮擋關係，並加深暗部。

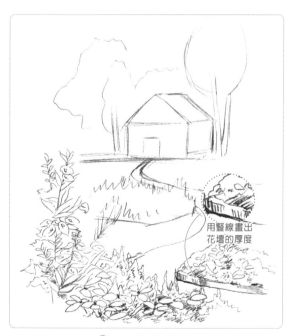

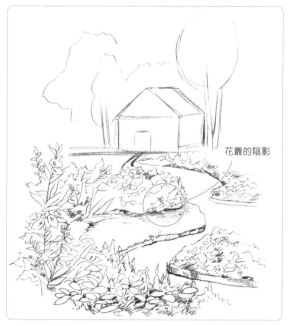

3. 繪製花壇 (02 min)

用弧線畫出靠右的花壇，也要畫出花壇的厚度；再用長短不一的曲線來表現花壇中的植物。

4. 補充遠處花叢 (02 min)

用曲線和短線簡單畫出靠近小屋的花叢，與前方的花叢形成一個近實遠虛的對比。用橫向短線畫出花叢的陰影。

5. 繪製小屋 (01 min)

用輕鬆的線條勾畫出小屋的形狀,用短線組在房檐處增添陰影,讓小屋看起來更有立體感。

6. 勾畫右側樹木 (01 min)

用輕一些的曲線勾畫出小屋右側樹的樹葉,樹幹和樹枝則用弧線勾出。再用短線組給樹幹稍微加些陰影。

7. 補充左側樹木 (01 min)

放輕用筆力道,用相同的方法繪製左側樹木。由於這是最遠處的樹木,所以不用繪出細節。

8. 完善畫面 (01 min)

用抖動的曲線畫出天空中的雲朵,讓畫面顯得更豐富。

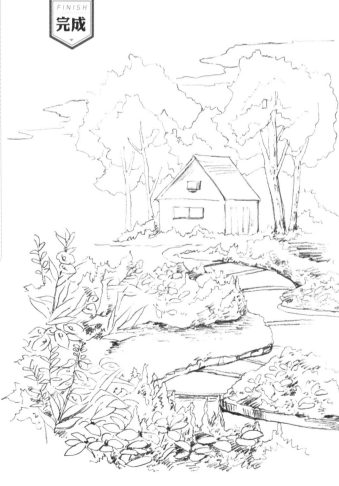

73 案例 清冽的山澗

不同的線條可以表現出水的不同流向：用弧線組塗出山澗的流向，以曲線表現濺起的浪花。

1. 定位構圖 (01 min)

用輕鬆的線條定出山澗的大概位置，注意近大遠小的透視感。用隨意的曲線確定出草叢的輪廓。石塊的形狀可以簡化成幾何形。

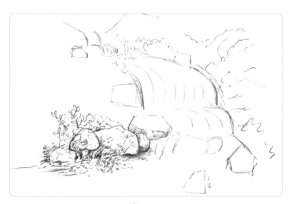

2. 繪製左邊草叢 (02 min)

先用抖動的曲線畫出左側草叢，再用折線勾出石頭的位置，還可添加一些點狀筆觸來表現質感。用重一點的弧線塗畫蘑菇，再用短線組表現整體的陰影。

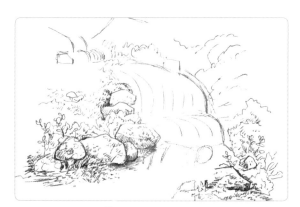

3. 補充細節 (01 min)

用同樣的線條和筆觸繪製山澗右側的草叢，記得要加深石頭周圍的陰影部分。

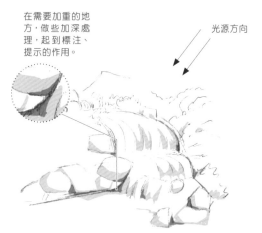

在需要加重的地方，做些加深處理，起到標注、提示的作用。

光源方向

由畫面可以看出，光源是從右上方過來的，整體的陰影暗面都處於左側。這樣先通過分析，確定出明暗後，後續再處理時就更有把握，不容易出錯。

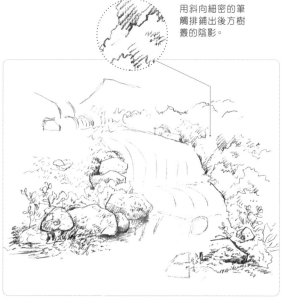

用斜向細密的筆觸排鋪出後方樹叢的陰影。

4. 增添陰影 (02 min)

用較淺的曲線勾出後方的草叢，這部分可以虛畫，表現出近實遠虛的感覺。

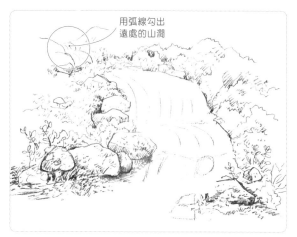

用弧線勾出
遠處的山澗

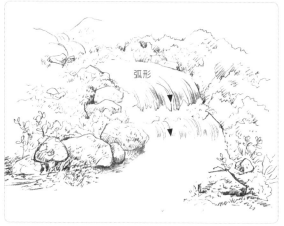

弧形

5. 完善草叢細節 02 min

放鬆手腕，用抖動的曲線繪製出遠處的草叢，完善細
節；再用輕鬆的弧線畫出山澗的走向。

6. 繪製溪流 01 min

用弧線組在每層靠下的位置畫出一些陰影，來表現山澗
向下流動的感覺。

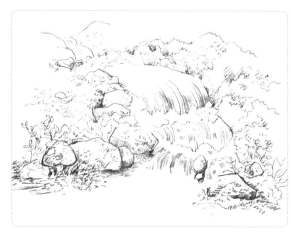

留白流水所濺
起的浪花

7. 細化水流和石頭 01 min

用相同的方法繪製最後一層的水流，水流間的石頭用肯
定的線條描繪，在與水流相接處加深陰影。

FINISH
完成

8. 豐富化面 01 min

近處水面較為平靜，可以
用抖動的曲線來表示波
浪。用短線組和點狀筆觸
補充些細節，豐富畫面。

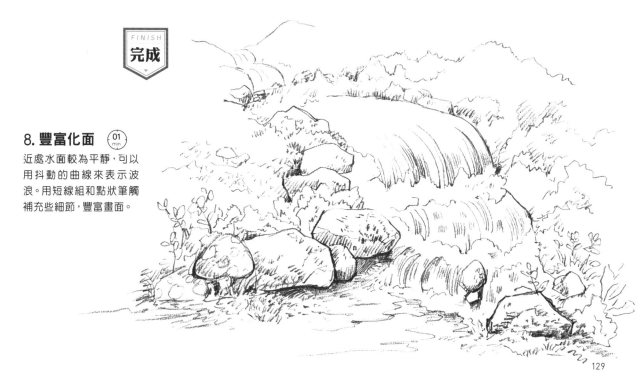

掌握構圖規律，讓風景更有節奏感

根據觀察物體的順序原則，以及分割畫面的要點，有意識地在畫面中安排物體，讓畫面富有節奏感。

1 掌握觀察規律，設置景物

看一幅畫時，注意力會先被大的、靠近視線的、突出的東西所吸引；接著看向小一些、遠一些的東西。這說明觀察的順序是有一定規律的。利用這種規律來突出主體，使畫面富有節奏感。

空白畫面中沒有東西吸引視線。

空白畫面中，出現了一棵樹；這時，視線會立刻集中在這棵樹上。

多了一棵稍大的樹，那麼視線會先注意到稍大的這棵。

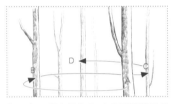

畫面中，A樹在最前方，色調與體積是最大最深的，會先吸引到注意力；其次是B樹、C樹，最後才會落到D樹，從而形成了一種有規律的觀察順序。在描繪畫面的重點時，也可以參照這種方法。

2 畫面不均分

「畫面不要均分」可以避免踩到構圖雷區，並讓畫面具有節奏感。畫面若是平均分割，就會出現兩個同等分量的內容，很難找到視覺重點。所以，不管是S形構圖、水平構圖，或是其他種構圖，都可以有意識地進行重點畫面的安排。

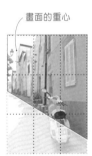

畫面的重心

對角線構圖
將畫面重心落在靠右的區域，讓畫面具有延伸感，也避免了因為均勻分割而讓畫面顯得過於平均。

S形構圖
利用路面與周圍的樹林來分割畫面，讓畫面呈S形，有蜿蜒延伸的感覺。

水面與天空的區域基本均分，碼頭前沿在中間均分。畫面顯得有些中規中矩。

水平構圖
將水面與天空的分界線靠上挪一些，打破水面與天空均分的感覺，讓重點集中在碼頭的前沿部分。

74
案例
海岸邊的椰林

將畫面主體——椰樹放在靠左的位置,並仔細刻畫。

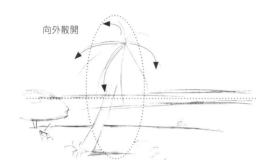

向外散開

1. 定位構圖 01 min

放鬆手腕,將畫面設定為水平構圖,用橫向線條畫出海平面的位置,再用弧線在中上處畫出椰子樹樹葉的形狀、走向和樹幹。

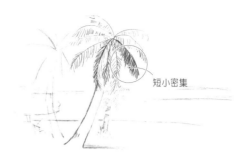

短小密集

2. 繪製樹葉 02 min

用短線組繪製靠前的椰子樹葉子,線條要畫的短小且密集。再用弧線畫出靠後的兩棵,用線輕一些。

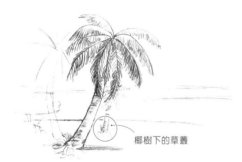

椰樹下的草叢

3. 補充細節 02 min

用橫向短線組塗出樹幹的陰影和地上的倒影,加深樹幹和樹葉的遮擋處,用輕鬆的弧線畫出樹幹底部的草叢。

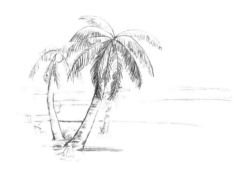

4. 靠後的椰樹 02 min

用同樣的方法繪製後方的椰子樹,再添上幾個椰子。記得加深樹幹的節點處。

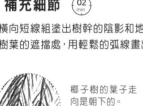
椰子樹的葉子走向是朝下的。

遠處的葉子淺一些、疏一些,近處的則深且密集。

5. 豐富畫面內容 03 min

在畫面中加上遮陽棚、凳子、帆船和一些遊客來豐富畫面,增添趣味性。遠處的帆船和人只要畫出輪廓即可。

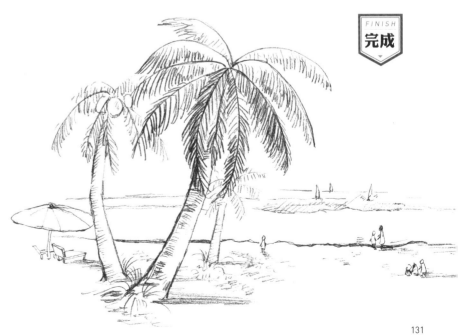

FINISH
完成

山間小石橋

山間石橋可以通過近景樹木、遠景高山來襯托，不同的景物讓畫面更具層次感。

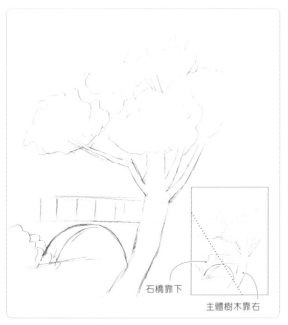

石橋靠下

主體樹木靠右

1. 定位構圖 (01 min)

將畫面定為對角線構圖，將主體——樹木放在靠右的位置。用起伏的弧線與斜線確定樹的位置，以長直線與半圓弧畫出石橋。

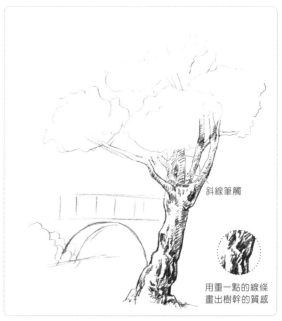

斜線筆觸

用重一點的線條
畫出樹幹的質感

2. 刻畫樹幹 (02 min)

加重用筆力度，畫出樹幹和部分樹枝的輪廓，加深樹枝分叉的節點。用斜線組畫出樹幹和樹枝背光處的陰影。用較重的筆觸增加樹幹的陰影，表現出凹凸不平的質感。

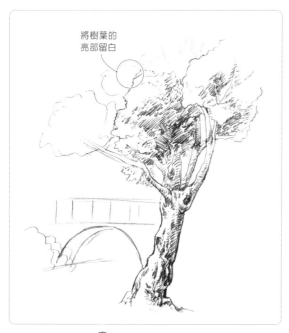

將樹葉的
亮部留白

3. 繪製樹葉 (02 min)

用斜線組繪製樹葉的暗部，用抖動的曲線表現樹葉的亮部，最亮的地方可以直接留白。

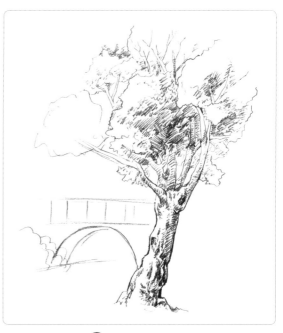

4. 補充細節 (01 min)

用輕鬆的線條繪製樹頂處的枝幹。注意，越向上的枝幹越細，分叉越多。

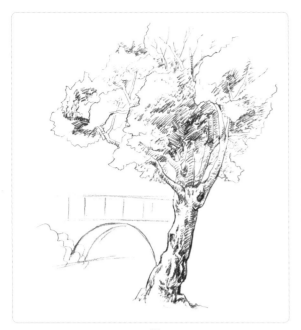

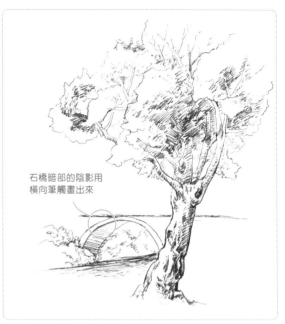

5. 增強樹木體積感 01min

用短線組塗出樹木上方的樹葉，可畫得稀疏一些。

6. 繪製石橋 02min

加重用筆力度，用弧線畫出石橋的形狀，再用橫向筆觸由深至淺來增添暗部的陰影。用抖動的曲線繪製石橋周圍的草叢，橋下湖水的陰影則用斜向筆觸畫出。

石橋暗部的陰影用橫向筆觸畫出來

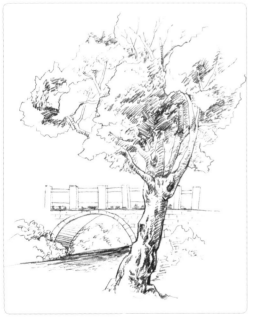

FINISH
完成

7. 細化石橋 01min

用細線勾畫出石橋上的磚塊和欄桿，用抖動的線條勾畫右側近處的草叢。

8. 調整畫面 02min

用抖動的曲線繪製遠處的山景以豐富內容，不用仔細刻畫，勾出輪廓即可。加重用筆力度，加深樹幹和樹葉陰影。

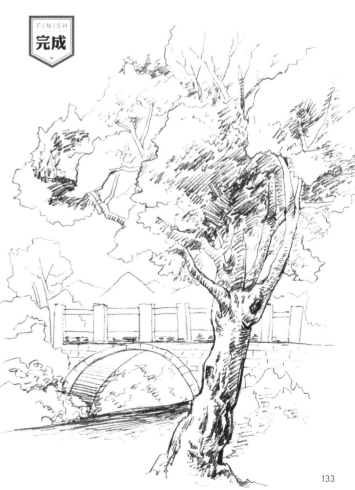

Q1 在描繪風景中的花草時，它們的形狀要畫得很細緻嗎？怎麼才能做到在風景繪畫中，讓花草也有前後關係？

在風景繪畫中，可以通過形狀、大小來區分花草的前後關係。如靠近主體的植物，葉片與花朵的輪廓會更大，形狀較為分明，花朵可以點出花蕊。靠後的只用曲線勾出大致形狀，通過這樣的對比將前後的層次關係區分開來。

近處大葉植物

靠後的小葉植物

大花

小花

Q2 在外出寫生時，發現風景的色調非常豐富，但很難將它們畫出來。那麼，有什麼具體的方法可供運用？

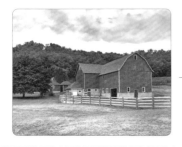

將不同的景物（如整個樹叢和所有的房子）作為整體來觀察，忽略細微的明暗變化

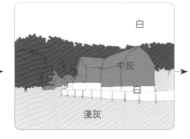

白

中灰

淺灰

用整塊顏色來概括風景色調。這樣，便可區分出明暗，讓色調變化一目了然。這一步的主要目的，在於分出區域。

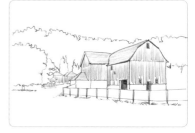

也可以主觀的調整畫面的明暗關係，以便更好的突出主體。如上幅畫中，可將房子作為主體著重刻畫，樹叢和草地則概括留白，使畫面主次有序。

Q3 用小曲線去勾勒樹冠輪廓，但整體看起來還是很生硬不自然，且形狀看起來也怪怪的，該如何畫出自然、形狀準確的輪廓呢？

繪製前，先去觀察樹冠的輪廓，用簡單的幾何形歸納。勾勒時不用刻意去描繪曲線，這樣會讓線條顯得過於死板。可以放鬆手腕，用筆尖畫出自然靈活的小曲線以表現出樹冠的起伏。這樣畫出來的樹冠才會形狀準確、線條流暢自然。

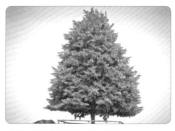

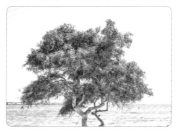

先放鬆手腕，用曲線勾畫邊緣

用細密的筆觸加強暗面

用畫筆記錄
城市風光

生活在城市裡,看到的不僅是人們擦肩而過的匆忙,更多的還有筆下的悠閒時光。熟悉的建築、街道、轉角的小攤、一塊招牌,都能成為我們的記錄對象。不用花過多的時間,簡單的用線條與筆觸記錄生活,也未嘗不是一種放鬆自我的好方法。

掌握透視要領，外形與內部細節要一致

觀察景物時，會發現原本一樣大的景物，由於與觀者之間的距離不同，在視覺上會產生大小的變化。這種變化體現在外形的長短、景物的大小上，就是所謂的透視。

① 近大遠小的透視原則

通過簡單的對比可以看到，無論是單個物體還是多個物體，都遵循著近大遠小的透視原則。繪製時，將近大遠小體現出來就能讓物體產生空間感，且更加真實。

靠後的變短
靠前的更長

1. 單個景物近大遠小
單看椅子，左右兩邊的長寬原本是一樣；但由於近大遠小的透視原理，離我們較近的這一端看上去會比遠處的長一些。

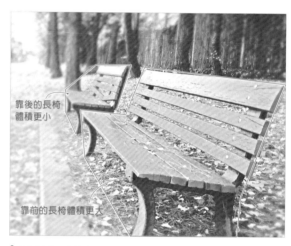
靠後的長椅體積更小
靠前的長椅體積更大

2. 多個景物近大遠小
兩個同樣大小的椅子，會因位置而有了遠近關係。從體積上來看，根據近大遠小的透視原則，靠近的這把體積會變得更大。

② 接著看「次要」形狀

次要形狀指的是物體表面的小細節、圖案和光影。

為什麼要分為大形狀到小形狀，再到次要形狀三個觀察環節呢？因為先大後小再細節的方法是為了在觀察過程中做到有序有目的。在每個環節把該觀察的地方都觀察到，才不會遺漏物體的信息。且這樣的觀察步驟，也能解決難下筆的困擾。

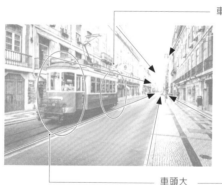
車尾小
車頭大

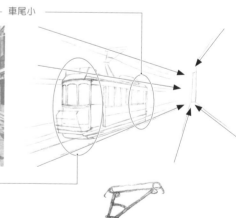

VS

前後窗戶的大小對比
在繪製前，先通過圖片觀察列車的透視關係，離我們較近的車頭，體積更大；較遠的車身、車尾逐漸變小。車窗形狀也是同樣的，靠近車頭處的更大，越往車尾方向的就越小。繪畫時，就需將這種近大遠小的透視關係表現出來。

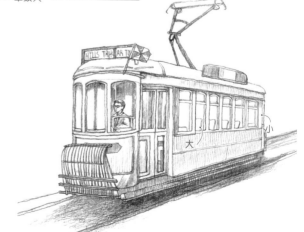
大
小

76
案例

熱鬧的小巷

門窗、招牌的透視也要與街道的一致,這樣才能體現整個畫面的透視準確性。

1. 定位構圖 (01 min)

放鬆手腕,用直線輕輕畫出街道和房屋的位置。因為近大遠小的緣故,街道要畫成遠處窄,近處寬。

2. 勾畫輪廓 (02 min)

立握鉛筆,用筆尖輕輕勾出街道和房屋的輪廓,門窗和招牌的透視要與街道一致。用曲線勾出遠處的樹木。

3. 繪製遠景 (01 min)

先勾出街道遠處的招牌和燈籠,再橫握鉛筆,用短線組排出部分陰影,讓遠處的物體也有立體感。

4. 添加細節 (02 min)

畫出街道右邊的房屋,加深房屋底部的線條。用短線在牆上添加一些幾何形的石磚,以豐富內容。

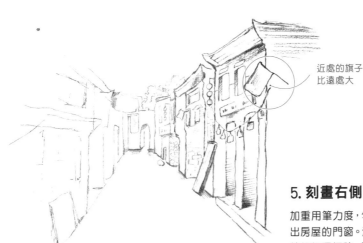

近處的旗子比遠處大

遠處的物體整體都較小

靠近視線的招牌要畫出厚度並加上陰影

5. 刻畫右側房屋 (02 min)

加重用筆力度,勾出街道右側靠前的房屋,並用直線畫出房屋的門窗。添加旗子和燈籠以豐富畫面。最後用短線組加深招牌、門窗和房簷下的陰影。

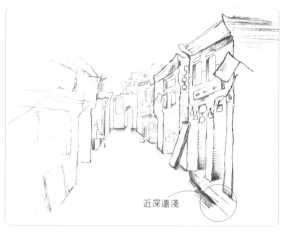

近深遠淺

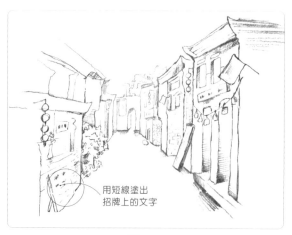

用短線塗出
招牌上的文字

6. 增添陰影 (01 min)

用較重的線條畫出台階的體積和地面的陰影。用較輕的
線條勾出左邊街道靠後的部分,因為是遠景,不用刻畫
得太過仔細,用較輕的短線筆觸畫出一些陰影即可。

7. 描繪左側房屋 (02 min)

用較重的線條繪製左邊靠前的景物,店鋪中的物體可以
畫具體些,和靠後的遠景形成近實遠虛的對比關係。再
用短線組增添陰影。

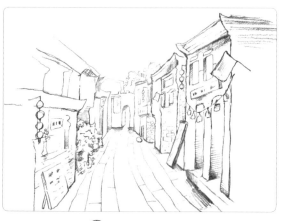

小

大

地面上的石磚也有
近大遠小的關係

8. 描繪石磚 (01 min)

按照近大遠小、近實遠虛的透視關
係,用筆尖勾畫出地面的石磚。

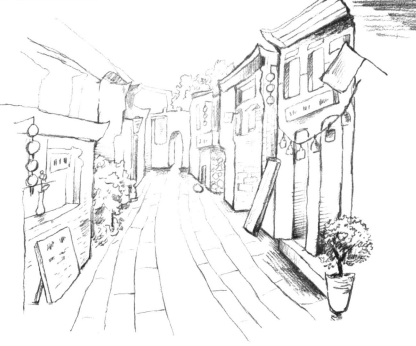

9. 細節描繪 (01 min)

用抖動的曲線繪製出靠前的盆栽。
記得要加深盆栽的暗部、枝幹和陰
影。最後用短線組加深街道的暗
部,以強化整個畫面的對比。

77
/ 案例

不一樣的屋頂

畫出屋頂的高矮,並掌握好前後的遮擋關係與疏密,就能體現出畫面的層次感。

1. 定位構圖 (02 min)

用輕鬆的直線確定房屋的整體走向,房頂可看作由半圓形和方形組成。注意房屋和房頂的近大遠小關係。

2. 繪製較大的屋頂 (01 min)

用弧線勾出靠前的半圓形屋頂,以不同的幾何形表現屋頂的厚度和裝飾,再用短線組增添暗部陰影。

3. 勾畫房屋 (01 min)

放鬆手腕,用直線勾畫出房屋的具體形狀,要有大小高矮的對比關係。

4. 繪製靠後的屋頂 (02 min)

用筆尖刻畫靠後的屋頂,注意屋頂的形狀也是逐漸變小的,這樣才能體現畫面的層次感。

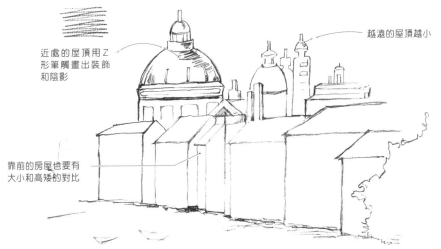

近處的屋頂用Z形筆觸畫出裝飾和陰影

越遠的屋頂越小

靠前的房屋也要有大小和高矮的對比

5. 增添暗部 (01 min)

橫握鉛筆,用短線加深房屋與湖面的相接處。

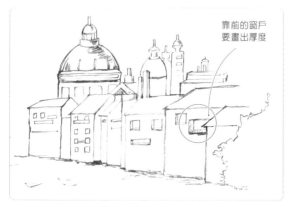

靠前的窗戶
要畫出厚度

6.繪製樹幹 (01 min)

立握筆桿,用筆尖畫出大小不一的窗戶。窗戶用幾何形
表示,且靠前的窗戶要畫出厚度。再用抖動的曲線勾出
靠右草叢的輪廓。

7. 加深屋頂暗部 (02 min)

用斜線組繪製房屋暗部的陰影。用曲線塗畫草叢,並區
分出層次感。

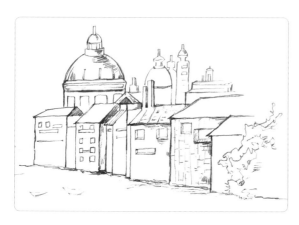

8.牆面細節 (01 min)

用較輕的線條畫出靠前的房屋其牆上的石塊,線條不宜
畫得過深,用以表示細節。

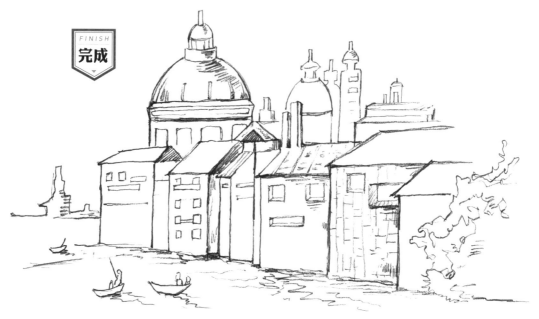

FINISH 完成

9. 補充整體細節 (03 min)

用較重的線條勾出小船和人的輪廓,因為不是畫面的主體,所以刻畫不用細緻。
再用抖動的曲線在靠近房屋和小船的地方增添波浪,讓畫面更加生動。

78 案例 古樸的建築

建築物的附屬物件要隨著整體的透視關係而變化,且需保持一致性,才能準確畫出建築物的樣貌。

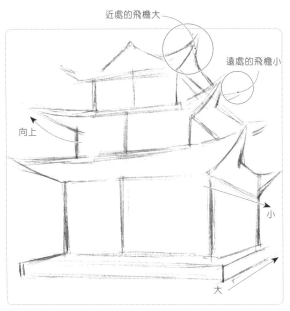

近處的飛檐大

遠處的飛檐小

向上

小

大

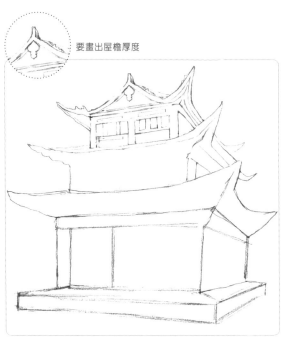

要畫出屋檐厚度

1. 定位構圖 ⏱02min

放鬆手腕,用直線畫出整個建築的外輪廓,再用向上的弧線畫出四周的飛檐。要注意牆體和飛檐間近大遠小的透視關係。

2. 勾畫外輪廓 ⏱01min

先立握用筆,用筆尖勾出建築物的外輪廓,再從上到下刻畫建築物的細節。屋檐要用雙實線畫出厚度,以表現立體感。

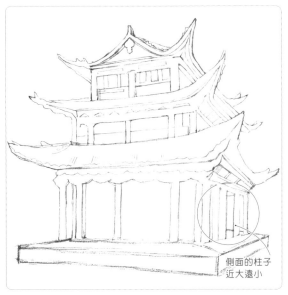

側面的柱子近大遠小

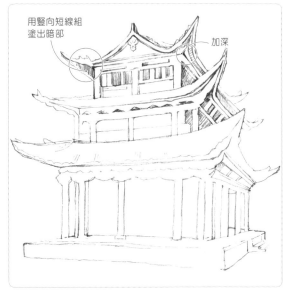

用豎向短線組塗出暗部

加深

3. 刻畫細節 ⏱02min

繼續用較輕的線條刻畫剩下的結構和裝飾。窗框和側面的柱子也要滿足近大遠小的關係。

4. 補充陰影 ⏱01min

加重用筆力度,用短線組表現房檐的暗部,並加深建築物的轉折處。加深靠前的飛檐輪廓,與靠後的飛檐形成近實遠虛的對比。

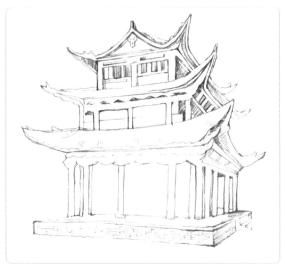

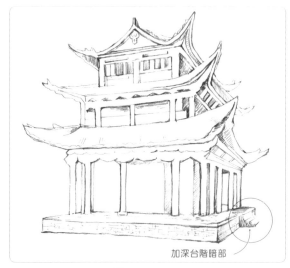

加深台階暗部

5. 繪製台階 (01 min)

用較淺的折線畫出台階上的磚塊，台階側面轉折處的暗部用斜線組排出即可。

6. 加深暗部 (02 min)

用斜線組增添建築物底部、柱子和側面台階的陰影，以增強立體感。

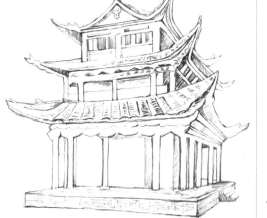

7. 繪製瓦簷細節 (01 min)

立握鉛筆，用整齊的豎向短線組繪製飛簷的暗部，再用短弧線由深到淺繪出房簷的瓦片。

FINISH 完成

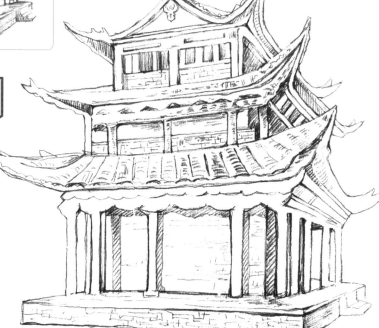

8. 補充畫面細節 (03 min)

用較輕的線條畫出建築物上兩層牆體的磚塊，以表現細節。用斜線組畫出底層柱子的陰影，最後用較重的筆觸加深建築物的陰影和節點處。

技法課 29 用好九宮格，風景構圖不會錯

活用三分法，將其運用到構圖中，能又快又準的確定好畫面。

1 怎樣三分畫面

用兩條豎線和兩條橫線三等分畫面，這樣會形成一個「井」字形的九宮格。而線條相交的四個點就是常說的視覺焦點。通常都會把想表現的重點放在視覺焦點上。

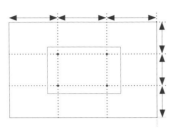

三分法的分割方式，用橫、豎線條均分畫面，找到視覺焦點。

交叉的四個點，即是視覺焦點的所在。至少保持一、兩個點在主體上，不一定得四個點全在主體上。

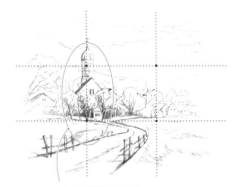

房屋教堂放置的位置即是視覺焦點

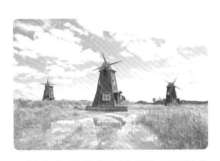

平時寫生時，看到的畫面較為開闊，可通過九宮格將構圖截取得更準確。

VS

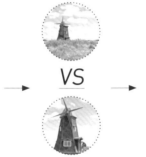

對比景物，將整體較大、較靠前的設為主體。

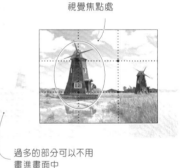

將風車放在視覺焦點處

過多的部分可以不用畫進畫面中

2 三分法的作用

根據三分法，可以簡單快速地找到重點畫面的位置，有意識的安排景物，能使畫面有主次之分，更加好看。

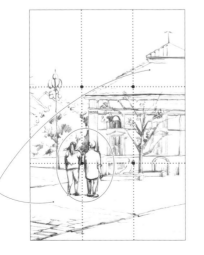

周圍的其他景物，都可簡略處理。

把風車房子放在偏右的位置，畫面的中心更靠右側一些。

143

埃菲爾鐵塔

鐵塔的結構較為複雜,可將它分為三個部分依次進行刻畫,這樣會簡單許多。

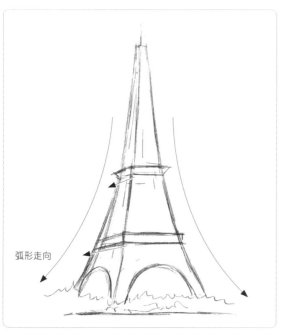

弧形走向

1. 定位構圖 02 min

先用輕鬆的弧線畫出鐵塔的整體走向,再用確定的線條畫出每段的厚度和底部的圓弧。側面的透視關係要一致。

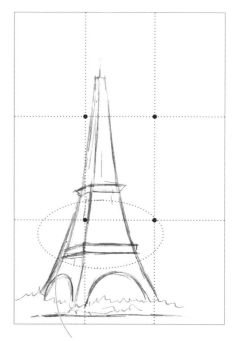

將鐵塔安排在畫面靠左的視覺焦點上,重點刻畫中段部分。

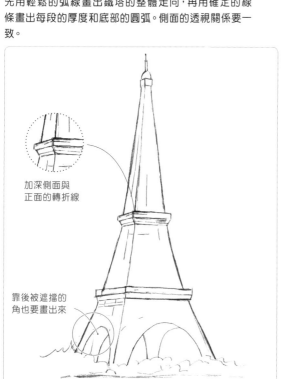

加深側面與正面的轉折線

靠後被遮擋的角也要畫出來

2. 勾畫輪廓 01 min

根據定位,用準確的線條勾出鐵塔的輪廓,同時補上被遮擋的部分。

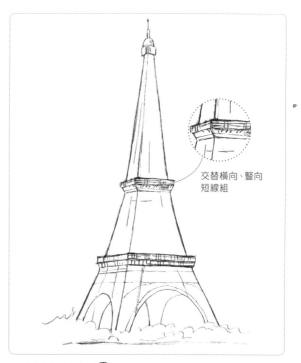

交替橫向、豎向短線組

3. 繪製結構 01 min

用長線勾畫出每段線條的結構走向,再用短線組加深凸出的部分。

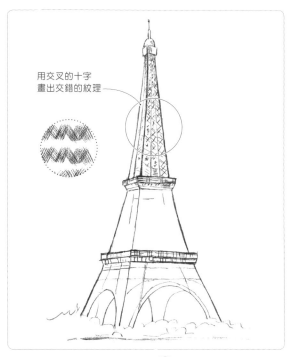

用交叉的十字
畫出交錯的紋理

4. 增添上方鐵架細節 02 min

用長線畫出鐵塔的透視關係,再用交叉的十字線表現鐵塔上交錯的結構。正面要比左面的線條密集。

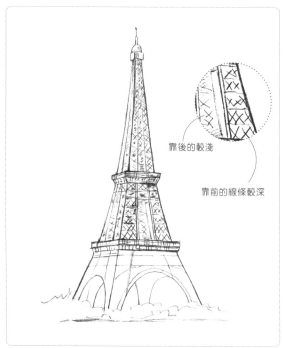

靠後的較淺

靠前的線條較深

5. 刻畫中部細節 01 min

繼續用同樣的交叉十字線表現第二層的交錯結構。

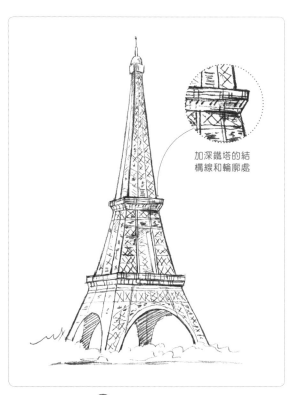

加深鐵塔的結構線和輪廓處

6. 增添陰影 01 min

底部交錯的結構用較輕的十字線表示。斜握鉛筆,用斜線組排出遮擋處的陰影。

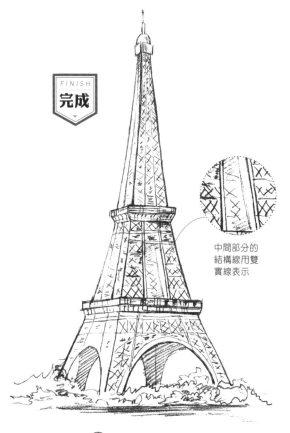

FINISH
完成

中間部分的結構線用雙實線表示

7. 補充前景 01 min

用抖動的曲線畫出鐵塔前的植物。橫握鉛筆,用橫向筆觸塗出平靜的湖面。

145

80
案例

悠悠的風車

分別找出畫面中的遠景、中景和近景，具體刻畫某一個部分，這樣才能讓整個畫面具有虛實對比。

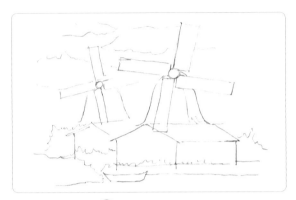

1. 定位構圖 (01 min)

用淺一點的線條勾畫出風車、房屋、雲朵和草叢的大概輪廓。

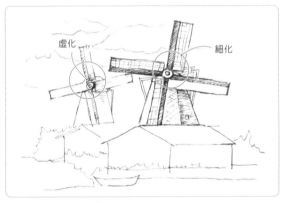

2. 刻畫風車 (01 min)

用長線勾畫出風車的具體形狀，要注意風車的近實遠虛關係。用交錯的線條來表現葉片上的紋路，再用斜線排出葉片的暗部；靠後的框架結構用雙線條來繪製。

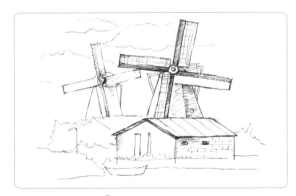

3. 繪製房屋 (02 min)

在靠前的房屋上增添一些門窗，再用較輕的線條表現牆面上的磚塊，房簷要畫出厚度噢。再用短線組畫出房簷和窗戶的暗部。

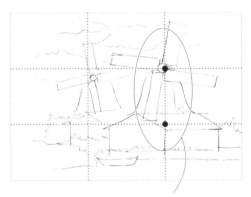

將靠前的風車與房屋放置在靠右的兩點上，讓畫面從右往左有一個由密到疏的變化。

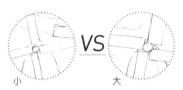

靠前的風車體積大，靠後的則變得較小。

房子因為有前後關係，大小也會有變化。

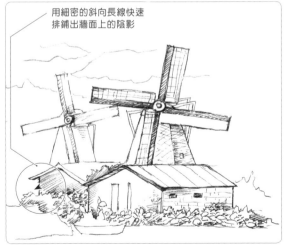

用細密的斜向長線快速排鋪出牆面上的陰影

4. 繪製草叢 (01 min)

用抖動的曲線勾出房屋周圍的草叢，靠前的部分可以用弧線畫出葉子的具體形狀表現出細節。再用斜線組補充靠後的草叢和房屋的陰影部分。

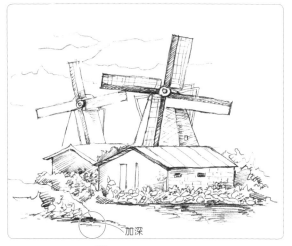

5. 繪製湖面 (02 min)

用橫向的曲線表示湖面上的波紋。加重用筆力度，加深湖面和草叢的接觸部分。

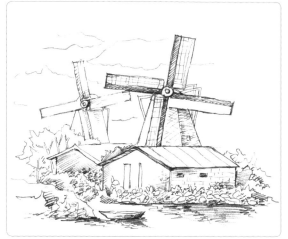

6. 增添遠處樹林 (01 min)

放鬆手腕，用輕鬆的曲線畫出靠後的樹林。再用較重的弧線畫出湖面上的小船。

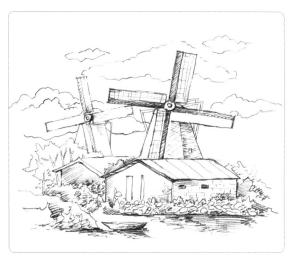

用雙層圓弧畫出遠處雲朵的層次感

7. 繪製雲朵 (02 min)

用圓弧線在天空畫出雲朵起伏的邊線，雲朵要區分大小才能讓畫面顯得更生動。

8. 豐富畫面 (01 min)

用曲線繪製右後方的樹林，以短線表現枝幹，讓遠處的景物也有細節，這樣可以體現出整個畫面的層次感。

FINISH
完成

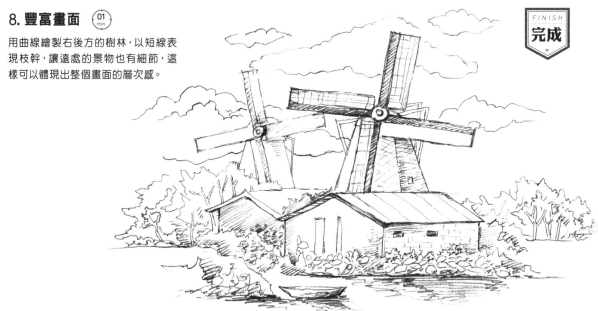

通過線與面的輕重和疏密排鋪，將畫面中的虛實、固有色表現出來。

① 線與面區分主次

通過線和面的結合，將一畫中的黑白灰關係體現出來。線條的色調淺，可用來描繪遠景或是次要的景物。而排鋪出的塊面可用在主體或是近景，這會讓畫面看起來更有對比度。

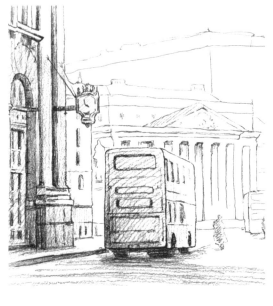

從線到面的色調變化

淺

灰

較暗

深

單線表示遠景

疊筆線條表示近景

用筆觸排鋪來表現主體的灰色塊面

用塗抹的方式表現主體物的暗面深色塊面

② 用線與面表現固有色

為了將景物區分開來可以通過不同的筆觸及塊面來表現它們的固有色，從而讓畫面更富有變化。

排鋪稀疏、用筆力道輕一些的線條與筆觸組可用在固有色較淺的景物上，或是表現其陰影也可。

用色調適中的筆觸表現灰面、過渡。

線條排列密集、加重用筆力道的筆觸組可用在固有色深的景物上。

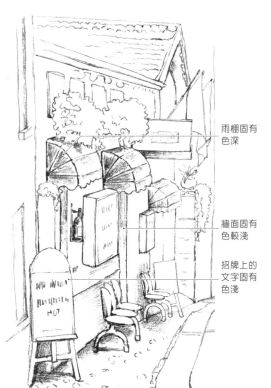

雨棚固有色深

牆面固有色較淺

招牌上的文字固有色淺

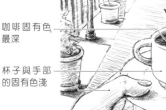
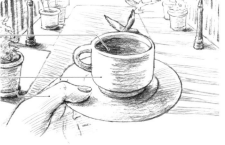

咖啡固有色最深

杯子與手部的固有色淺

81

✎ 案例

文藝的咖啡屋招牌

多用線條繪製招牌和其周圍的物體,再簡單增添陰影補充畫面暗部。

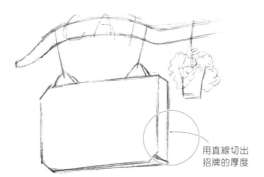

用直線切出
招牌的厚度

1. 定位構圖 (01 min)

輕鬆畫出樹枝的位置後,橫握鉛筆,切出招牌的位置,招牌要畫出厚度。在畫面右上方畫出綠植。

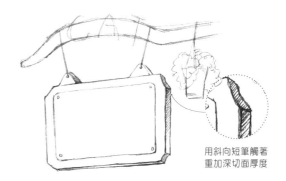

用斜向短筆觸著
重加深切面厚度

2. 細化木質招牌 (02 min)

加重用筆力度,用準確的直線勾出招牌的輪廓,用雙實線勾出底部和右側的厚度。用斜線組排出陰影,增強體積感。

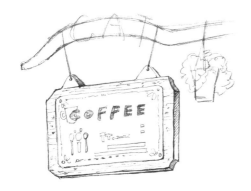

3. 補充招牌細節 (02 min)

用較輕的線條畫出招牌上的文字和圖案,較小的文字可以用直線表示。橫握鉛筆,用斷斷續續的橫線畫出招牌的紋路,可增添一些點狀筆觸來加強質感。

FINISH
完成

用簡單的N形筆
觸與弧線將靠後
的花盆表現出來

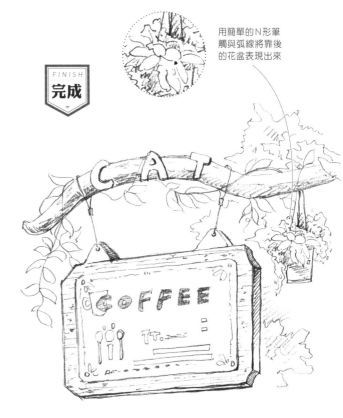

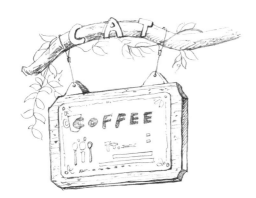

4. 補充細節 (02 min)

立握鉛筆,用筆尖勾出纏繞在樹幹上的藤蔓和字母。再用弧線畫出葉子,葉子不用添加陰影,這樣可以讓畫面有明確的線與面。加深字母的暗部。

5. 完善畫面 (02 min)

用抖動的曲線畫出綠植和靠後的樹林,再用斜短線組增添陰影,讓後面的樹林有茂盛的感覺。

路邊的小吃車

用線條畫出小吃車及物體，以斜線筆觸表現暗部的陰影。以線為主、面為輔，能有效強化畫面效果。

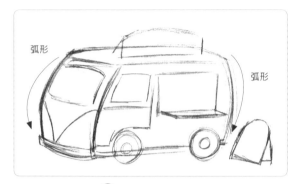

1. 確定形狀 （02 min）

放鬆手腕，用輕鬆的線條畫出小吃車和招牌的位置。車頭和車尾都帶有點弧度，這樣顯得更可愛。

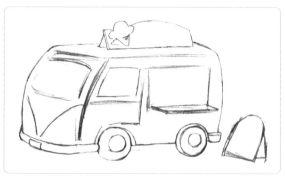

2. 勾畫車子外輪廓 （02 min）

立握筆尖，用流暢平滑的長弧線順著草圖，輕輕勾出小吃車的外輪廓。

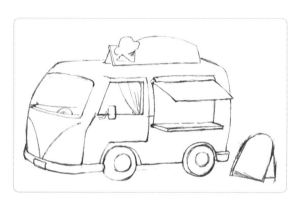

3. 繪製車子內部形狀 （02 min）

用流暢的斜線畫出車窗、方向盤、售賣窗口，豐富車子的內部細節。

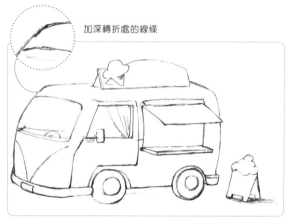

4. 繪製右側招牌 （01 min）

分別用短線和斜線勾畫出小車旁的招牌。上邊用弧線勾畫出冰淇淋，以豐富細節。

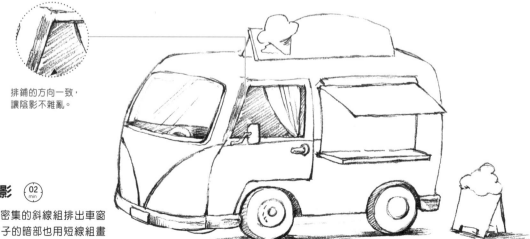

排鋪的方向一致，讓陰影不雜亂。

5. 增加陰影 （02 min）

橫握鉛筆，用密集的斜線組排出車窗內的陰影。輪子的暗部也用短線組畫出，以增強立體感。

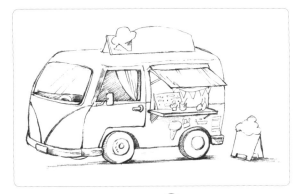

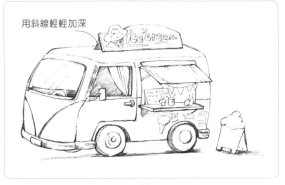

6. 畫出售賣窗口細節 (02 min)

用筆尖畫出台子上的食物輪廓，用細線勾畫小吃車上的海報及裝飾，豐富售賣窗口的細節。

7. 繪製車頂廣告牌 (02 min)

用較輕的線條勾畫出小吃車頂部招牌的文字，再用弧線勾畫出冰淇淋及陰影部分。

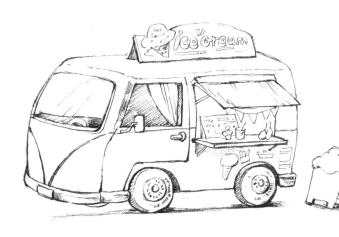

用斜線排鋪出暗面陰影

以點狀筆觸增加車輪質感

8. 細化輪胎 (01 min)

結合弧線與短線，細化輪胎的細節及暗面。

用冰淇淋小圖案豐富招牌的樣式

用斜向的細密筆觸加深招牌的厚度

車燈也有近大遠小的關係

FINISH
完成

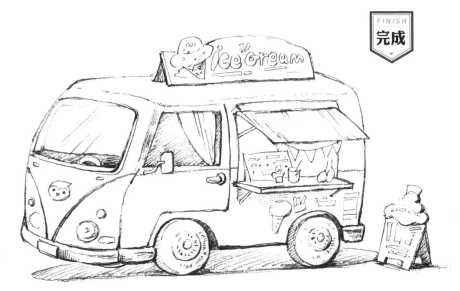

9. 豐富畫面內容 (03 min)

立握鉛筆，畫出車頭處的車燈與小圖案。斜握鉛筆，用斜線組排出底面與招牌的陰影。

琳琅滿目的雜貨鋪

用短線組繪製的陰影可看作是一個面,與用線條畫出的反光形成了明顯的線面對比。

1. 定位構圖 ⓞ¹₁ₘᵢₙ

鉛筆起型,用流暢的長線定出雜貨鋪的形狀。兩旁的展示櫃是向外突出的,要注意透視的準確度。

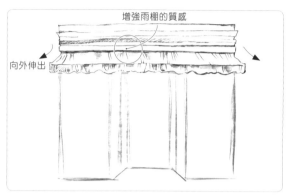

增強雨棚的質感

向外伸出

2. 刻畫頂部 ⓞ²₂ₘᵢₙ

豎握鉛筆,用筆尖畫出雜貨鋪頂部和雨棚,注意,雨棚是向外伸出的。用弧線畫出雨棚的邊緣,以豎向短線和橫向短線組來增加雨棚的質感。

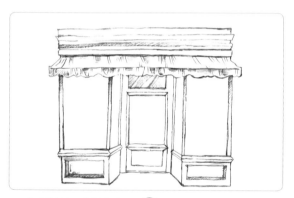

3. 勾畫展示櫃輪廓 ⓞ¹₁ₘᵢₙ

用雙線條畫出店鋪兩邊的展示櫃和門框,在柱子上畫出一個向裡凹的裝飾,並用斜線組排出陰影,以增強畫面體積感。

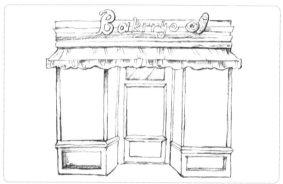

4. 刻畫招牌 ⓞ²₂ₘᵢₙ

用雙線勾出招牌上的字母,第一個字母的輪廓可加重,以表現立體感。繪製兩個麵包圖標,並用短線增添一些陰影。

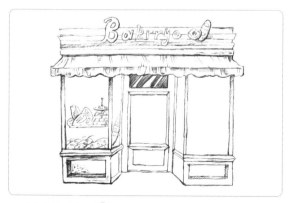

5. 補充細節 ⓞ²₂ₘᵢₙ

用弧線勾出左側展示櫃中的麵包和盤子,麵包要有大小、前後的遮擋關係。用斜線加深門上的玻璃陰影。

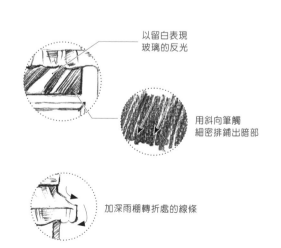

以留白表現玻璃的反光

用斜向筆觸細密排鋪出暗部

加深雨棚轉折處的線條

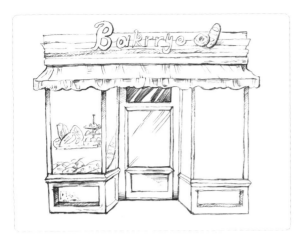

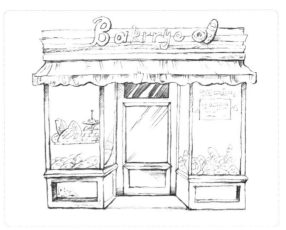

6. 補充反光 (01 min)

斜握鉛筆,用雙斜線畫出門上的反光,再用橫向短線組增添門的陰影。

7. 刻畫右邊展示櫃 (02 min)

用較輕的線條畫出右側展示櫃中的麵包,要注意大小和遮擋關係。用筆尖輕輕勾出上方的海報和字母。

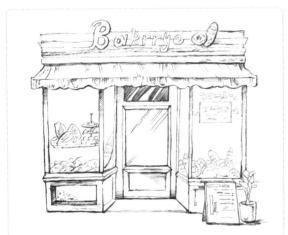

櫥窗內的麵包用輕一點的力道勾畫出輪廓即可。

8. 描繪前方招牌 (01 min)

可用流暢的長線、曲線在靠前的地方繪製綠植和招牌,以表現前景。

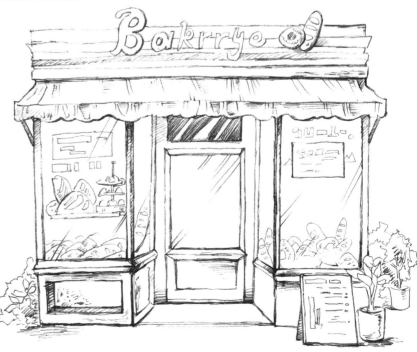

FINISH 完成

9. 完善畫面 (02 min)

用雙斜線畫出展示櫃玻璃上的反光部分, 用抖動的曲線畫出雜貨鋪兩旁的草叢,最後加重用筆力度,用短線組加深綠植與招牌的陰影。

主體作為畫面的觀察重心，也是畫面最出彩的地方。相比之下，主體的筆觸輕重變化會更多，色調更重。
突出主體來吸引注意力，才能讓畫面更有看點。

1 主體刻畫

加重用筆力道，改變線條的輕重、粗細，這樣加重描繪程度，突出主體，讓畫面更有看點。

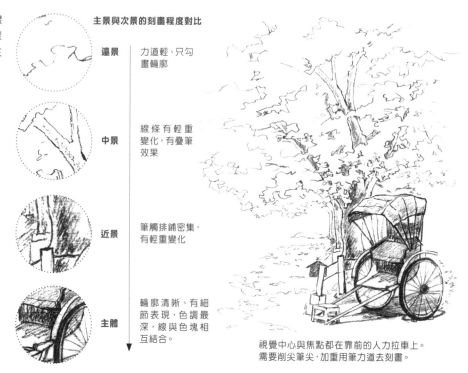

主景與次景的刻畫程度對比

遠景	力道輕、只勾畫輪廓
中景	線條有輕重變化，有疊筆效果
近景	筆觸排鋪密集，有輕重變化
主體	輪廓清晰、有細節表現，色調最深，線與色塊相互結合。

視覺中心與焦點都在靠前的人力拉車上。
需要削尖筆尖，加重用筆力道去刻畫。

2 用線與面表現固有色

繪畫時，也講究留白、有呼吸感。不要將每個地方都畫得過於飽滿，這樣看畫時會覺得很悶。通過簡化次要景色，來突出主體的精細。

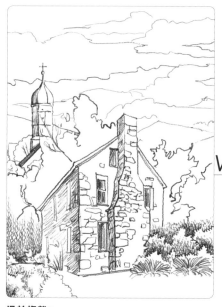

VS

過於複雜：
畫面遠景的雲朵十分密集，前面的草叢也畫了很多，畫面會有些擠、悶。

簡化次景：
首先簡化遠景的雲朵，只保留一到兩朵，空出遠景。去掉前面的草叢，將主體房屋突出，畫面會顯得更透氣。

84
✎ 案例

城市角落的窗戶

窗戶是整個畫面的主體,可用筆觸與線條來表現木頭質感,從而將畫面中的文藝味 、小清新感表達出來。

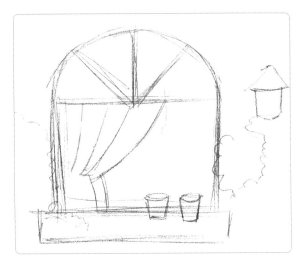

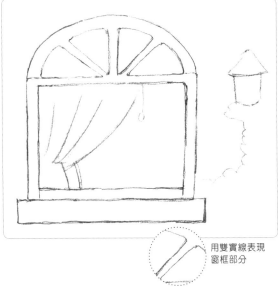

用雙實線表現
窗框部分

1. 定位構圖 (01 min)

用一個半圓和一個方形組成的窗戶,較長的長方形當作
窗台。用弧線畫出窗簾,再用輕鬆的線條定出窗台上的
綠植、草叢和燈的位置。

2. 繪製窗框 (02 min)

用流暢的線條勾出窗框部分,上半部的窗框把窗戶分成
四個三角形。

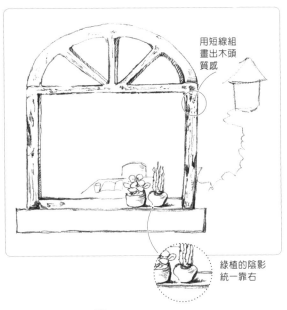

用短線組
畫出木頭
質感

綠植的陰影
統一靠右

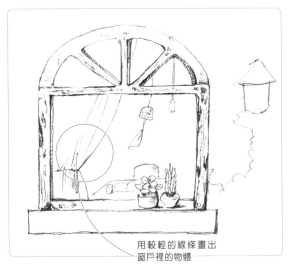

用較輕的線條畫出
窗戶裡的物體

3. 增強質感 (02 min)

用輕鬆的直線畫出窗框的厚度,再橫握鉛筆,給窗框增
添一些短線筆觸和點狀筆觸,以增加木頭的質感。用較
重的弧線畫出窗台上的綠植,靠後的書桌則用較輕的線
條塗畫。最後用斜線組繪製門框和綠植的陰影。

4. 繪製窗內景物 (01 min)

放鬆手腕,用較輕的弧線畫出窗簾和風鈴。窗簾可以增
添一些線條來表現輕柔的感覺,用點狀筆觸點出風鈴上
的花紋。

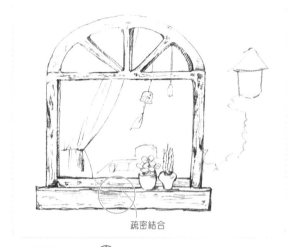

疏密結合

5. 刻畫窗台 (01 min)

橫握鉛筆，用橫向短線組畫出木質窗台上的紋理，還可以增添一些點狀筆觸來豐富質感。

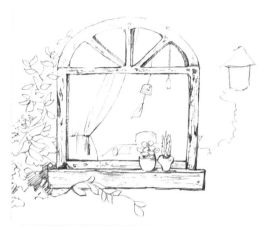

6. 繪製左側藤蔓植物 (02 min)

用筆尖勾出左側植物叢，並畫出葉子的具體形狀，再用斜向筆觸添加暗部的陰影。

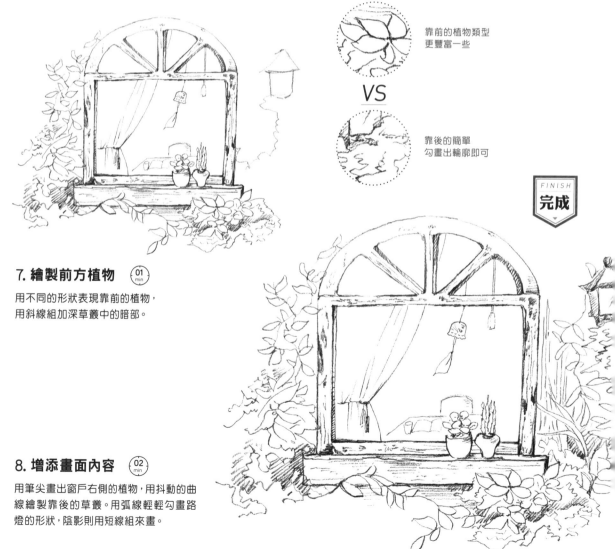

靠前的植物類型更豐富一些

VS

靠後的簡單勾畫出輪廓即可

FINISH
完成

7. 繪製前方植物 (01 min)

用不同的形狀表現靠前的植物，用斜線組加深草叢中的暗部。

8. 增添畫面內容 (02 min)

用筆尖畫出窗戶右側的植物，用抖動的曲線繪製靠後的草叢。用弧線輕輕勾畫路燈的形狀，陰影則用短線組來畫。

85 /案例

愜意的露天咖啡

仔細刻畫畫面中較有吸引力的部分，如最坐著的女孩、遮陽傘，簡化其他景物，烘托主體氛圍。

1. 定位構圖 01 min

放鬆手腕，用輕鬆的線條畫出畫面中的物體和人的位置，注意遮陽傘的近大遠小關係。

2. 繪製主體 02 min

先用較重的線條畫出桌子和椅子的形狀，再用筆尖輕輕畫出人和桌上的物體。用短線組增加陰影。

3. 增添陰影 01 min

用雙線條畫出遮陽傘的支架，並用斜線筆觸繪製遮陽傘的暗部陰影。

4. 補充細節 01 min

用筆尖勾出遮陽傘上的字母，側面的文字可用長方形表示，再添上一些細小的形狀來表示花紋。

5. 繪製中景 02 min

用較輕的線條勾出左側的遮陽傘、招牌和右邊的人物後，用同樣輕重的斜線筆觸組補充陰影。再加重用筆力度，加深中間遮陽傘的暗部。

用斜線筆觸畫出招牌的暗部，文字用方形表現即可。

遠處遮陽傘的陰影淺，近處的深。

157

6. 增添細節 01 min

用曲線畫出靠後的叢林，要畫出層次感。用長線畫出右邊樹木的樹幹，用較淺的短線筆觸增添陰影。

7. 靠後的樹木 01 min

用同樣的方法繪製出左側的小樹叢。多用彎曲的線條來勾畫樹冠上下層疊的輪廓。

用單線勾勒後方花叢，與前面人物的腿部色塊做出區分。

8. 描繪右下花叢 01 min

用抖動的弧線畫靠前的植物，簡單地繪出形狀即可，不用畫出細節，讓花叢有往後虛化的效果。

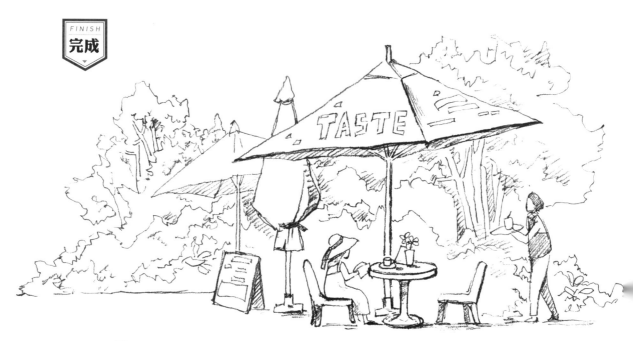

FINISH
完成

9. 調整畫面 01 min

用抖動的曲線補充畫面靠後的樹林，遠處的樹木也要用雙線簡單地畫出枝幹，這樣就更能體現出層次感。

新手解惑

Q1 瞭解透視原理但卻不知道如何將它運用到繪畫中，有什麼好方法嗎？

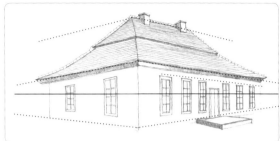

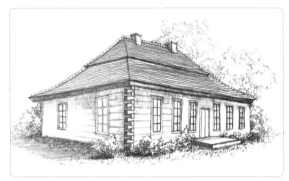

描繪有透視關係的景物時，先確定景物處於什麼視角下的幾點透視。

如圖所示，這座房屋是平視下的兩點透視，那麼根據透視原理畫出外形，再添加房屋中不同的細節，特別注意像窗戶、門這類的細節，它們也一樣是兩點透視，都需要表現出來。

所以，在描繪風景時，將畫中元素畫出相同的透視，就是將原理運用到實際的繪畫中了。

Q2 畫風景時，控制不住想把看到的東西都畫進去，花了大把力氣把每個地方都畫得很仔細，結果反而不好看，有點吃力不討好的感覺。這問題該怎麼避免呢？

只有草叢輪廓，突出主體。

背景草叢的色調深、筆觸雜亂，與主景建築「貼」在一起，區分不開。

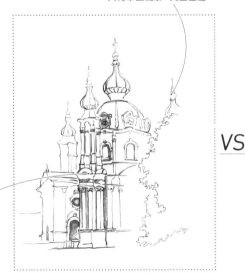

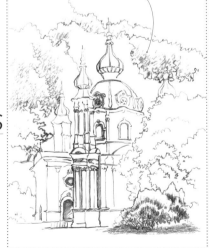

拉開前後色調後，視線立即集中在中景的建築物上。

描繪景物時要避免面面俱到，即每個部分都畫得很仔細。控制不住地將前後都描繪得很細時，畫面就會因為處處都一樣，反而找不到看點了。其實只需要找到主體，仔細刻畫；背景則稍作描繪，襯托主體即可，切莫畫得太多，喧賓奪主。

零基礎速寫入門教程

出　　　版／楓書坊文化出版社
地　　　址／新北市板橋區信義路163巷3號10樓
郵 政 劃 撥／19907596　楓書坊文化出版社
網　　　址／www.maplebook.com.tw
電　　　話／02-2957-6096
傳　　　真／02-2957-6435
作　　　者／飛樂鳥
港 澳 經 銷／泛華發行代理有限公司
定　　　價／320元
初 版 日 期／2021年8月

國家圖書館出版品預行編目資料

零基礎速寫入門教程 / 飛樂鳥作. -- 初
版. -- 新北市 ： 楓書坊文化出版社,
2021.08　面；公分

ISBN 978-986-377-692-5 (平裝)

1. 素描　2. 繪畫技法

947.16　　　　　　　　110009178